Wedding
Bouquet

Wedding
Bouquet

Wedding Bouquet

幸福花物語

247款
人氣新娘捧花圖鑑

人生中最幸福的日子，
妳想選擇什麼樣的花來陪伴呢？

在漫長的人生中，能受到親友誠摯的祝福，

見證倆人幸福的日子——那就是婚禮了。

為了點綴這特別的日子，妳想選擇什麼樣的捧花呢？

是最喜歡的花？還是當季最美麗的花？

或蘊含著特殊花語的花？

就讓我們一起找尋專屬於妳的花，

來作為捧花的主角吧！

希望能在本書中，找到能與重要的回憶一同

持續綻放的最美的捧花……

No.
001

為專屬於妳
的花朵
注入幸福祈願

在英國，有著配戴藍色物品
會帶來幸福的傳說。在藍色
的花卉中，最可愛的就是星
形的藍色藍星花。搭配白色
藍星花，一起華麗綻放。

花／大高　攝影／中野
花●非洲茉莉・藍星花・繡球花
等（＊左頁的新郎胸花也是相同
的花材）

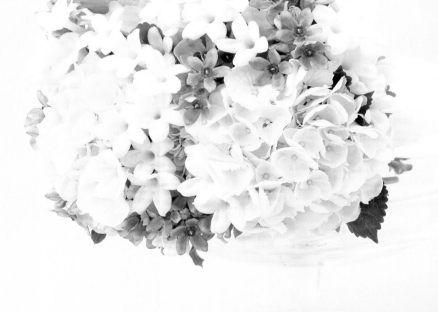

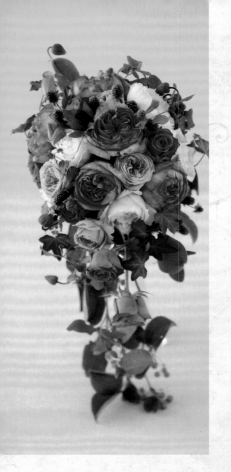

Index

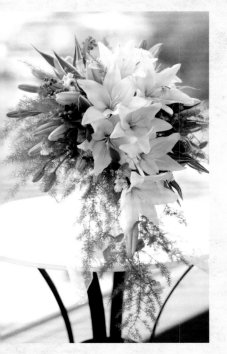

Part.3
季節の花
Seasonal Flowers

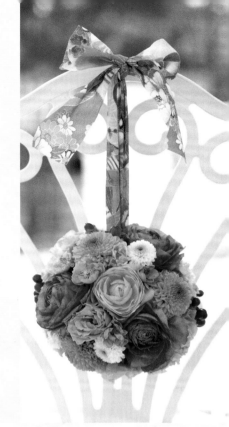

Column

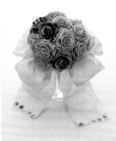

本書的使用方法

※關於書中花材，均為2014年11月時的資料。
　花材部分雖有記載品種名，但品種可能之後會不再販售，可參考花的花形、花色等來訂製捧花。

Wedding Bouquet

Part.1

Rose

玫瑰花

在製作捧花的花卉中，人氣最高的非玫瑰花莫屬了。

除了被譽為花之女王的華麗感與氣質，

豐富的色彩和形狀，以及迷人的香氣，

更是深深吸引女性的心。

本單元將以顏色分類，介紹高人氣的玫瑰捧花。

精選的108款捧花之中，

一定會有妳喜歡的款式。

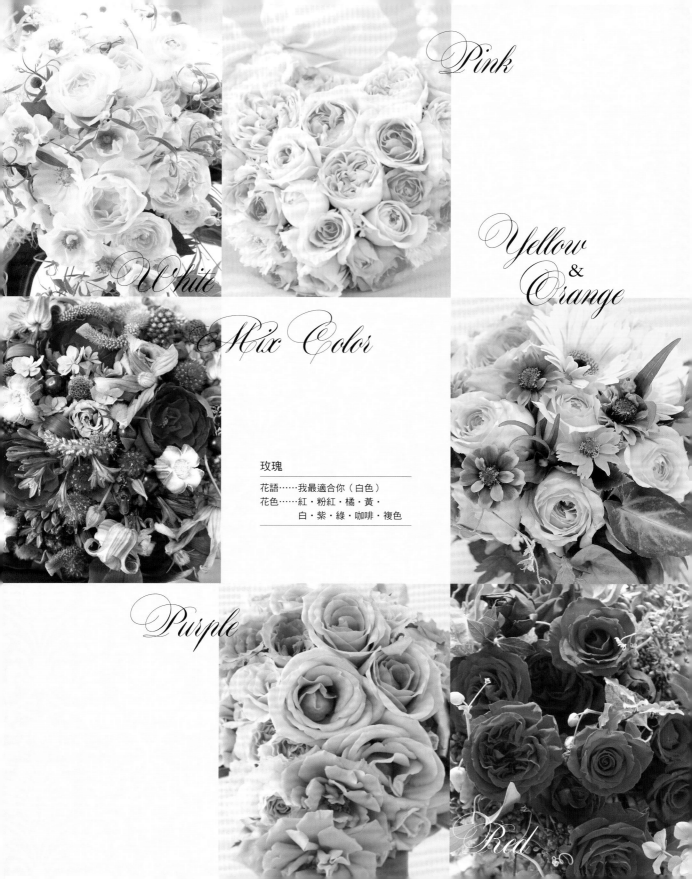

White

Pink

Yellow
&
Orange

Mix Color

玫瑰

花語……我最適合你（白色）
花色……紅・粉紅・橘・黃
　　　　白・紫・綠・咖啡・複色

Purple

Red

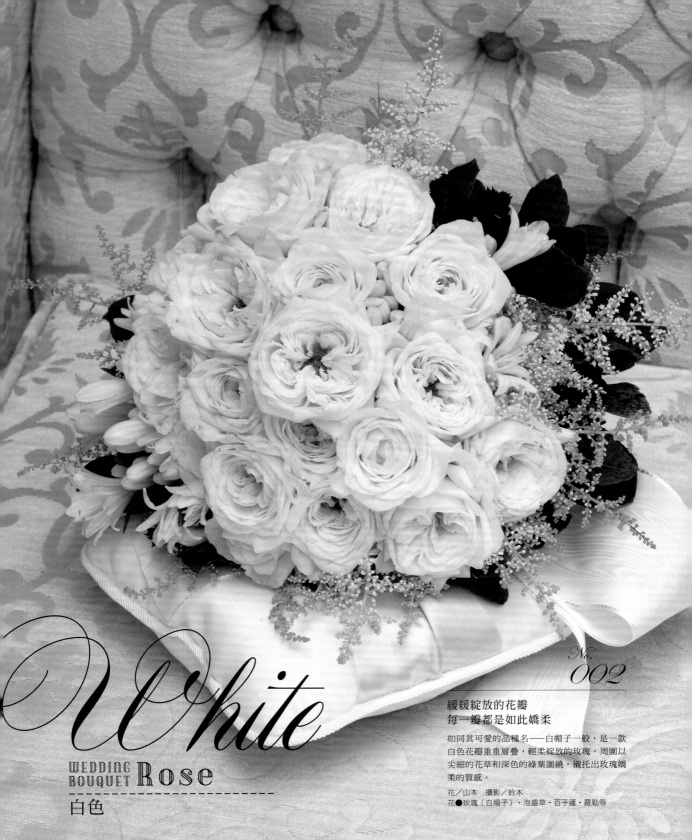

White
Rose
白色

No.
002

緩緩綻放的花瓣
每一瓣都是如此嬌柔

如同其可愛的品種名——白帽子一般，是一款
白色花瓣重重層疊，輕柔綻放的玫瑰。周圍以
尖細的花草和深色的綠葉圍繞，襯托出玫瑰嬌
柔的質感。

花／山本　攝影／鈴木
花●玫瑰（白帽子）・泡盛草・百子蓮・羅勒等

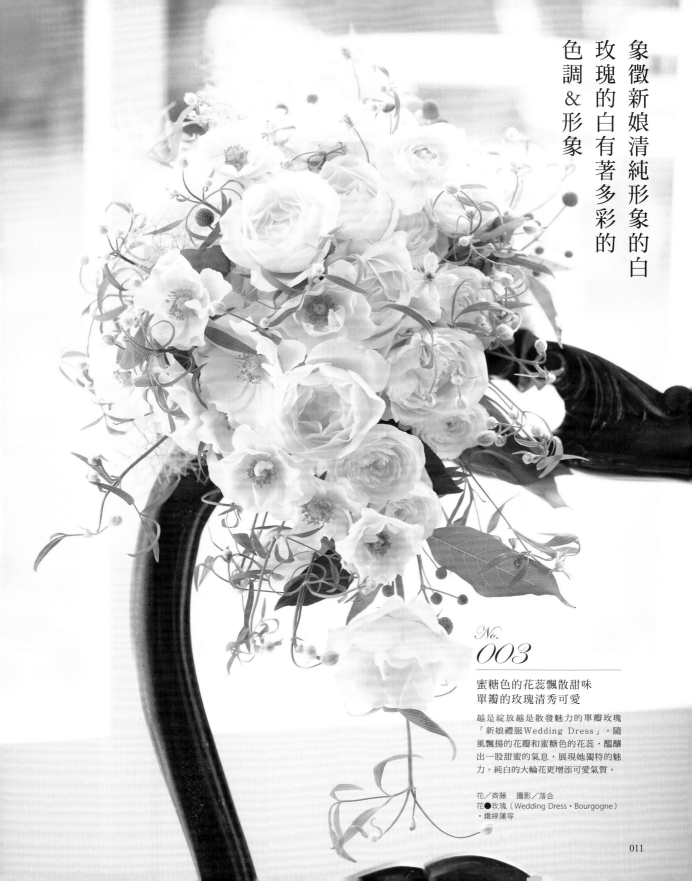

象徵新娘清純形象的白
玫瑰的白有著多彩的
色調＆形象

No. 003

蜜糖色的花蕊飄散甜味
單瓣的玫瑰清秀可愛

越是綻放越是散發魅力的單瓣玫瑰
「新娘禮服Wedding Dress」。隨
風飄揚的花瓣和蜜糖色的花蕊，醞釀
出一股甜蜜的氣息，展現她獨特的魅
力。純白的大輪花更增添可愛氣質。

花／齊藤　攝影／落合
花●玫瑰（Wedding Dress・Bourgogne）
・鐵線蓮等

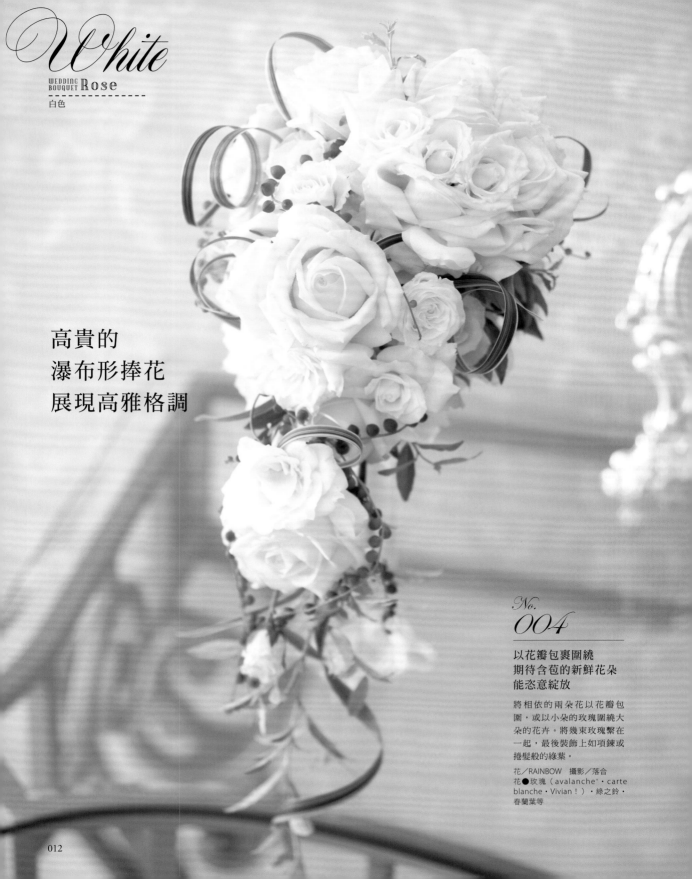

White
WEDDING BOUQUET Rose
白色

高貴的
瀑布形捧花
展現高雅格調

以花瓣包裹圍繞
期待含苞的新鮮花朵
能恣意綻放

將相依的兩朵花以花瓣包
圍，或以小朵的玫瑰圍繞大
朵的花卉。將幾束玫瑰繫在
一起，最後裝飾上如項鍊或
捲髮般的綠葉。

花／RAINBOW　攝影／落合
花●玫瑰（avalanche⁺・carte
blanche・Vivian！）・綠之鈴・
春蘭葉等

No. 005

將彷彿飽含著空氣的
純淨白色花朵紮成雪球

加上清爽的綠葉，呈杯狀綻放的玫瑰彷彿如
白雪般顯眼。將花朵紮成圓球狀，再以綠葉
作出流線形，是相當可愛的捧花。

花／澤田　攝影／落合
花●玫瑰（Bijoux de neige等）・紫丁香・蔓生百
部等

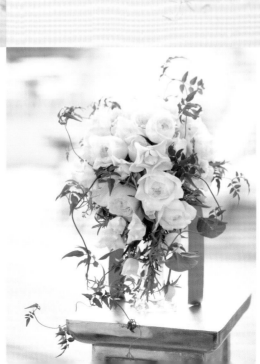

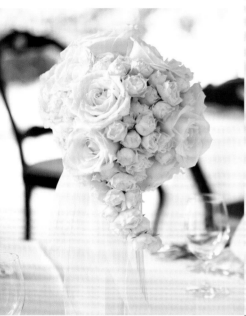

No. 006

華麗而迷人
以不同姿態的玫瑰
編織一束夢幻

以盛開時直徑將近10cm，魅
力滿分的大輪玫瑰Dress Up
為主角，搭配小巧圓滾滾的
小輪玫瑰。沒有添加其他的
花材，僅以白色的玫瑰，描
繪出時尚的形象。

花／山本　攝影／落合
花●玫瑰（Dress Up・Cotton Cup）

No. 007

彷彿連緊張的新娘
也會放鬆心情
露出美麗的微笑

若是在綠意滿盈的場所舉辦
婚禮，很適合搭配稍微隨性
一點的設計。插入單瓣玫
瑰，作出搖曳生姿的樣子，
再添加滿滿奔放的綠色藤
蔓，點綴整個捧花。

花／內海　攝影／落合
花●玫瑰（Chef-d'oeuvre・
Wedding Dress）・多花素馨・迷
迭香等

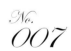

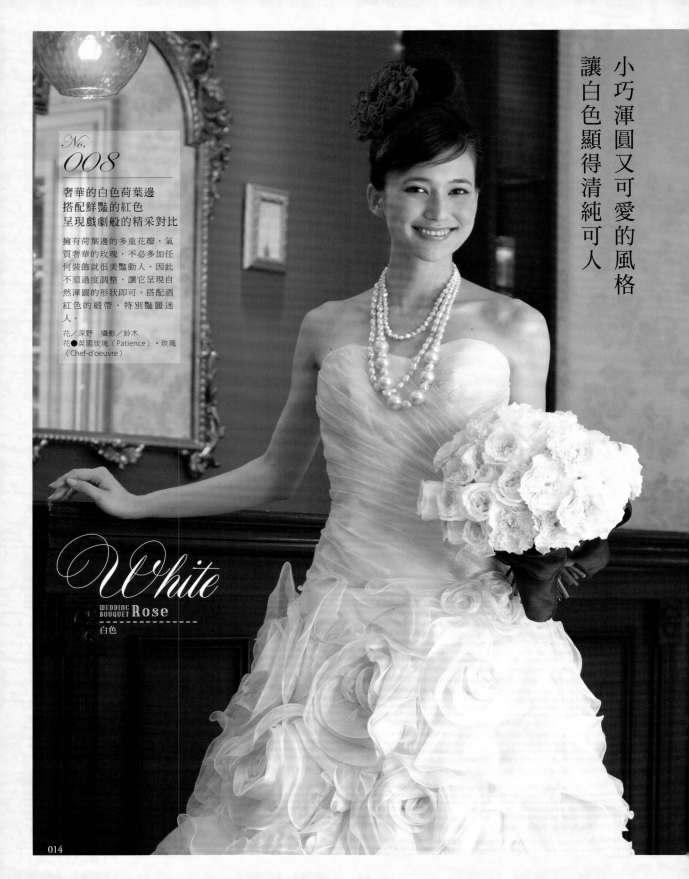

小巧渾圓又可愛的風格
讓白色顯得清純可人

No.
008

奢華的白色荷葉邊
搭配鮮豔的紅色
呈現戲劇般的精采對比

擁有荷葉邊的多重花瓣，氣
質奢華的玫瑰，不必多加任
何裝飾就很美豔動人，因此
不須過度調整，讓它呈現自
然渾圓的形狀即可。搭配酒
紅色的緞帶，特別豔麗迷
人。

花／深野　攝影／鈴木
花●英國玫瑰（Patience）・玫瑰
（Chef-d'oeuvre）

White
WEDDING BOUQUET Rose
- - - - - - - - - - - - - - -
白色

使端莊的花姿更顯豐腴
在寬廣的宴會廳中
也表現出壓倒性的魄力

花形的輪廓鮮明，花瓣緊緊
簇擁在一起的白色玫瑰。將
玫瑰集中在中心，以綠色花
瓣的繡球花圍繞，便能表現
出壓倒性的存在感。加上紫
色的緞帶，更增添繽紛的色
彩。

花／池貝　攝影／落合
花●玫瑰（Marcia！）・繡球花等

No.
011

讓表情豐富的花瓣，保持最原始的美麗

彷彿優質喬琪紗般質感的花瓣，表現出中心密緻，外側飄逸
的花姿。為了襯托它豐富的表情，以深綠色的葉片紮成簡單
的螺旋狀。

花／大久保　攝影／中野
花●玫瑰（Shirabe）・春蘭葉・檸檬葉

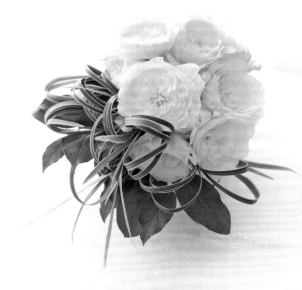

No.
010

連綠葉也染上一層純白的純潔雪景

將輕薄的白色花瓣重重層疊的大輪玫瑰，搭配帶有白斑的清
新綠葉。整體如同被粉雪所包圍的花園一般，更能表現出玫
瑰的清麗感。

花／澤田　攝影／山本
花●玫瑰（Cloche de mariage）・初雪草・銀葉菊

White

WEDDING BOUQUET Rose

白色

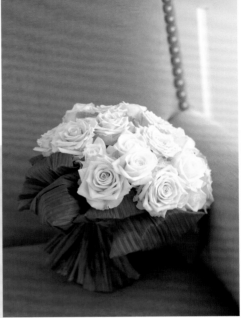

No. 013

清亮的花顏加上米白色系
洋溢著柔和的風情

花瓣的前端呈現尖角狀的經典款白玫瑰，
表現出規矩的形象。搭配淡淡米白色的玫
瑰Dessert，再像繫緞帶一樣加上大片的葉
子，會更加美麗。

花／田島　攝影／落合
花●玫瑰（Avalanche˚・Dessert）・大葉仙茅

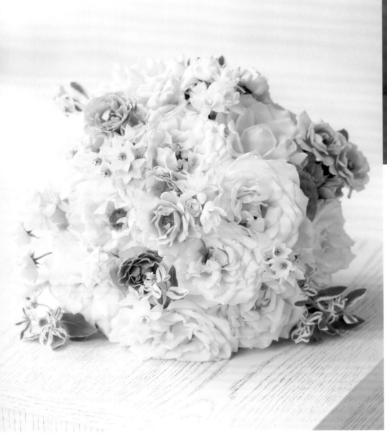

No. 012

在白色花叢中若隱若現
高雅的同色系玫瑰

在渾圓的大輪白玫瑰間，悄悄穿插氣質
高雅的淡紫色和米白色玫瑰。這些顏色
的花其實只是襯托作用，只需要添加一
點點，這樣會顯得更有美感。

花／熊田　攝影／宮本
花●玫瑰（Dress Up・Cotton Cup・Dainty
Bess・Saudade）・夜來香・初雪草等

No. 014

伴隨著祝福的鐘聲
和幸福的天使一同起舞

將圓滾滾的白色玫瑰紮成一束，圍繞裝
飾品和滿滿的白色羽毛，表現出天使的
形象。下方添加少許幾朵粉紅玫瑰，更
增添甜美氣息。

花／RAINBOW　攝影／落合
花●玫瑰（Spray Wit・M-Country Gir）・英
國玫瑰

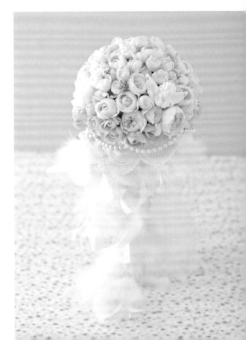

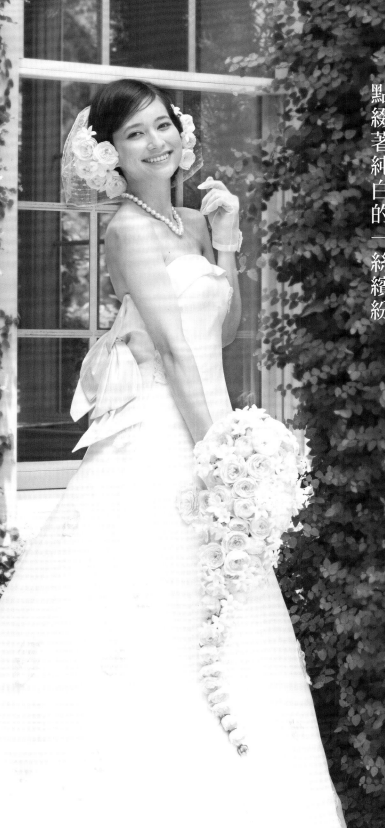

即使壓抑著，卻仍滲入空氣中的喜悅般

點綴著純白的一絲繽紛

No.
015

希望你能注意到
那隱藏在花心之中
輕輕淡淡的色彩

圓滾滾的兩種玫瑰。為了讓
人注意到中心些微的色彩，
不添加任何深色花卉或綠
葉，作成纖細的瀑布形捧
花。尾端纖細的曲線，看起
來相當優美。

花／深野　攝影／鈴木
花●玫瑰（Bijoux de neige）・英
國玫瑰（Fair Bianca）等

搭配白色花朵的最佳夥伴
綠意滿盈的綠葉
打造清爽的花園風格

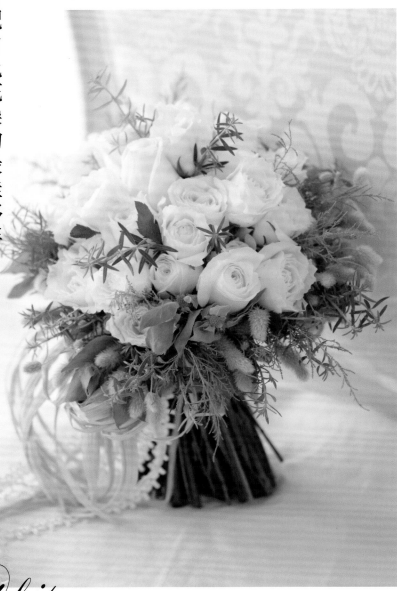

White
WEDDING
BOUQUET Rose
- - - - - - - - - - - - - - -
白色

以香草輕輕包圍
營造一場芳香的婚禮

為了表現玫瑰如雪紡般薄透的花瓣魅力，以柔
和色系的綠葉將它包圍。多種香草的清爽香
氣，和帶有果香的玫瑰，共同演出迷人的芳香
時刻。

花／野尻　攝影／落合
花●玫瑰（Pure Parfum゜・M-Virginal）・兔尾草・
澳洲迷迭香等

No.
016

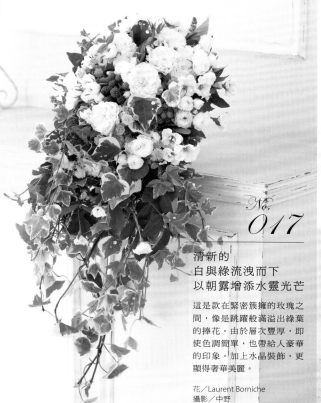

No.
017

清新的
白與綠流洩而下
以朝露增添水靈光芒

這是款在緊密簇擁的玫瑰之間，像是跳躍般滿溢出綠葉的捧花。由於層次豐厚，即使色調簡單，也帶給人豪華的印象。加上水晶裝飾，更顯得奢華美麗。

花／Laurent Borniche
攝影／中野
花●玫瑰（White Meidiland・Seraphin・Audrey）等

在蕾絲花籃中綻放
與風玩耍的白花精靈

花瓣呈些微喇叭狀綻放的玫瑰。像剛摘下來般，和花草、莓果、淺色綠葉一同盛開在花籃中。再繞一圈緞帶，你瞧，就好像新娘一樣呢！

花／平賀　攝影／中野
花●玫瑰（Wedding Dress）・松蟲草・白玉草等

No.
019

適合搭配棉質禮服的
野花風捧花

傾身靠近，便能感受到青青草原的芳香。在纖細的綠葉中，開滿了單瓣、渾圓，既小巧又清純的白色玫瑰。彷彿野花風格的捧花，著實可愛！

花／Jorudan　攝影／落合
花●玫瑰（Jill・Green Ice）等

No.
018

清新可人的花朵
搭配祈願幸福的綠葉傳遞祝福

將主角大輪玫瑰以綠色的玫瑰包圍，下方再以滿滿的迷迭香包裹，作成一束滿溢著清涼感的捧花。古老傳說中可用來驅魔的香草，花語是戀人愛的證明。

花／野田　攝影／落合
花●玫瑰（Shine White等）・迷迭香

No.
020

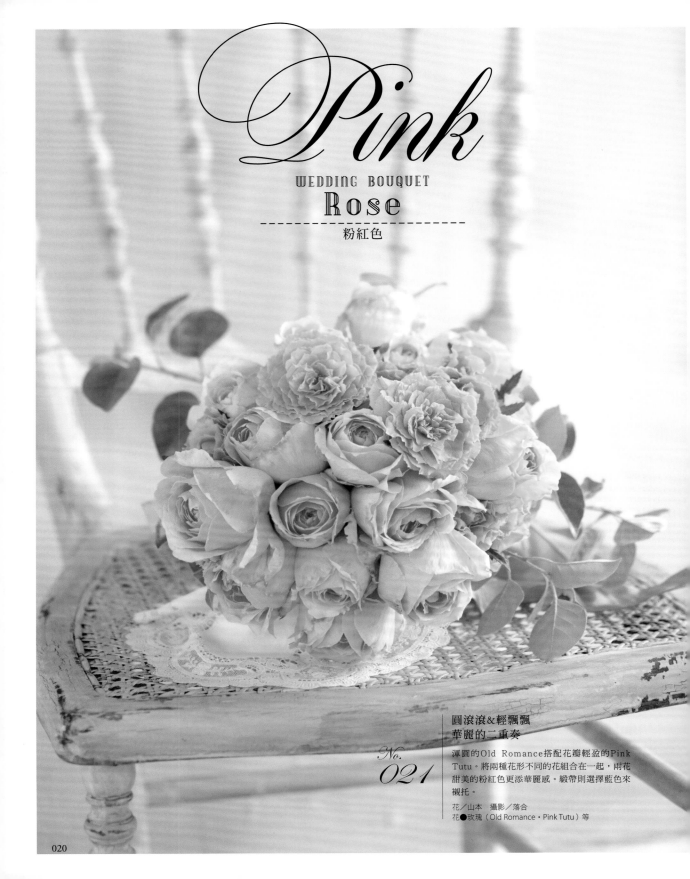

Pink

WEDDING BOUQUET
Rose

粉紅色

圓滾滾&輕飄飄
華麗的二重奏

No.
021

渾圓的Old Romance搭配花瓣輕盈的Pink
Tutu。將兩種花形不同的花組合在一起,兩花
甜美的粉紅色更添華麗感。緞帶則選擇藍色來
襯托。

花╱山本　攝影╱落合
花●玫瑰（Old Romance・Pink Tutu）等

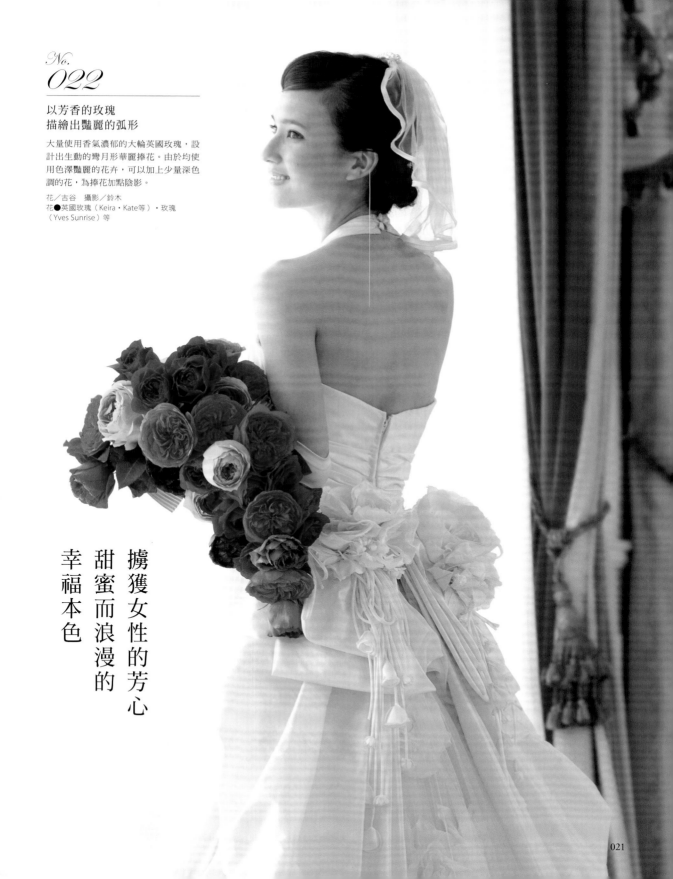

以芳香的玫瑰
描繪出豔麗的弧形

大量使用香氣濃郁的大輪英國玫瑰，設
計出生動的彎月形華麗捧花。由於均使
用色澤豔麗的花卉，可以加上少量深色
調的花，為捧花加點陰影。

花／古谷　攝影／鈴木
花●英國玫瑰（Keira・Kate等）・玫瑰
（Yves Sunrise）等

擄獲女性的芳心
甜蜜而浪漫的
幸福本色

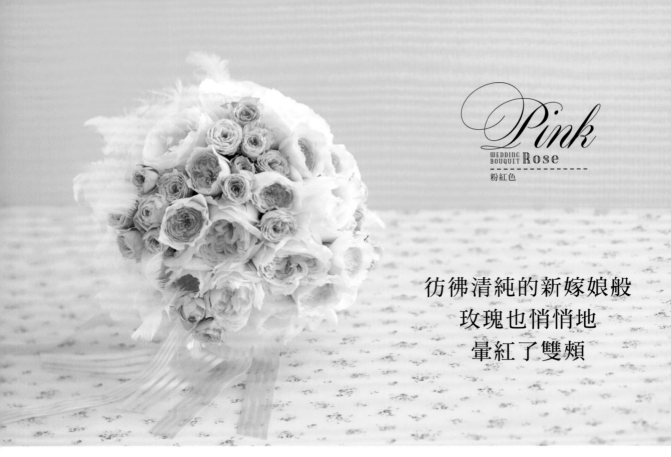

彷彿清純的新嫁娘般
玫瑰也悄悄地
暈紅了雙頰

No.
023

隱藏在心中的愛
似乎要融化了一樣

彷彿新娘洋溢著欣喜的心般，由中心染上一
層幸福顏色的玫瑰。以白色的羽毛圍繞在周
圍，將色調稍微不同的粉紅花朵相互交錯，
甜美得似乎能融化人心。

花／增田　攝影／落合
花●玫瑰（M- Strawberry Millefeuille · Bijoux de
neige等）

No.
024

古典的造型
更表現出玫瑰高雅的迷人氣質

將稍微帶點綠色的清冷系玫瑰，組合成纖細的
瀑布形捧花。由於花束滿溢著古典的氛圍，再
加上幾朵蜜糖粉色玫瑰，更散發出新娘般的可
愛氣息。

花／佐藤　攝影／中野
花●玫瑰（Remembrance · Fame · Sweet
Avalanche⁺）· 大飛燕草等

No.
025

一貫的淡雅憂鬱氣息
表現極致透明感的捧花

外側花瓣的色澤逐漸轉淡的玫瑰，有著彷彿
要溶入空氣中的透明感。為了讓捧花看起來
更輕盈，在捧花的握把繫上象牙色的歐根紗
緞帶。

花／佐藤　攝影／中野
花●玫瑰（Peach Bride）等

No.
026

將櫻花色的花瓣
以條紋綠葉緞帶包圍

由於玫瑰花瓣的色調如櫻花花瓣般相當淡
薄，故搭配深綠色的植物來強調花色。以條
紋狀的葉片，在花朵周圍像緞帶一樣紮成幾
個圈，握把部分則自然呈流洩放射狀。

花／斉藤　攝影／鈴木
花●玫瑰（Vendela等）・英國玫瑰（Fair Bianca）・
春蘭葉等

No.
027

將帶著野玫瑰風情的花隨意紮成一束

剛開花時帶點淡淡的粉紅色，爾後越開越潔白的玫瑰，是纖
細的半蔓性，因此洋溢著野生風情。只以單一種類紮成隨性
的風格，便能散發出自然的氛圍。

花／田島　攝影／宮本
花●玫瑰（White Meidiland）

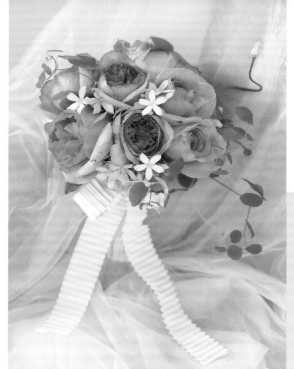

一生一次
奢華地擁抱華麗的玫瑰

深粉紅色的花瓣重疊了100層，豐厚且華麗的
玫瑰。香氣也相當濃郁，只要見過一次，便
難以忘懷它的美麗。全束僅以同色調的帶綠
粉紅玫瑰來組合。

花／野田　攝影／KARIYA
花●玫瑰（Rouge Royale · Pink Yves Piaget ·
M-Vintage Red）

No.
028

將如同畫一般的玫瑰
設計成簡約的造型

洋溢著無可言喻的迷人色香的名花Yves
Piaget。和小花一起簡單紮成束，再以藤蔓
帶出躍動感的迷你捧花，很適合只有家人出
席的家庭式婚禮。

花／島村　攝影／KARIYA
花●玫瑰（Yves Piaget）· 粉紅藍星花等

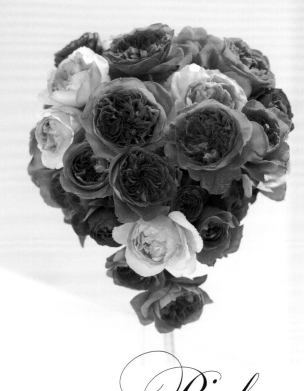

Pink
WEDDING
BOUQUET **Rose**
- - - - - - - - - - - - - - -
粉紅色

No.
030

花朵輕柔膨軟地綻放著，柔美得令人陶醉

將各式花姿豐腴的玫瑰搭配在一起，紮成渾圓的圓形，更顯
出花朵蓬軟飽滿的樣子。規律地配置深淺色彩，讓花色看起
來更加鮮豔。

花／ALMA MARCEAU　攝影／鈴木
花●玫瑰（Yves Piaget · Fragrance of Fragrances等）

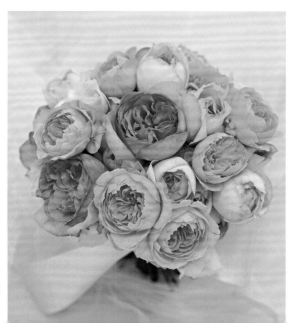

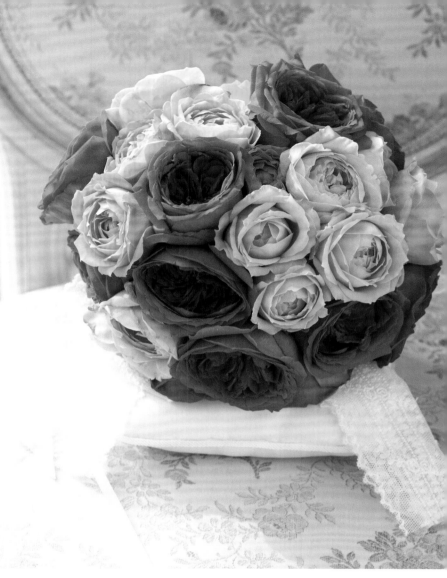

No.
031

在濃郁的粉紅中穿插珊瑚紅
適合時尚高階者的品味

在濃郁的深粉紅色花朵中，加上珊瑚粉
紅色花朵。如此時尚的組合，賦予經典
造型強烈的存在感。握把繫上寬幅的蕾
絲，打造華麗的形象。

花／增田　攝影／鈴木
花●玫瑰（Pas de deux・La Chance等）

No.
032

玫瑰繽紛亂舞
彷彿綻出了
一座小花園

以大輪深色的粉紅玫瑰為主
角，搭配鈴鐺形的鐵線蓮和
莓果，便是一束搖曳生姿的
瀑布形捧花。再加上少許淡
粉紅色的玫瑰，更增添可愛
氣息。

花／たなべ　攝影／落合
花●玫瑰（Yves Passion・Sheryl
等）・鐵線蓮・黑莓等

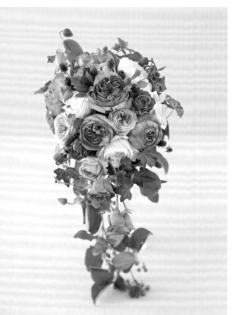

以風情萬種
豔麗的粉紅玫瑰
表現無與倫比的華美

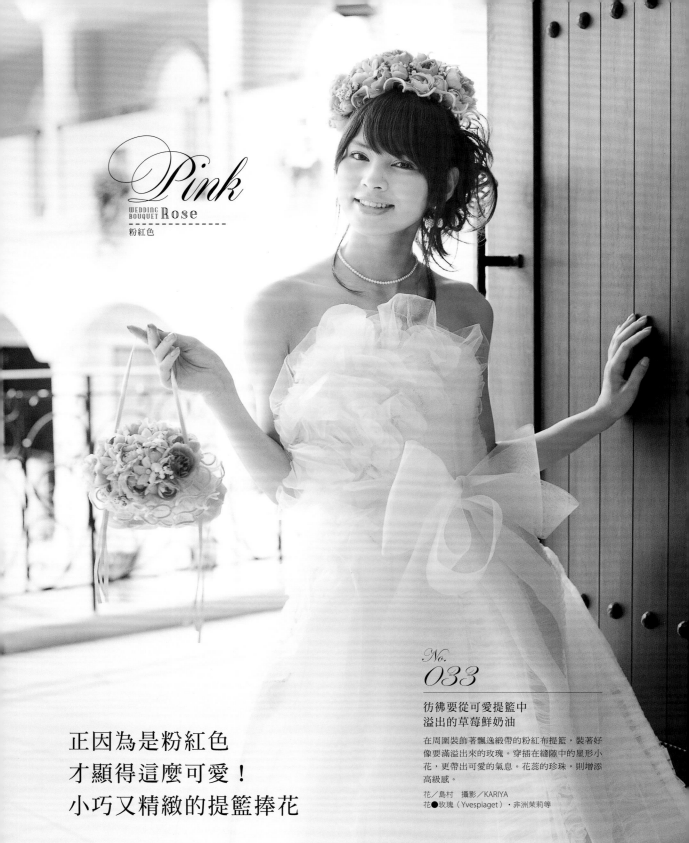

Pink

WEDDING
BOUQUET Rose

粉紅色

No.
033

彷彿要從可愛提籃中
溢出的草莓鮮奶油

在周圍裝飾著飄逸緞帶的粉紅布提籃，裝著好
像要滿溢出來的玫瑰。穿插在縫隙中的星形小
花，更帶出可愛的氣息。花蕊的珍珠，則增添
高級感。

花／島村　攝影／KARIYA
花●玫瑰（Yvespiaget）・非洲茉莉等

正因為是粉紅色
才顯得這麼可愛！
小巧又精緻的提籃捧花

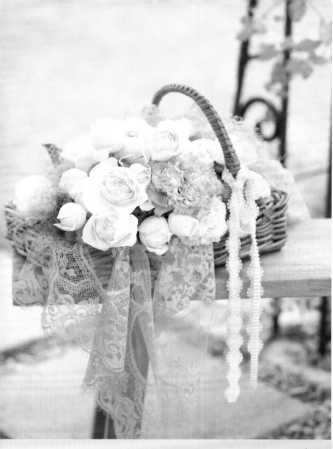

No. 034

每走一步，玫瑰和蕾絲便優雅的搖曳著

擺放在洋酒用提籃中的玫瑰，採用相當淺色的色調。藕粉色的蕾絲垂墜在下方，將全體整合為洋溢著古典氛圍的淺色調。最後點綴上彩霞般的綠葉。

花／內海　攝影／落合
花●玫瑰（Yuka cup）・英國玫瑰（St. Cecilia）・洋桔梗・煙霧樹

No. 036

以棉花糖風的玫瑰
設計圓滿蓬鬆的花形

以女性最喜愛的蝴蝶結造型為靈感，設計出獨特的提包。中央以棉花糖般牛奶粉紅的玫瑰為主，旁邊則搭配像似芍藥的玫瑰。握把處裝飾一串纖細的串珠。

花／山本　攝影／落合
花●玫瑰（M-Pink Moon・Yves Silva）・秋色繡球花等

No. 035

小巧滾圓而豔麗的花朵
彷彿粉紅色的珍珠

小巧又渾圓的幾種玫瑰，給人珍珠般的感覺。因此宴會包的提把處，也以大顆的珍珠來裝飾。大蝴蝶結淺粉色的色調，也顯得相當甜美。

花／澤田　攝影／落合
花●玫瑰（Wishing・Salut d'Amour等）

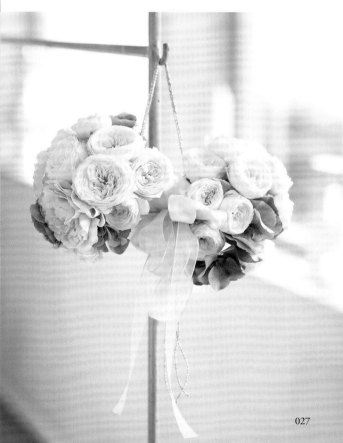

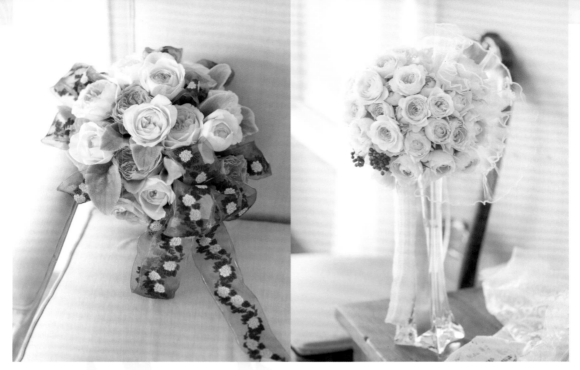

No. *037*

玫瑰圖樣的緞帶，也是另一種鮮花

將色調及圖樣極具存在感的緞帶，作成大圓圈狀，大量地裝飾在花間和周圍。由於緞帶是玫瑰圖樣，就好像在柔韌綻放的鮮花中，增添一種特別的花。

花／斉藤　攝影／落合
花●玫瑰（美咲・Iroha）・羊耳石蠶

No. *038*

以薄紗包裝幸福色彩的糖果

將粉紅色往中心逐漸加深的可愛玫瑰，包裝成大喜之日的模樣吧！將有彈性的薄紗撐開，像仕女帽的蕾絲一樣裝飾在玫瑰周圍。搭配同樣設計的髮飾，感覺更美麗。

花／內海　攝影／落合
花●玫瑰（M-Vintage Pink・M-Vintage Pearl）・胡椒果

No. *039*

兩款玫瑰展現出
刺繡＆蕾絲一般的
織物風情

開在玫瑰旁的紫色小花，其實是從古典花布剪下來的玫瑰刺繡。加上白色蕾絲捲成的玫瑰，更洋溢出高級訂製服的感覺。

花／山本　攝影／落合
花●玫瑰（Pierre de Ronsard・
Eden Romantica）・繡線菊等

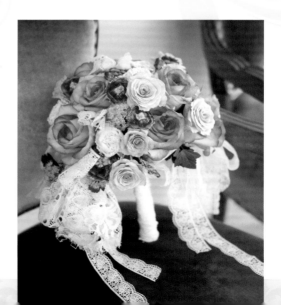

Pink
WEDDING
BOUQUET Rose
粉紅色

以薄紗＆緞帶
施展讓粉紅色
更為甜美的魔法

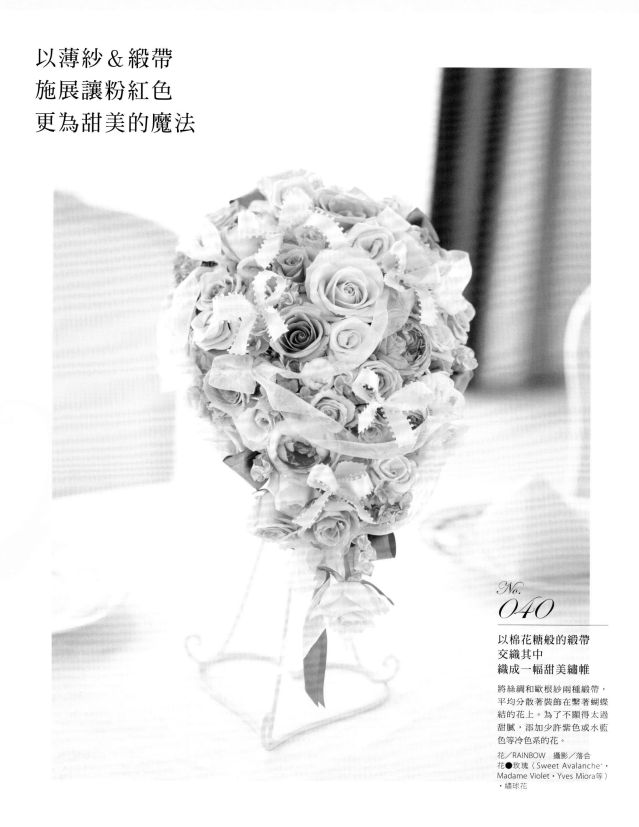

No.
040

以棉花糖般的緞帶
交織其中
織成一幅甜美繡帷

將絲綢和歐根紗兩種緞帶，
平均分散著裝飾在繫著蝴蝶
結的花上。為了不顯得太過
甜膩，添加少許紫色或水藍
色等冷色系的花。

花／RAINBOW　攝影／落合
花●玫瑰（Sweet Avalanche⁺・
Madame Violet・Yves Miora等）
・繡球花

Pink

WEDDING
BOUQUET Rose
- - - - - - - - - - - - - - - -
粉紅色

希望新人是
最HAPPY的一對佳偶
捧花也作成愛心形狀

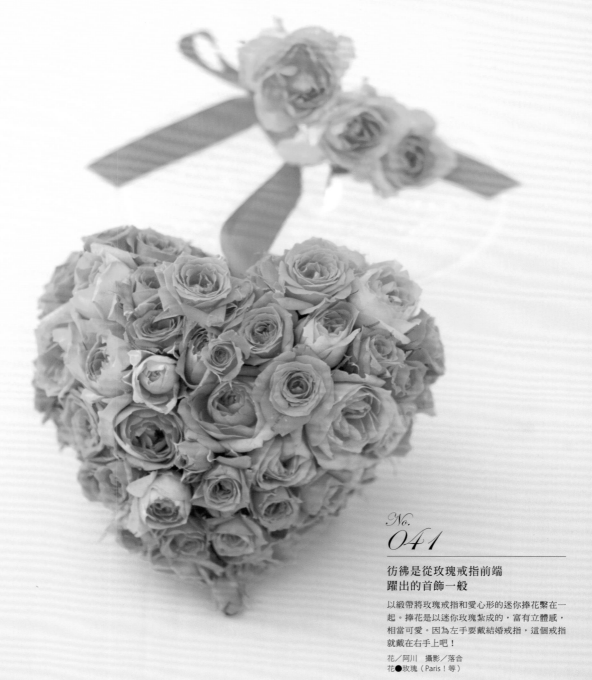

No.
041

彷彿是從玫瑰戒指前端
躍出的首飾一般

以緞帶將玫瑰戒指和愛心形的迷你捧花繫在一
起。捧花是以迷你玫瑰紮成的，富有立體感，
相當可愛。因為左手要戴結婚戒指，這個戒指
就戴在右手上吧！

花／阿川　攝影／落合
花●玫瑰（Paris！等）

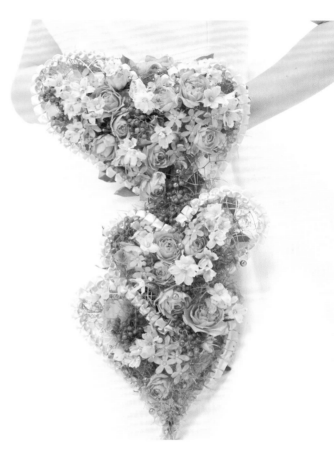

No.
042

柔軟與飄逸相疊
香味與色調都相當甜蜜

帶有高級感的高雅桃紅色芳香玫瑰。為了不
讓整體過於沉重,搭配一些香豌豆花,讓各
式玫瑰的香氣融合在一起,並作成可愛蓬軟
的愛心形狀,看起來相當甜美華麗。

花/片山　攝影/中野
花●玫瑰(Yves Piaget・M-Vintage Rose)・香豌
豆花

No.
043

超級可愛的
櫻桃色三連心

一個就很可愛的愛心,居然串連了三個!以
打褶緞帶作邊框,讓櫻桃色的花朵們看起來
更加可愛了。花朵間還隱藏著若有似無的珍
珠呢!

花/周藤　攝影/鈴木
花●玫瑰(Stefan)・大飛燕草・粉紅藍星花・胡
椒果等

搭配深色調的
綠色植物
打造大人風的可愛新娘

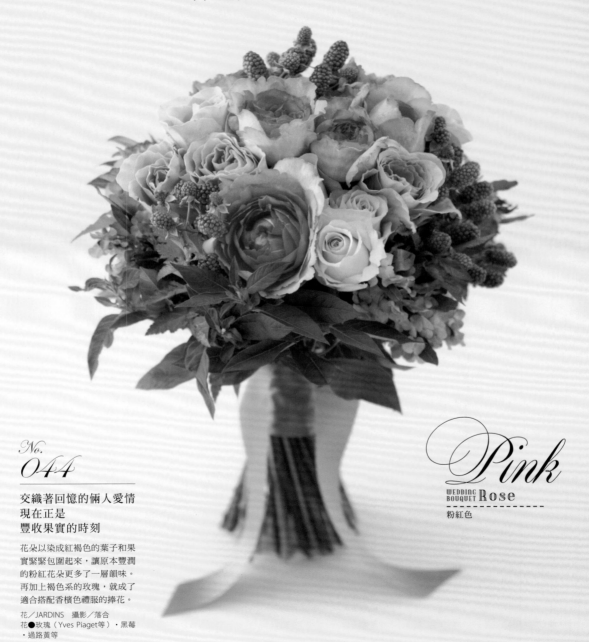

No.
044

交織著回憶的倆人愛情
現在正是
豐收果實的時刻

花朵以染成紅褐色的葉子和果
實緊緊包圍起來,讓原本豐潤
的粉紅花朵更多了一層韻味。
再加上褐色系的玫瑰,就成了
適合搭配香檳色禮服的捧花。

花／JARDINS 攝影／落合
花●玫瑰(Yves Piaget等)・黑莓
・過路黃等

Pink
WEDDING
BOUQUET **Rose**
- - - - - - - - - -
粉紅色

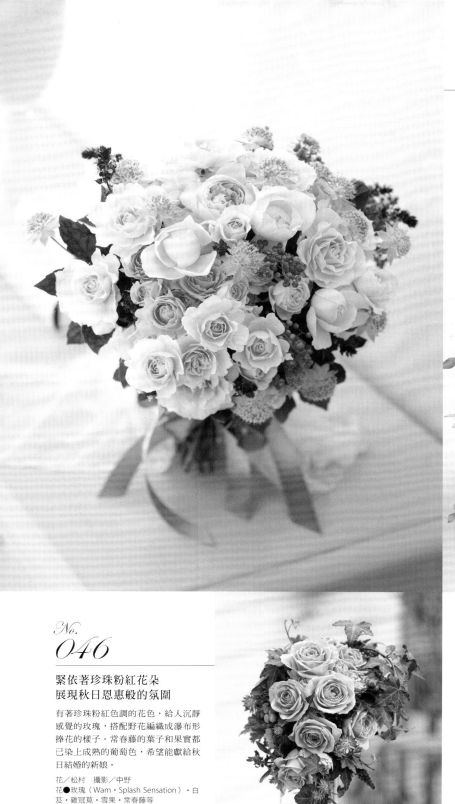

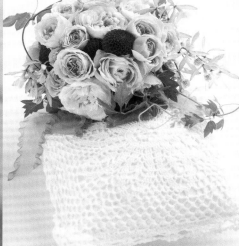

No. 045

以巧克力色的
葉片來表現
Sweet & Bitter

以滿是嬰兒粉紅的可愛玫瑰作
成的捧花，加上巧克力色的葉
片，整體洋溢著古典的優雅氣
質。蓬勃且芳香的羅勒，更是
調和甜膩度的最佳配角。

花／斉藤　攝影／落合
花●玫瑰（M-Marie Antoinette等）
・英國玫瑰・白芨・羅勒等

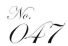

No. 046

緊依著珍珠粉紅花朵
展現秋日恩惠般的氛圍

有著珍珠粉紅色調的花色，給人沉靜
感覺的玫瑰，搭配野花編織成瀑布形
捧花的樣子。常春藤的葉子和果實都
已染上成熟的葡萄色，希望能獻給秋
日結婚的新娘。

花／松村　攝影／中野
花●玫瑰（Wam・Splash Sensation）・白
芨・雞冠莧・雪果・常春藤等

No. 047

纖細的漸層色調
彰顯獨特魅力

花色由中心向外，漸漸轉淡的玫瑰。為了不
讓人忽略她纖細的色調轉變，加上了一些褐
色系的葉子來強調特色。枝條上的小花，更
增添生動感。

花／山本　攝影／KARIYA
花●玫瑰（Baby Dimple・Yves Miora）・章魚蘭・
繡球花・白粉藤等

為 了 能 以 最 美 的 姿 態 持 花

妳一定要了解的
捧花基本講座

捧花有幾種較基本的款式。
妳可以依照禮服或婚禮會場的風格，選擇最適合的捧花。
本單元也將介紹讓新娘看起來更加美麗的捧花握法。

01 捧花的款式

經典基本款

圓形捧花

從正面看過去，整體呈現一個漂亮圓形的捧花。由於外型簡單，是最受歡迎的一款捧花，依據使用的花材不同，還能表現不同的形象。和任何風格的禮服都相當好搭。

自然莖式手捧花

也稱為Hand Tied Bouquet。將切口整齊的花莖完整呈現，大小調整為單手可握的捧花。由於使用過程中無法保水，應選擇耐久的花材，在使用前須放置於水中吸水。

瀑布形捧花

有著瀑布般優雅的垂墜流線形，呈細長狀的捧花。在教會舉辦的婚禮，通常以白花和綠葉作成的瀑布形捧花為正統款式。不但氣質高雅，且雍容華貴。

水滴形捧花

這是將淚滴形狀倒過來的款式。比橢圓形捧花更尖一點，尺寸也較小。同時具備橢圓形捧花的優雅及圓形捧花的可愛。

橢圓形捧花

稍微細長，下方較細的橢圓形捧花。洋溢著古典而高雅的氛圍，特別是選擇較圓潤的花材時，看起來更加美麗。富有豐厚感，能夠表現出成熟風情。

彎月形捧花

呈新月形，有直拿及橫拿兩種款式。拿時將手肘稍微彎曲，重心放低，看起來會更加美麗。弧線外形顯得相當優雅，適合搭配纖細簡約的禮服。

個性派款式

花圈式捧花

也稱為環形捧花。圓形花圈有著永遠的含意，被認為是婚禮的象徵。可以單手拿或掛在手臂上，也可以加裝握把，更方便拿握。

拆瓣組合捧花

將拆解下的花瓣，一片片穿過鐵絲，再以接著劑黏貼起來，作成一朵大型的捧花。即使是小尺寸也很有奢華感，適合搭配華麗的禮服。

放射狀捧花

如同水花放射般，花朵向外擴散垂墜的捧花。使用花莖較長的花，在新娘移動時，捧花也會隨之搖曳，看起來輕巧又自然。花型較長且寬，適合身材修長的新娘。

提包式捧花

有在提包形底座上覆蓋鮮花，也有在提包中插滿鮮花等多種不同的款式。前者如愛心形等可愛的形狀，也相當受到歡迎。後者則常以提包的材質，來帶出高級感。

球形捧花

外表是圓滾滾的球形，相當可愛的一款捧花。提把部分可以緞帶或珍珠裝飾，依使用的素材不同，能夠表現出不同的形象。提把的素材是否能負荷花材的重量，必須先行確認。

美麗的捧花拿法

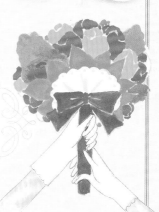

捧花的持握方法

由於新娘通常站在新郎的左側，因此應用左手持捧花。以左手握住握把的上方，右手再輕輕握在左手下方。這時需隨時注意要將捧花朝上。可將右手的小指往掌心內側彎曲，提醒自己手握的方向，避免將捧花往前傾。

站立時的捧花持握方法

以兩手持花，將手臂彎成〈字形。如此一來，手臂便會自然地擺在肚臍附近的位置。將捧花擺在這個位置，看起來最優雅美麗。特別是胸前有特殊造型的禮服，為了不讓捧花遮住胸口，可以將捧花擺在較低一點的位置。

02

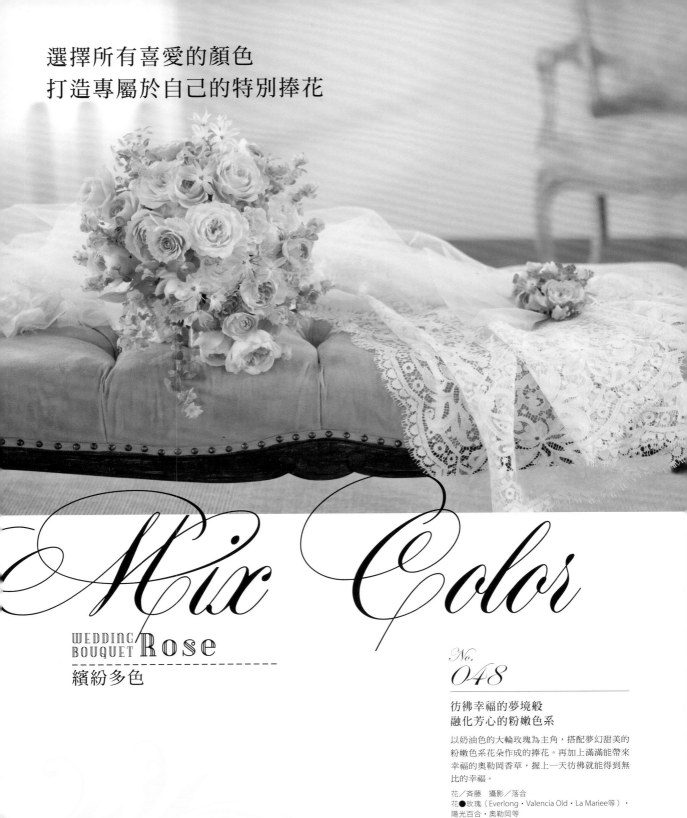

選擇所有喜愛的顏色
打造專屬於自己的特別捧花

Mix Color

WEDDING
BOUQUET Rose

繽紛多色

No.
048

彷彿幸福的夢境般
融化芳心的粉嫩色系

以奶油色的大輪玫瑰為主角，搭配夢幻甜美的
粉嫩色系花朵作成的捧花。再加上滿滿能帶來
幸福的奧勒岡香草，握上一天彷彿就能得到無
比的幸福。

花／斉藤　攝影／落合
花●玫瑰（Everlong・Valencia Old・La Mariee等）・
陽光百合・奧勒岡等

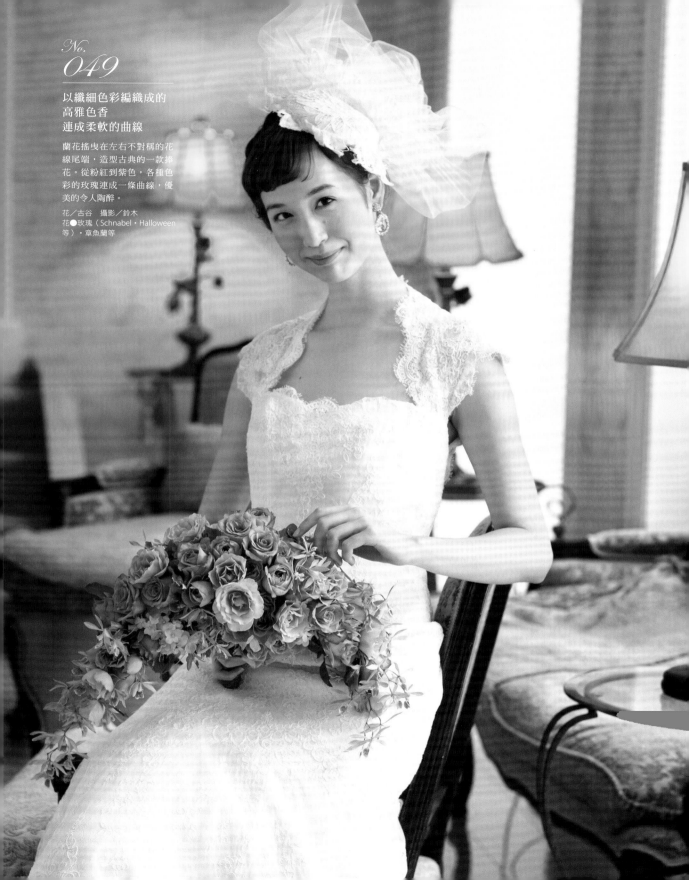

以纖細色彩編織成的
高雅色香
連成柔軟的曲線

蘭花搖曳在左右不對稱的花
線尾端，造型古典的一款捧
花。從粉紅到紫色，各種色
彩的玫瑰連成一條曲線，優
美的令人陶醉。

花／古谷　攝影／鈴木
花●玫瑰（Schnabel・Halloween
等）・章魚蘭等

Mix Color

WEDDING BOUQUET **Rose**

繽紛多色

柔軟蓬鬆的外型
可愛得讓人想將臉頰湊上去！

中央往外凸出的變形弦月狀，是相當迷人的一
款造型。以粉紅和白色玫瑰來製作，更是令人
愛不釋手。再搭配鮮豔的亮綠色綠葉，更襯托
出新娘的純真氣質。

花／澤田　攝影／落合
花●玫瑰（Amoureuse de toi・L'esprit de fille）・
泡盛草・奧勒岡・多花素馨等

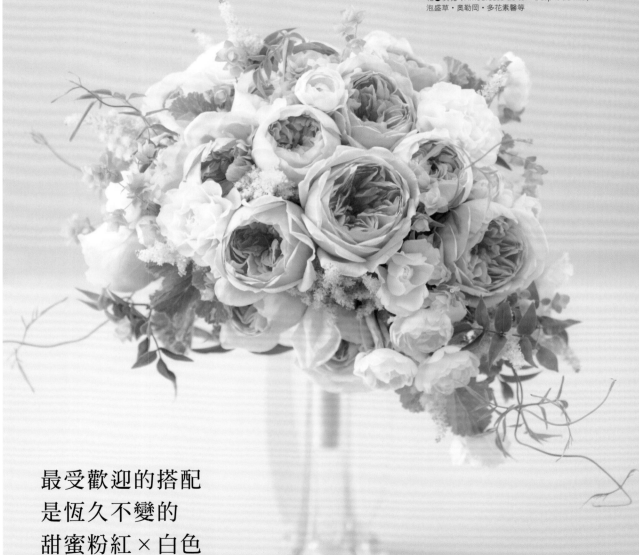

最受歡迎的搭配
是恆久不變的
甜蜜粉紅×白色

以白色玫瑰稍微打亮
豐滿盛開的大輪玫瑰

No.
051

越是盛開，越顯得奢華的嫩粉色玫瑰。為了更加突顯她豐厚的花姿，在花叢中隨意穿插帶有黃色花蕊的白色玫瑰。

花／增田　攝影／鈴木
花●玫瑰（Baby Pink Perfume・Neo Antique Signe
等）・繡球花等

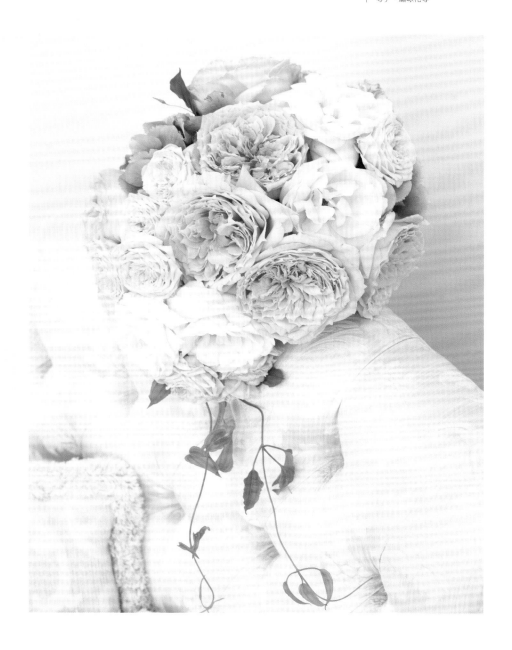

Mix Color

WEDDING
BOUQUET **Rose**

繽紛多色

No.
052

正開始綻放的圓形花苞
洋溢著純真且清麗的氣息

將雞蛋般圓潤的玫瑰和粉紅色糖果般的玫瑰，
兩種呈杯形美麗綻放的玫瑰，紮成緊密的圓形
捧花。縫隙中隱隱可見帶有金蔥的網紗和珍珠
的光澤，讓捧花顯得更加華麗。

花／山本　攝影／落合
花●玫瑰（Sonus Faber）・英國玫瑰（Troilus）

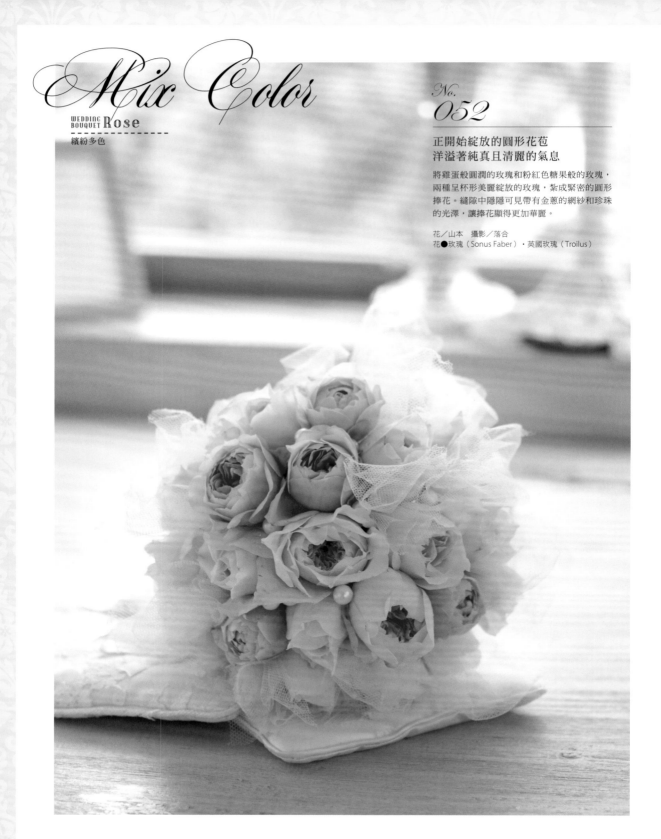

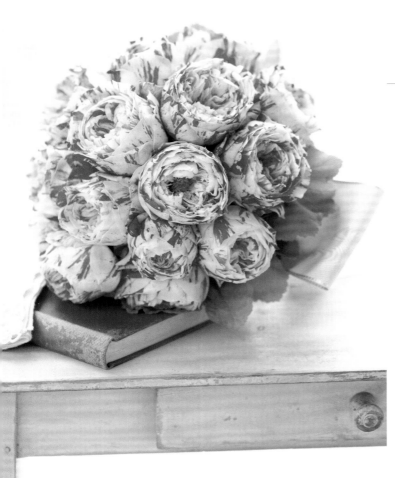

草莓色 & 香草色
混合甜蜜雙色的玫瑰

只使用一種玫瑰，就能表現出如此豐富的花姿，全是因為白夾雜桃紅的大理石色彩。外側搭配有著皮革般色澤和質感的葉片，在繽紛花俏的色彩中，仍能感受到玫瑰的高級感。

花／深野　攝影／落合
花●玫瑰（Party Ranucula）・珊瑚鐘等

白 & 桃紅
以不同的可愛姿態
搭配出妳的最愛

浪漫的流線形
奢華的玫瑰花串

以花瓣邊緣一圈色澤較深的粉桃紅玫瑰
Carousel和柔美的白色玫瑰，作成細長形的個性派捧花。彷彿流水般優美的外型，會隨著持花方式不同，展現各種不同的風情。

花／田島　攝影／宮本
花●玫瑰（Carousel）・英國玫瑰（Fair Bianca）等

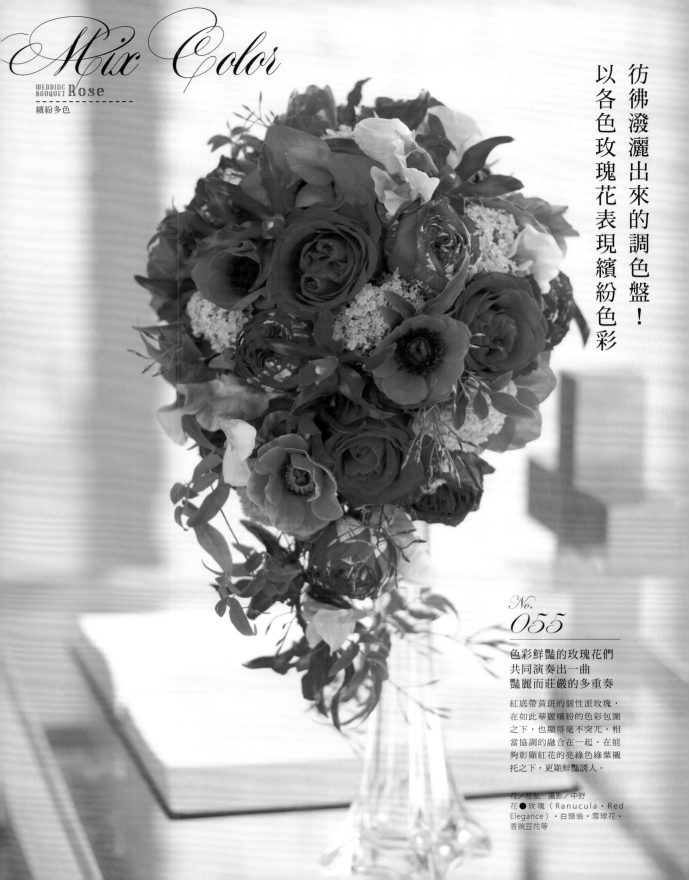

Mix Color

彷彿潑灑出來的調色盤！
以各色玫瑰花表現繽紛色彩

No.
055

色彩鮮豔的玫瑰花們
共同演奏出一曲
豔麗而莊嚴的多重奏

紅底帶黃斑的個性派玫瑰，
在如此華麗繽紛的色彩包圍
之下，也顯得毫不突兀，相
當協調的融合在一起。在能
夠彰顯紅花的亮綠色綠葉襯
托之下，更顯鮮豔誘人。

花／花弘　攝影／中野
花●玫瑰（Ranucula·Red
Elegance）·白頭翁·雪球花·
香豌豆花等

No.
056

彈跳躍動
色彩驚豔的糖果盒

在有著深淺橘色的玫瑰花旁，穿插著許多不同
種類的花。除了深淺雙色調的小花，還有巧克
力色的蘭花。多采多姿的顏色，彷彿魔術般美
麗地調和在一起。

花／MADDERLAKE　攝影／中野
花●玫瑰（Amitie˙·Premier Amour˙）·千代蘭·
萬壽菊·大飛燕草等

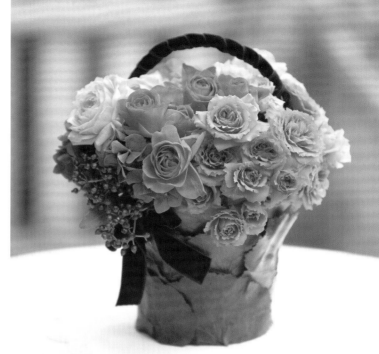

No.
057

將寶石般的藍色果實
和彩虹色花朵鑲入花籃中

在貼滿葉片的花籃中，插滿暖色系的玫瑰和冷色
系的果實和小花。因為花的種類比較普遍，可以
選用星形的花蕾和荷葉邊的花瓣，來強調花的個
性。

花／ALMA MARCEAU　攝影／中野
花●玫瑰（Sepia Breeze·Reserve·Mon chouchou）·
繡球花·藍莓果等

No.
058

色彩多姿的荷葉邊
彷彿佛朗明哥的舞裙

一朵花中，到底有幾種顏色呢？將有著美麗橘
色系漸層的大輪玫瑰，以波浪型的大葉片包裹
起來。加上緞帶和蝴蝶等小飾品，看起來相當
可愛。

花／橘爪　攝影／山本
花●玫瑰（Florence Delattre·Memory Lane·Free
Spirit）·山蘇

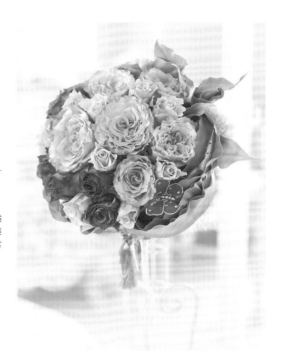

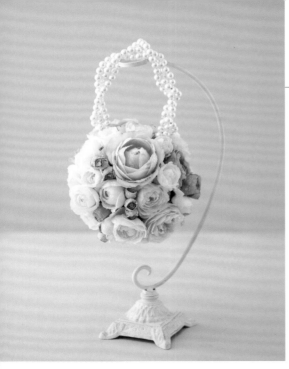

將可以指尖輕輕挑起的
迷你尺寸花朵
作成高雅的球形捧花

選用淺色調的玫瑰，紮成圓滾
滾的球形捧花。在淺柔的色調
中，配置在中心的那朵粉紅色
玫瑰，就像是裝飾捧花的胸花
一般。珍珠提把也相當高雅純
潔。

花／池貝　攝影／落合
花●玫瑰（Mokomoko・Silence）・
尤加利果實

多重花瓣
層層重疊的玫瑰
也層層寄予對未來的希望

綻放時，輕巧的花瓣逐漸往外
擴散的白色玫瑰。在最盛開之
時正是它最具魅力的瞬間。隨
意穿插的淡粉紅色玫瑰，照映
出新娘內心的情懷。

花／斉藤　攝影／落合
花●玫瑰（Spend A Lifetime・
Chocorange）・石斛蘭・陽光百
合等

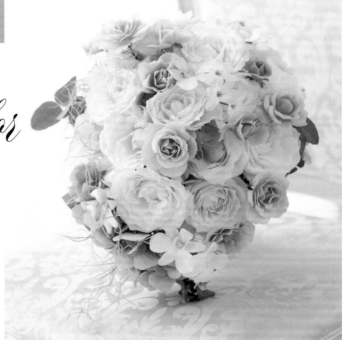

Mix Color
WEDDING
BOUQUET **Rose**
- - - - - - - - -
繽紛多色

掬起一抹纖細的色彩，輕觸心中的那片柔軟

從卡士達奶油色到櫻貝色，同一朵花中色彩的變化美不勝
收。旁邊搭配粉紅或白色花朵，玫瑰喇叭形的花瓣會更加突
出，花姿也更鮮明。

花／渡辺　攝影／中野
花●玫瑰（Rosa Mystica・Maja）・繡球花・火龍果葉

讓人墜入甜蜜之中的
兩條美麗曲線

選用美麗綻放的玫瑰，作成名為雙瀑布形的獨
特造型捧花。有多條優美的線條，並藉由在花
與花之間留下空隙，表現花瓣的透明感和柔美
的氣質。

花／古谷　攝影／鈴木
花●玫瑰（La Mariee・Princess TENKO・Misty
Purple・Chouchou）・章魚蘭等

輕輕染上一層
粉嫩色彩
便顯得如此甜美

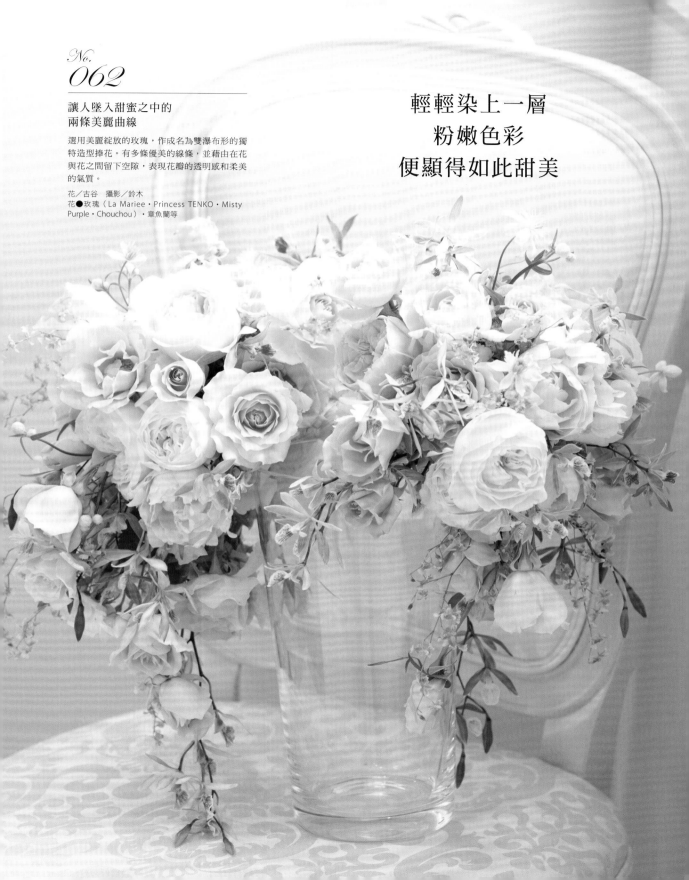

Mix Color
WEDDING BOUQUET Rose
繽紛多色

強調專屬特色
賦予經典色彩
新鮮的表情

No.
063
———————
在少女系的紅×粉紅之中
添加一瓢優雅的紅茶色

只要加入紅茶色這個對比色，就能讓
粉紅與紅色這兩種雖然優雅，卻有點
孩子氣的顏色看起來更有品味。正是
它的暗色調，襯托出其他花色的美
麗。

花／深野　攝影／鈴木
花●玫瑰（Raffine Porte・Cross Sunset・
J-Pave）等

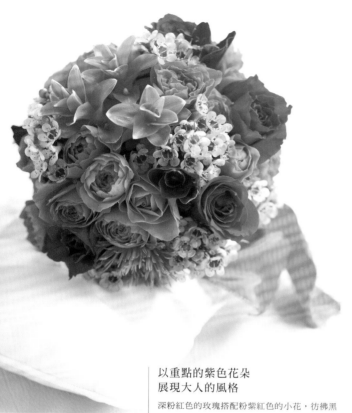

被盛開的花朵吸引
翩翩起舞的美麗蝴蝶

深酒紅色搭配水潤的粉紅色。在色調豔麗的捧
花中，穿插一些亮度較高的白色或淡灰色花
朵，提升整體亮度。除了花之外，另外裝飾蕾
絲作成的蝴蝶，表現趣味的玩心。

花／山本　攝影／落合
花●英國玫瑰（The Prince）‧玫瑰（Mon Cheri‧
Mystic Sara）等

以重點的紫色花朵
展現大人的風格

深粉紅色的玫瑰搭配粉紫紅色的小花，彷彿黑
醋栗蘇打般的晶瑩色彩。在暖色系的花朵之
間，穿插少許深紫色的花，更加凝聚整體的氣
質，也帶出成熟的風情。

No.
064

花／熊田　攝影／宮本
花●玫瑰（M-Vintage Rose等）‧蠟梅‧薑荷花‧孔
雀草等

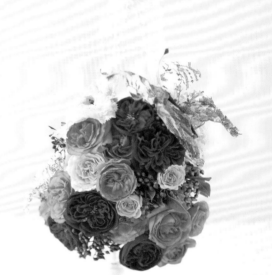

No.
066

為豪華的正統派花朵
適當地摻入隨性的元素

以深紅色玫瑰為主角的捧花，洋溢著正統端莊
的氛圍。不過，只要隨處穿插明亮的茶色和白
色玫瑰，花姿彷彿就像卸下了重擔的肩膀，呈
現出容易親近的形象。

花／ALMA MARCEAU　攝影／中野
花●玫瑰（Main Cast‧Caffe Latte‧Sahara）‧英
國玫瑰（Fair Bianca）等

No. 067

令人不禁讚嘆「好可愛喔！」
草莓蛋糕捧花

在多層次的小朵白玫瑰上放滿草莓的提包形捧花，簡直就是一塊可口的草莓蛋糕！最後再以一朵大輪白玫瑰增添女性風采，及一朵粉紅玫瑰增添可愛氣息。

花／森　攝影／山本
花●玫瑰（Haute Couture・Sweet old・綾）・草莓

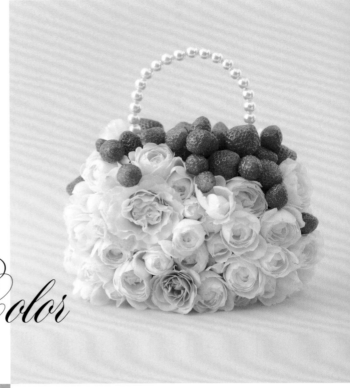

Mix Color

WEDDING BOUQUET **Rose**
- - - - - - - - - - - - - - -
繽紛多色

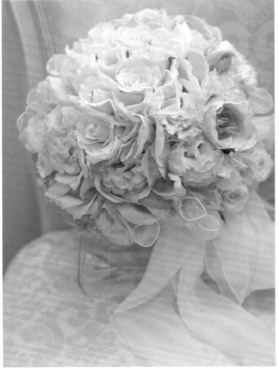

以美味的花色
吸引目光聚焦的
甜點捧花

No. 068

歡迎來品嚐清香的檸檬＆蜜桃水果盤

將帶有透明感的黃色和橘色玫瑰，經過細心的調整，讓捧花整體看起來就像朵大花一般。利用玫瑰的花瓣和緞帶，將花與花緊密地連接起來。

花／RAINBOW　攝影／鈴木
花●玫瑰（Lumière・Oakland・Monte Bianco等）・洋桔梗

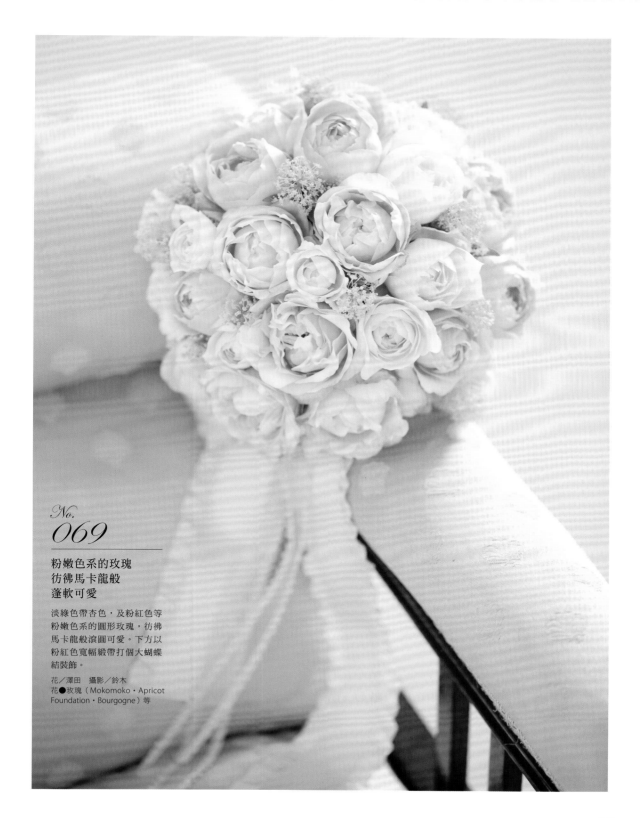

No.
069

粉嫩色系的玫瑰
彷彿馬卡龍般
蓬軟可愛

淡綠色帶杏色，及粉紅色等
粉嫩色系的圓形玫瑰，彷彿
馬卡龍般滾圓可愛。下方以
粉紅色寬幅緞帶打個大蝴蝶
結裝飾。

花／澤田　攝影／鈴木
花●玫瑰（Mokomoko・Apricot
Foundation・Bourgogne）等

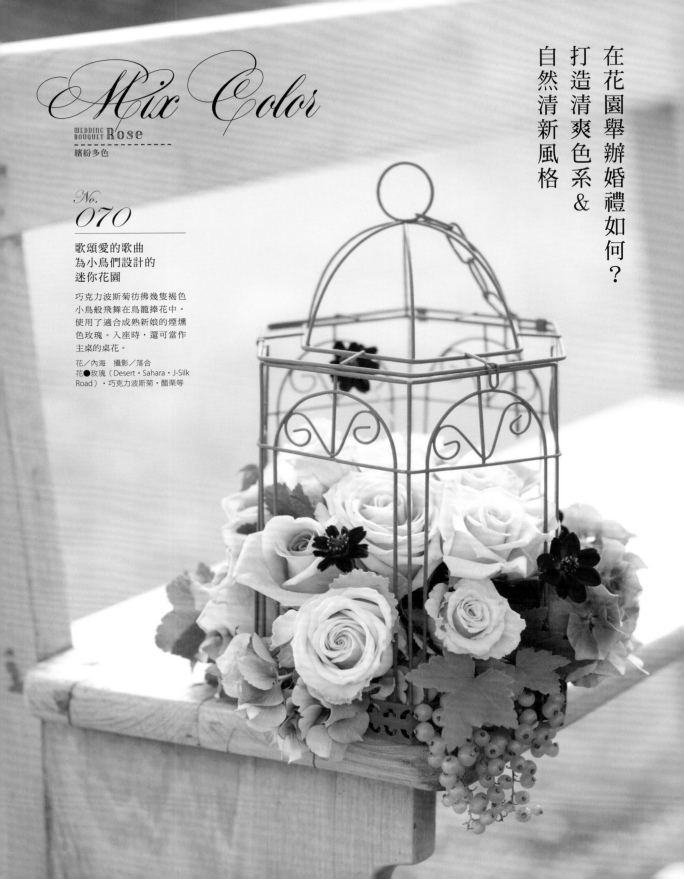

Mix Color

WEDDING BOUQUET **Rose**

繽紛多色

No. 070

歌頌愛的歌曲
為小鳥們設計的
迷你花園

巧克力波斯菊彷彿幾隻褐色
小鳥般飛舞在鳥籠捧花中。
使用了適合成熟新娘的煙燻
色玫瑰。入座時，還可當作
主桌的桌花。

花／內海　攝影／落合
花●玫瑰（Desert・Sahara・J-Silk
Road）・巧克力波斯菊・醋栗等

在花園舉辦婚禮如何？
打造清爽色系＆
自然清新風格

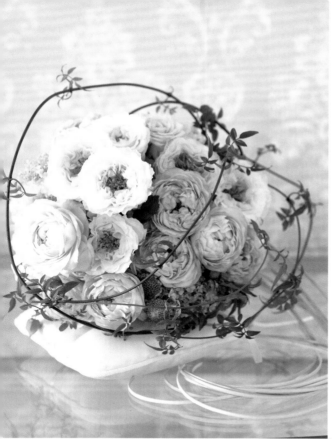

No. 072

留住玫瑰滿開的野趣風情的花圈式捧花

隱匿在好幾種藤蔓中悄悄開花的,是外表極似蓮花的可愛迷你玫瑰。將捧花拿在手中,鈴鐺形的鐵線蓮便隨風搖曳,更加表現出野趣風情。

花／阿川 攝影／落合
花●玫瑰(Menage Pink)・鐵線蓮等

No. 071

在藤蔓奔放的曲線上
感受自然的生命力&野趣

將連中心花瓣都清晰可見的波浪形可愛玫瑰,紮成一束渾圓的花束。綠色的花蕊和大膽配置的藤蔓,都表現出滿滿的野趣。搭配粉紅色的長皮革帶,打造時尚的形象。

花／野尻 攝影／鈴木
花●玫瑰(Mokomoko・Green Heart)・繡球花等

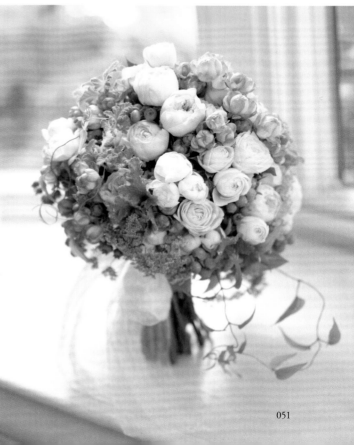

No. 073

以新鮮的花來迎接新生活開始的日子

彷彿迷你包心菜般的綠色花朵,其實也是一種玫瑰。花蕾就好像果實一般滾圓。加上純白的玫瑰和雞蛋色的玫瑰點綴,就是一束適合大喜之日的清新捧花。

花／野尻 攝影／落合
花●玫瑰(Yellow Romantica・Spray Wit・Éclair・Creamy Eden)・藍莓等

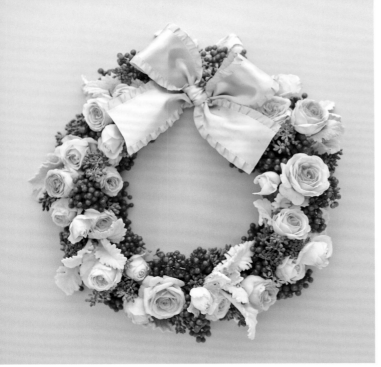

象徵著永遠的含意
將對未來的期望
注入花圈式捧花之中

以玫瑰串珠串連起來的愛心捧花
讓少女心怦然心動！

將粉紅色系及橘色系等色彩些微不同的小型玫瑰，像串珠般串連起來，作成愛心形的捧花。以可愛的花材組合成的花圈，彷彿能讓隱藏在胸中的少女心充滿悸動。

花／RAINBOW　攝影／鈴木
花●玫瑰（Miss Piggy・由愛・Hiyori等）

No.
074

希望永遠都能過著像熱戀情侶般
酸酸甜甜的小日子

中心是粉紅色的可愛小輪玫瑰，和大紅色果實的顆粒感相當配。利用這些花材，打造滿滿都是圓形花朵的可愛花圈，表現出酸甜的風味。

花／落　攝影／山本
花●玫瑰（Mimi Eden）・胡椒果・尤加利果實・銀葉菊

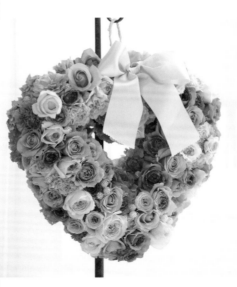

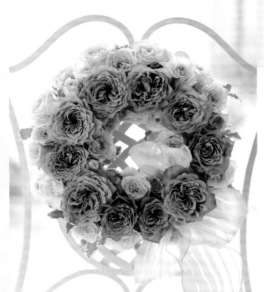

No.
076

優雅的對比色彩，表現女性浪漫風情

將花瓣緊簇豐滿的優雅玫瑰作成花環，放大它美麗的花姿。在周圍裝飾鮮豔的橘色或粉紅色玫瑰，更加展現出褐色系玫瑰華麗的風情。

花／澤田　攝影／山本
花●玫瑰（La Nature・Fancy Rora・Orange Dot）・斑葉海桐

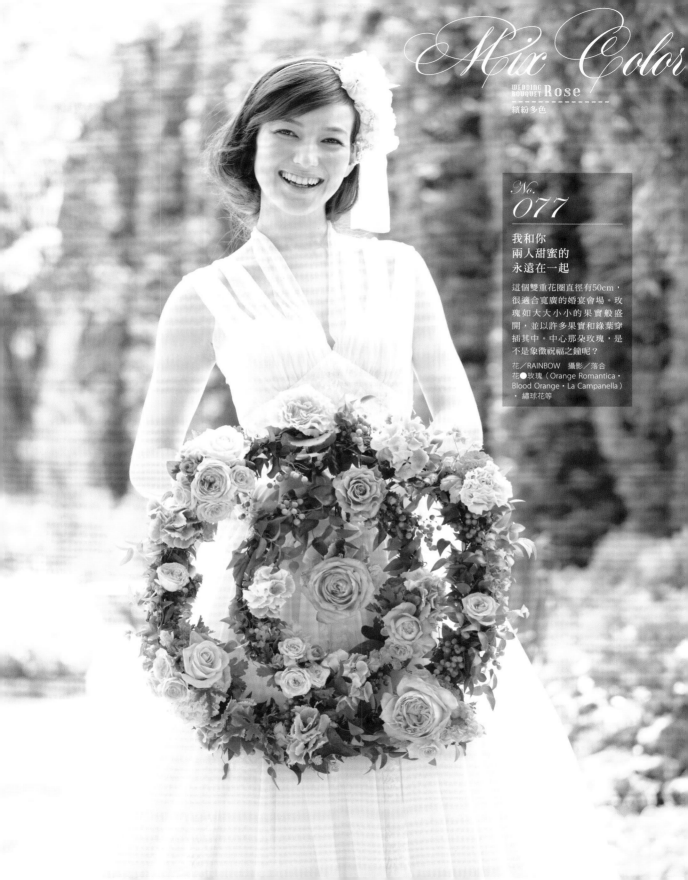

No.
077

我和你
兩人甜蜜的
永遠在一起

這個雙重花圈直徑有50cm，
很適合寬廣的婚宴會場。玫
瑰如大大小小的果實般盛
開，並以許多果實和綠葉穿
插其中。中心那朵玫瑰，是
不是象徵祝福之鐘呢？

花／RAINBOW　攝影／落合
花●玫瑰（Orange Romantica・
Blood Orange・La Campanella）
・繡球花等

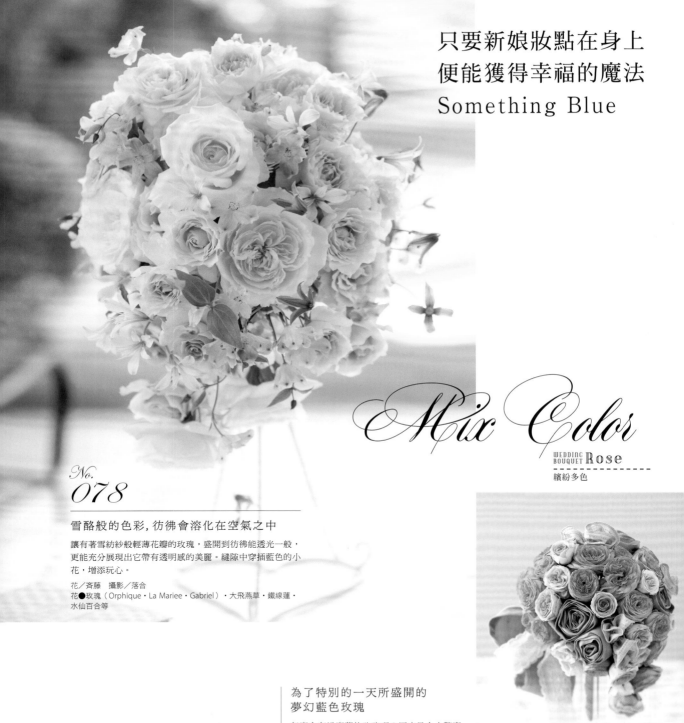

只要新娘妝點在身上
便能獲得幸福的魔法
Something Blue

Mix Color

WEDDING BOUQUET **Rose**
- - - - - - - - - - - - - - -
繽紛多色

No. *078*

雪酪般的色彩, 彷彿會溶化在空氣之中

讓有著雪紡紗般輕薄花瓣的玫瑰, 盛開到彷彿能透光一般,
更能充分展現出它帶有透明感的美麗。縫隙中穿插藍色的小
花, 增添玩心。

花／斉藤　攝影／落合
花●玫瑰（Orphique・La Mariee・Gabriel）・大飛燕草・鐵線蓮・
水仙百合等

為了特別的一天所盛開的
夢幻藍色玫瑰

怎麼會有這麼藍的玫瑰呢？原來是令人驚喜
的玫瑰形緞帶。再搭配鮮豔的粉紅色玫瑰形
成鮮明的對比, 就是一束散發著冶豔風情的
捧花。

花／山本　攝影／落合
花●玫瑰（Super Sensation・Mimi Eden）

No. *079*

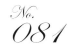

No. 080

在月圓之前要一直
守護著喔！小星星

散落在象徵著兩人明亮未來的黃色玫瑰花束之中的，水藍色星形花朵和星星飾品。只要加上這一點點的調味料，便能讓小巧的捧花帶出令人印象深刻的形象。

花／RAINBOW　攝影／落合
花●玫瑰（Toulouse Lautrec・White Moon等）・藍星花等

No. 081

讓黃色更加耀眼的
魔法色彩是什麼顏色？

由黃色、粉紅色、紫色等，各種色彩交織的花朵作成的美麗捧花。而特別讓黃色更加顯眼、引人注目的，是對比色水藍色。它讓閃耀著光芒的亮色系玫瑰看起來更加地耀眼。

花／斉藤　攝影／鈴木
花●玫瑰（Catalina・Chouchou等）・大飛燕草・鐵線蓮等

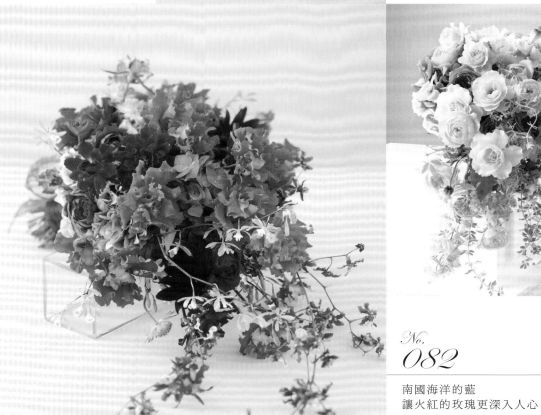

No. 082

南國海洋的藍
讓火紅的玫瑰更深入人心

色彩和外型都如同火焰般熱情的玫瑰。讓玫瑰的紅色看起來如此鮮豔的原因，在於穿插著有著對比色的藍色繡球花。由於保留較長的莖，柔韌的花莖盈盈搖曳，讓火熱的鮮紅色看起來更加華麗。

花／岩橋　攝影／落合
花●玫瑰（Andalucía・M-Vintage Red）・繡球花・大理花・文心蘭等

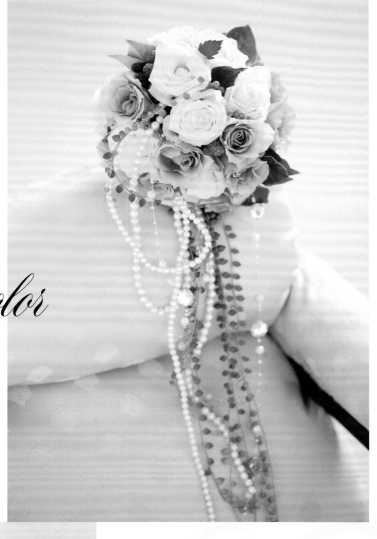

以能夠層層纏繞的項鍊
為華麗感加分

為白色與紅茶色等低調的色彩增添華麗感的，
是纖長垂墜的珍珠和水晶項鍊。綠色果實像是
要陪襯珍珠般垂落搖曳的樣子，顯得相當輕快
且優雅。

花／內海　攝影／鈴木
花●玫瑰（Avalanche⁺・Julia等）・綠之鈴・黑莓等

Mix Color

WEDDING
BOUQUET **Rose**
- - - - - - - -
繽紛多色

想贈予成熟的女性
極致洗練的
高雅捧花

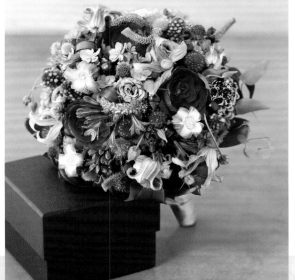

緊密而穩固
彷彿交會的情感般疊合著色彩

這束捧花的主角是相當有韻味的紫紅色玫瑰。
在紫紅玫瑰旁搭配深淺紫色和藍色的花朵，是
一款描繪出沉著色彩的漸層色捧花。就宛如情
感交會的兩人的今後人生一般。

花／Nicolai Bergmann　攝影／中野
花●玫瑰（Royale）・千日紅・松蟲草・洋桔梗・鐵
線蓮・繡球花等

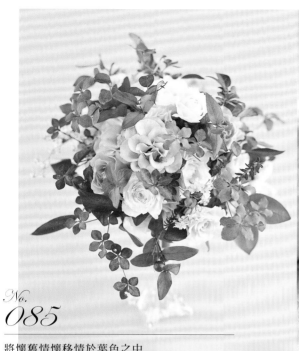

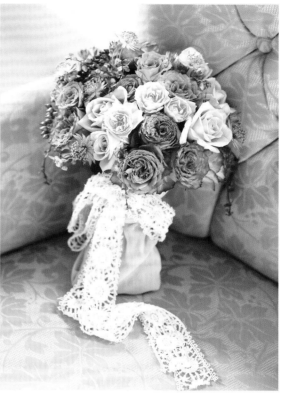

No. *085*

將懷舊情懷移情於葉色之中

以染上紅色的葉片，描繪出秋日風景。帶有慵懶色彩的玫瑰，悄悄探出葉蔭之外，展現懷舊的氣氛。正因為它的色彩低調，更加襯托出持花人的耀眼光芒。

花／岩橋　攝影／山本
花●玫瑰（Carousel・Caffe Latte等）・滿天星・火龍果葉・藍莓等

No. *086*

高雅的褐色玫瑰
為手邊帶來存在感

這種以褐色與紅磚色等沉著色彩的玫瑰為主的捧花，要推薦給想從「可愛風格」畢業的女性。握把以天鵝絨布或蕾絲裝飾，帶出溫和且端莊的感覺。

花／增田　攝影／KARIYA
花●玫瑰（Tenature・M-Vintage Pink・Teddy Bear）・白芨・千日紅等

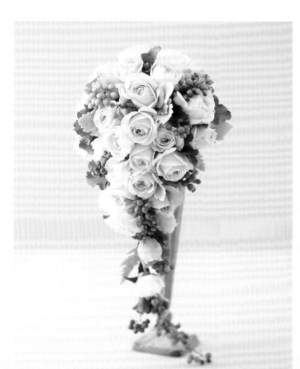

No. *087*

極致高雅的花姿，帶來清麗動人的風情

象牙粉色的玫瑰搭配染色的果實，醞釀出古典的風情。將一朵朵以鐵絲串起來的花朵，塑造成滑順流洩而下的優美曲線。

花／奧田　攝影／落合
花●玫瑰（結・Julia等）・穗菝葜等

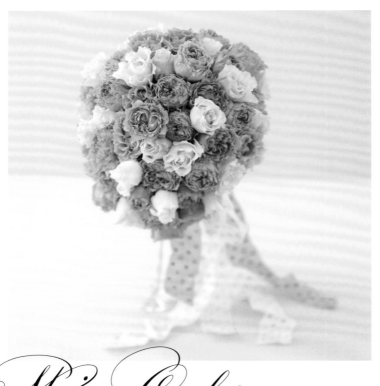

我愛你……
無法以言語
訴說的愛情

橘色的玫瑰Ti Amo，即為義
大利文的「我愛你」。將同
樣有著荷葉邊的白色玫瑰穿
插其中，表現出滿滿的飄逸
感。底下裝飾的圓點緞帶也
相當可愛迷人。

花／和田　攝影／落合
花●玫瑰（Ti Amo・Draft One）

Mix Color

WEDDING
BOUQUET **Rose**
- - - - - - - - - - - - - - -
繽紛多色

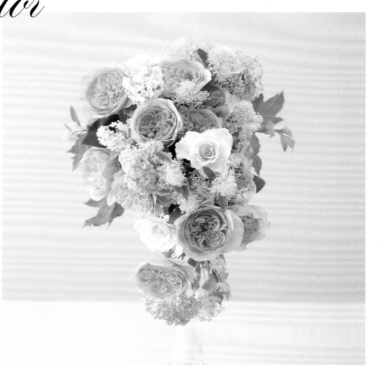

No.
089

相親相愛的我們
蜜月就去
戀愛之都──巴黎如何？

有著鮮豔粉紅色的玫瑰，
是法語中意為相親相愛的
L'amour Mutuel。搭配綠
色的雪球花來強調原色的美
感，是一束輕盈的瀑布形捧
花。

花／斉藤　攝影／落合
花●玫瑰（L'amour Mutuel・
Chouchou）・雪球花・加州紫
丁香等

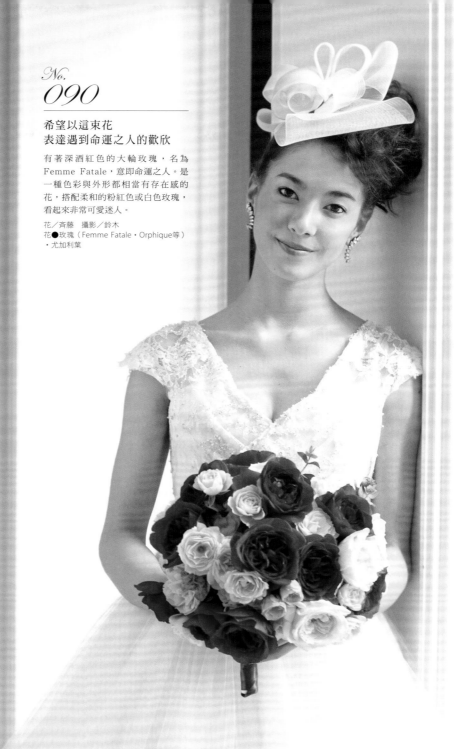

將擁有愛之名的玫瑰，在特別的日子裡獻給特別的兩人

No.
090

希望以這束花
表達遇到命運之人的歡欣

有著深酒紅色的大輪玫瑰，名為
Femme Fatale，意即命運之人。是
一種色彩與外形都相當有存在感的
花，搭配柔和的粉紅色或白色玫瑰，
看起來非常可愛迷人。

花／齊藤　攝影／鈴木
花●玫瑰（Femme Fatale・Orphique等）
・尤加利葉

打 造 夢 想 中 的 捧 花

訂製捧花完全指南

捧花是一生一次重要日子的飾花，絕對不允許出問題。
為了讓捧花能夠如預期完成，事前的準備相當重要。
依照以下步驟及訂單，來訂製最棒的捧花吧！

取材協力／岩橋美佳（一会 Carpe Diem）

Step 1

決定捧花的
風格

首先，先想像自己想要拿什麼樣的捧花，在心中描繪出一個雛形。參考右頁的訂單，寫出喜歡的顏色或花的種類、整體形象等。

沒有想法的時候，也可以從網路上找捧花的圖片來參考。但網路上的資訊太多，相對的也有讓人無所適從的疑慮。首先你可以準備一本有捧花特輯的雜誌，從中找尋自己喜歡的類型，自然就能找到方向了。接下來再從網路搜尋變化款，找到適合的捧花照片時就保存下來，帶去和設計師討論。

Step 2

尋找訂製的花店

接著，思考要去哪裡訂製捧花。有些宴會廳會要求必須向合作的花店訂製，這點需要先確認好。如果可以自行訂製，就參考步驟1準備好的資料，去瀏覽有喜歡的捧花類型的花店網站。若感覺風格很合心意，就可以與店家聯絡。捧花不是可以事先確認的商品，所以和製作的花藝師「感覺是否合拍」相當重要。所以，即使網路上有許多超便宜的店家，還是不要只以價格來決定比較好喔！

Step 3

準備討論的
資料

捧花的製作討論，必須準備好幾份資料。
①新娘穿著禮服的照片…準備新娘本人穿著禮服的圖片，全身、上半身、背影共3張。必須準備背影的照片，是因為有些禮服從前面看來很樸素，但後面卻帶有許多緞帶和蕾絲。另外，捧花和裙擺長度的平衡也相當重要。圖片最好是列印後帶去，可以直接在上面寫上本人的期望，會比較方便。
②結婚當天的髮型和首飾的圖片…如果髮妝造型已經決定好了，可以帶著這張圖片。也可以從網路上尋找預定的造型。
③婚禮小物的圖片…如果有作好的婚禮小物的圖片，能讓花藝師更了解婚宴整體的風格。

婚宴會場名稱也是必須提供的。可以盡量參考右頁的訂單。

Step4

別忘記作最後確認

討論的次數，每家花店都不同。為了讓這重要的日子能夠以最棒的心情度過，再三確認是必要的。在接近結婚日期時，記得再一次打電話確認婚宴的日期時間、會場名稱和捧花的大致內容。

另外，婚宴後捧花該如何處理，是要給別人呢？還是要自己帶回家裝飾？也要先決定好，當天就不會手忙腳亂了。

Bouqet Order Sheet

帶去與花店討論捧花吧！
捧花訂製單

婚禮會場

● 結婚日　　　　年　　　月　　　日（　　）

● 會場名

　　　　　　　　　負責人（　　　　　　　　　）

● 結婚儀式的時間與場所

時間：　　　　點　　　分～

會場名：

● 喜宴的時間與場所

時間：　　　　點　　　分～

宴會廳名：

● 捧花的送達處及時間

收件人名：

地址：〒

電話：

送達時間：

捧花

● 預算　　　　　　　　　　　　　　元

● 結婚儀式用捧花

數量：　　　　　　　　　　　　　　個

希望的
造型&顏色：

希望的花材：

希望的風格：

● 喜宴用捧花

數量：　　　　　　　　　　　　　　個

希望的
造型和顏色：

希望的花材：

希望的風格：

其他訂單

● 會場布置

預算　　　　　　　　　　　　　　　元

裝飾地點：　□主桌　　　　　　□賓客桌
　　　　　　□接待櫃台　　　　□入口
　　　　　　□歡迎牌
　　　　　　其他（　　　　　　　　　　）

希望的
造型和顏色：

※其他如頭飾或給雙親的花束、戒枕等欲訂製的品項，請備註於左欄內。

多麼適合太陽的顏色
讓它和樸素的野花
及綠葉們一同嬉笑吧！

No.
091

包圍著花蕊的花瓣
彷彿正撩起裙襬
歡欣的跳舞

明亮的黃色花瓣輕飄飄地展
開的玫瑰，待盛開後，金黃
色的花蕊隱隱若現，相當可
愛。搭配鈴鐺形的鐵線蓮，
感覺更活潑可愛。

花／渡辺　攝影／落合
花●玫瑰（Tamayura・Creamy
Eden）・鐵線蓮等

Yellow &

WEDDING
BOUQUET Rose

黃色&橘色

Orange

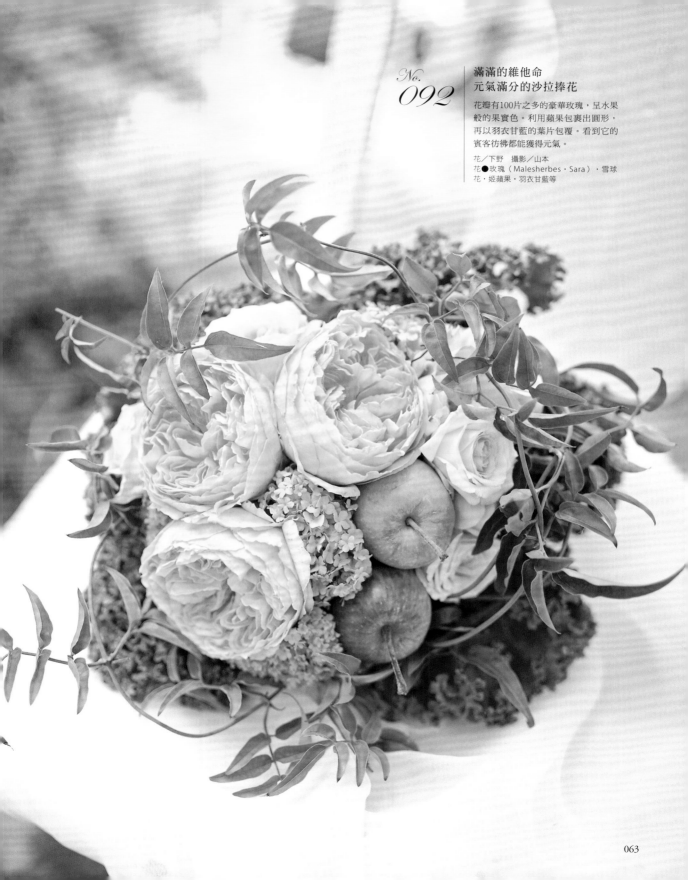

**滿滿的維他命
元氣滿分的沙拉捧花**

花瓣有100片之多的豪華玫瑰，呈水果
般的果實色。利用蘋果包裹出圓形，
再以羽衣甘藍的葉片包覆。看到它的
賓客彷彿都能獲得元氣。

花／下野　攝影／山本
花●玫瑰（Malesherbes・Sara）・雪球
花・姬蘋果・羽衣甘藍等

Yellow & Orange

黃色＆橘色

讓新娘看起來健康美麗的色彩
使笑容更燦爛迷人

No. 093

撩撥著少女心
將花瓣波浪激起的漣漪
捧在掌心之中

有著如康乃馨般飄逸荷葉邊花
瓣的玫瑰La Campanella。將
花朵聚攏後紮起來，看起來更
加有少女氣息。搭配一朵中有
著深淺不同色調的玫瑰，表現
出柔和的氣質。

花／菊池　攝影／中野
花●玫瑰（La Campanella・
Baby Romantica等）・千代蘭
・銀葉菊

No. 095

忍不住想這樣說：
「這是今天早上剛摘下來的喔！」

將彷彿有著太陽味道的庭園花朵，和照耀在日
光之下的玫瑰，作成誘人微笑的小小圓形捧
花。與鮮豔的綠色搭配，表現出剛摘下的新鮮
感。

花／周藤　攝影／鈴木
花●玫瑰（Caramel Antique）・百日草・非洲菊・
野葡萄等

No. 094

為迷人的花朵
覆蓋一層
優雅的綠色面紗

橘色的玫瑰，是有如大人手
掌般大小的超大輪花。而悄
悄搭配在它身上的，是會隨
風搖曳的鐵線蕨葉作成的綠
色面紗。希望妳能熱情地擁
抱它。

花／東野　攝影／中野
花●玫瑰（Capriccio°等）・大
理花・鐵線蕨等

No. 096

花瓣輕輕舞動飄落
舞出甜美的彎月形

配置在中央的玫瑰周圍和左右兩邊的線條，都
以荷葉邊的花朵覆蓋，是一款甜美的彎月形捧
花。在玫瑰花瓣之間，藏匿著一移步便會隨風
搖曳，洋溢著清新香氣的鈴蘭。

花／岩橋　攝影／落合
花●玫瑰（Sofia・Lumière・White Moon・Hiyoko
等）・鈴蘭等

Purple

紫色

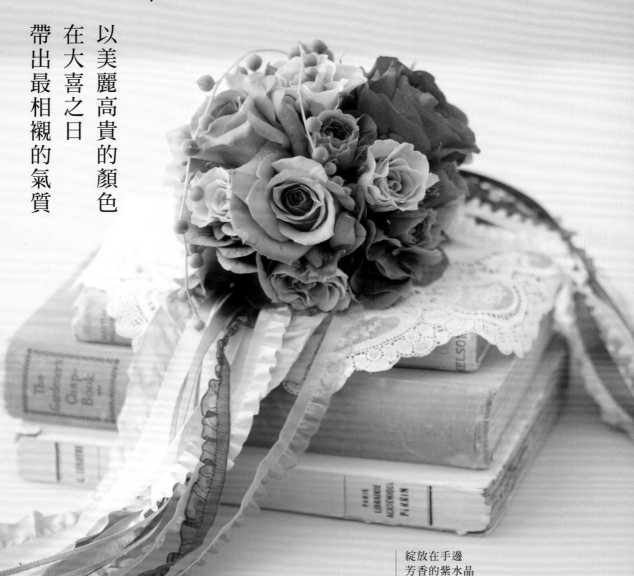

以美麗高貴的顏色
在大喜之日
帶出最相襯的氣質

綻放在手邊
芳香的紫水晶

擁有濃郁香氣而廣為人知的紫色玫瑰，以緞帶
在手邊打個結作成捧花。搭配暗紫色或亮覆盆
子色的花朵，作出襯托主花的暗色陰影，讓小
巧的花束也令人眼睛為之一亮。

No.
097

花／奧田　攝影／落合
花●玫瑰（Purple Rain・Little Silver等）・繡球花・
綠之鈴等

No.
098

將神祕的花色
營造出彷彿籠罩在
霧氣之中的夢幻氣息

朦朧的紫色玫瑰，有著彷彿
從禮服中綻放出來的神祕花
姿。仔細地搭配暗色調的小
花，便有如裝飾品般美麗。

花／野尻　攝影／鈴木
花●玫瑰（Blue Romanesque・
Form）・山繡球花・翠珠・薰衣
草等

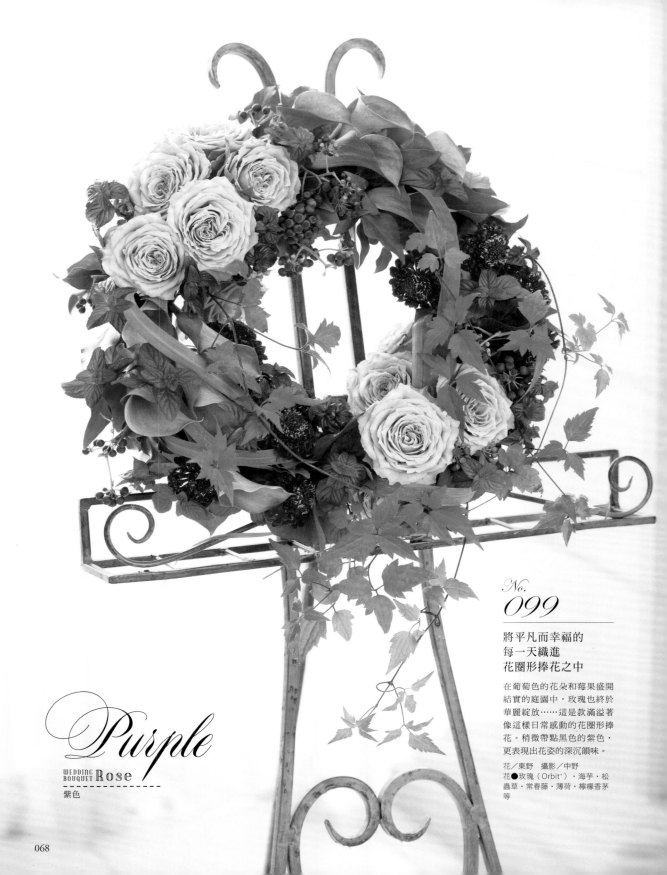

將平凡而幸福的
每一天織進
花圈形捧花之中

在葡萄色的花朵和莓果盛開
結實的庭園中，玫瑰也終於
華麗綻放……這是款滿溢著
像這樣日常感動的花圈形捧
花。稍微帶點黑色的紫色，
更表現出花姿的深沉韻味。

花／東野　攝影／中野
花●玫瑰（Orbit'）‧海芋‧松
蟲草‧常春藤‧薄荷‧檸檬香茅
等

Purple

WEDDING
BOUQUET **Rose**
- - - - - - - - - - - -
紫色

<div>

**帶有玩心的風格
也悄悄散發著優雅的氣質**

</div>

<div>

No. **100**

**以蘭花花瓣包圍
打造出最特別的一朵花**

摘下60朵之多的玫瑰花瓣,重新拼成一朵大輪的拆瓣組合捧花。邊緣搭配綠色厚實的蘭花,讓紫色的花瓣更顯出獨具風格。

花/池貝　攝影/落合
花●玫瑰(Rhapsody˚・Pacific Blue・Cool Water!)・東亞蘭

No. **101**

最適合搭配精靈般靈巧的新娘

這是款在新娘走動於賓客之間時,會隨著風拉長身影,風格輕快的花串形捧花。手腕邊如花球般的飾花,採用更加淺色的色調,表現出精靈的形象。

花/增田　攝影/KARIYA
花●玫瑰(Little Silver・M-Country Girl)・奧勒岡・新娘花・千日紅・鈕釦藤・銀葉菊等

</div>

朦朧的紫色弦月
緞帶的光澤更加襯托它的美麗

雖然花束都以淡紫色的玫瑰為主，但在周圍裝飾了一圈藍色緞帶，而讓優美的弧形輪廓更加顯眼。兩端以花瓣飄逸的玫瑰作一場華麗的演出。

花／Design Flower花遊　攝影／落合
花●玫瑰（Madame Violet・Form・Brown Scarf等）

Purple
WEDDING
BOUQUET Rose
紫色

No.
103

有如在凡爾賽宮內
輕搖薄扇的
貴婦氣質

緊密卷曲的漂亮花形，呈現出高貴氣質的玫瑰。紫藍交織的曲線，顯現出一片扇形，再以色調迥異的鮮豔紫紅色花卉來搭配。帶有洛可可風格的色調，彷彿貴婦手中的花扇一般。

花／MADDERLAKE
攝影／中野
花●玫瑰（Chanteur）・石斛蘭
・松蟲草

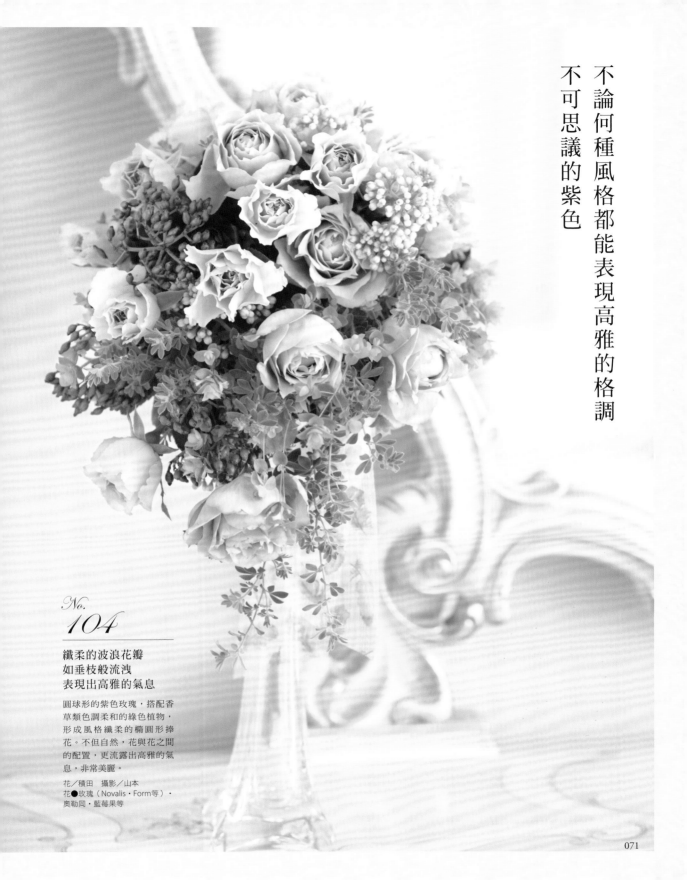

不可思議的紫色

不論何種風格都能表現高雅的格調

No. 104

纖柔的波浪花瓣
如垂枝般流洩
表現出高雅的氣息

圓球形的紫色玫瑰，搭配香
草類色調柔和的綠色植物，
形成風格纖柔的橢圓形捧
花。不但自然，花與花之間
的配置，更流露出高雅的氣
息，非常美麗。

花／積田　攝影／山本
花●玫瑰（Novalis・Form等）・
奧勒岡・藍莓果等

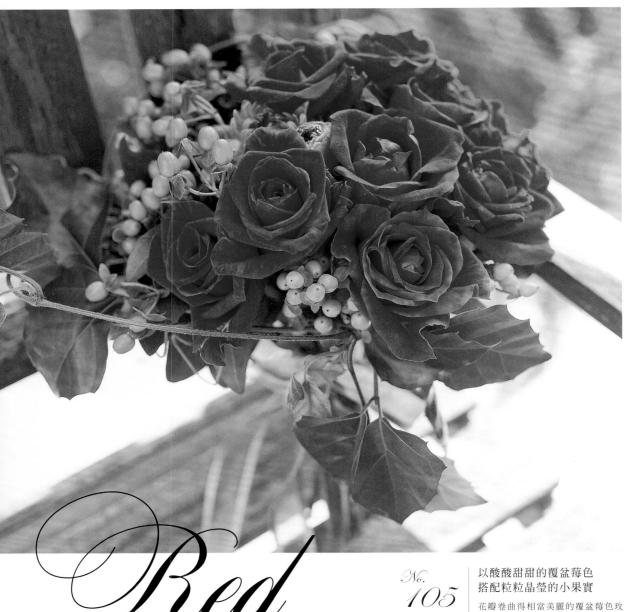

Red

WEDDING BOUQUET Rose

紅色

No.
105

以酸酸甜甜的覆盆莓色
搭配粒粒晶瑩的小果實

花瓣卷曲得相當美麗的覆盆莓色玫
瑰，名為Pure Berry。將它搭配圓滾
滾的圓形果實和帶有野趣的藤蔓，隨
意地紮成一束。是一款特別能顯出紅
色可愛度的捧花。

花／染谷　攝影／山本
花●玫瑰（Pure Berry°）・陸蓮花・2種火
龍果・菱葉白粉藤

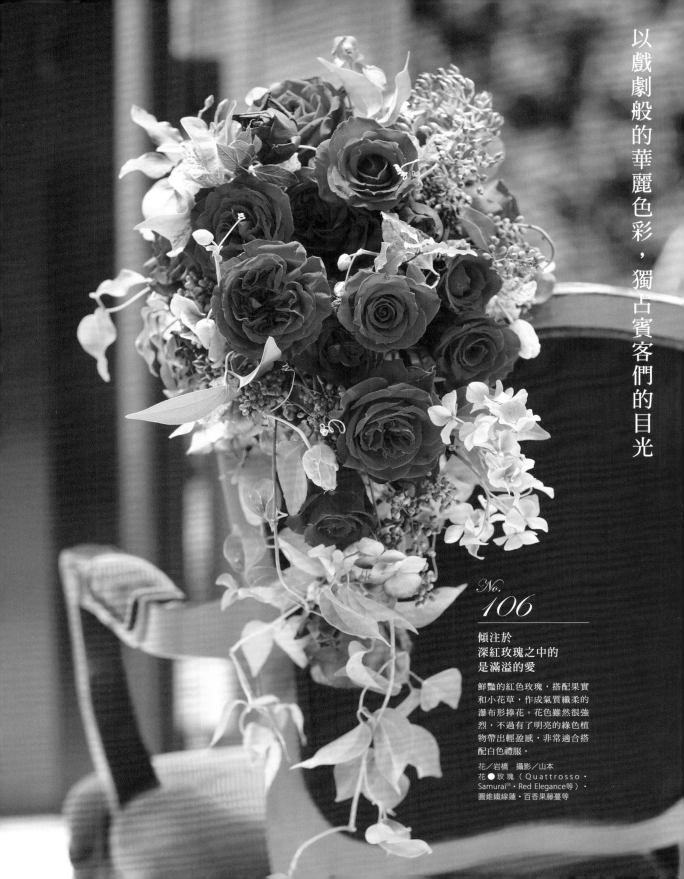

以戲劇般的華麗色彩，獨占賓客們的目光

No.
106
————

傾注於
深紅玫瑰之中的
是滿溢的愛

鮮豔的紅色玫瑰，搭配果實
和小花草，作成氣質纖柔的
瀑布形捧花。花色雖然很強
烈，不過有了明亮的綠色植
物帶出輕盈感，非常適合搭
配白色禮服。

花／岩橋　攝影／山本
花 ●玫瑰（Quattrosso・
Samurai®・Red Elegance等）・
圓錐鐵線蓮・百香果藤蔓等

以被夕陽染紅的綠葉刺繡
來享受晚秋的風情

花形古典的緋紅色玫瑰，華麗中仍帶
有溫潤的風情。因此相當適合搭配充
滿野趣的紅葉。是一款洋溢著晚秋山
野寂靜氣息的捧花。

花／柳澤　攝影／山本
花●英國玫瑰（The Prince）·木莓葉·火
龍果葉等

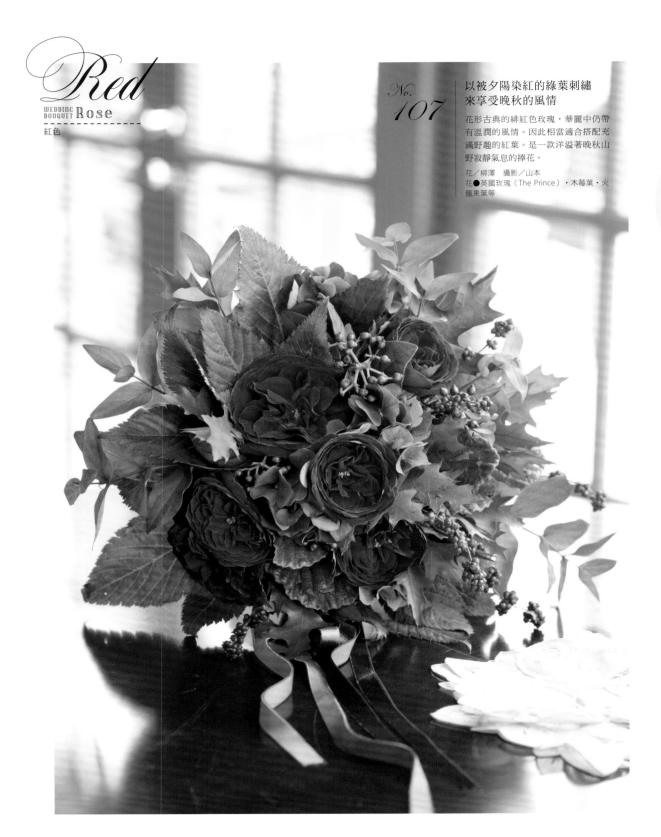

No. 108

**豐潤的色調
搭配羽毛般的綠葉
展現輕快風采**

這是款染著深酒紅色的玫瑰和暗紫色花卉的組合。以這兩種深沉色調的花材設計成的捧花，相當有震撼力。加上多一點細葉的綠色植物，增添輕盈感。

花／小黑　攝影／山本
花●玫瑰（Intrigue）・洋桔梗・松蟲草・鐵線蓮・文竹等

無論是搭配現代風格
還是古典風情
都能展現獨樹一格的
華麗存在感

No. 109

**彷彿能實現
新娘願望的紅色流星**

洋溢著高級感，色彩豔麗的深紅色玫瑰。將大波浪形的花瓣整理好，以6朵紮成一束星形花。外側彎曲成弧形，光澤柔亮的彩色緞帶，讓捧花看起來更有格調。

花／MADDERLAKE　攝影／中野
花●玫瑰（Ma Chérie）・海芋

以不凋花打造盛開的藍色玫瑰捧花

到目前為止,我們介紹了各種色彩的玫瑰捧花,
但鮮花方面,仍尚未培育出水藍色或天藍色的玫瑰。
如果使用不凋花,就能實現夢幻般的藍色玫瑰捧花了!

攝影/柏

column
03

不凋花是
什麼樣的花?

　　所謂的不凋花,是指讓
鮮花吸收專用的保存液和顏
料,再使其乾燥,令它能夠
長時間保有自然花優雅外型
和纖柔質感的一種加工花。

不雕花有什麼樣
的魅力?

　　不凋花最大的魅力是豐
富的顏色。再來就是在適
當的濕度下,能夠保存好幾
年美麗的花姿。因此,使用
不凋花就能夠在事前就先作
好捧花,並可反覆確認和調
整,婚禮後也可以帶回新房
裝飾,長期欣賞。更不必擔
心在婚禮中花形變樣、枯
萎。要注意的是,深色的不
凋花可能會將禮服染色。

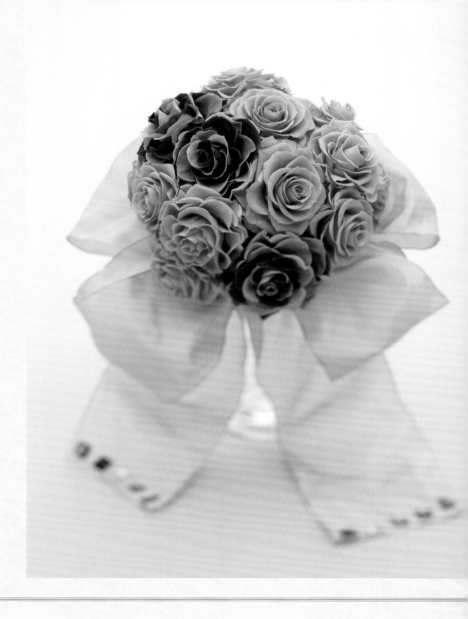

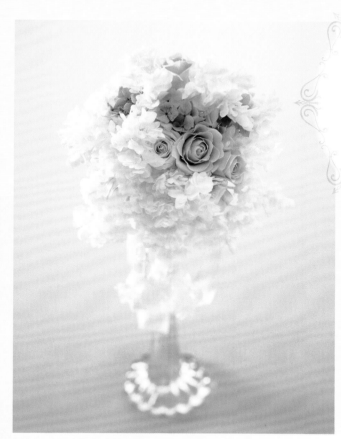

從羽毛般白色的小花中
不斷飄逸出幸福的象徵

有一種設計方式是將藍花當作重點來製作。
先將白色小花作成瀑布的樣子，再加上幾朵
藍色的玫瑰。接著再以淡綠色的玫瑰，來襯
托出藍色玫瑰的美麗色澤。

花／松浦
花●玫瑰3種‧繡球花3種（以上為不凋花）

No.
112

以鮮豔的土耳其藍玫瑰
打造華麗的晚宴包

以令人眼睛為之一亮的土耳其藍花為主，大
膽加入深淺藍色的拆瓣組合玫瑰，作成風格
強烈的提包式捧花。由於不凋花的重量較
輕，提把部分使用奢華的串珠也OK。

花／渡辺
花●玫瑰7種‧繡球花2種等
（以上為不凋花）

No.
110

最適合搭配海洋形象的婚宴。
以三種不同的藍演繹浪漫戀曲

將三種色調些微不同的藍色玫瑰作成拆瓣組
合花，再紮成一束捧花。下方以帶有透明感
的同色系緞帶打個蓬鬆的結，緞帶尾端以寶
石裝飾。

花／松浦
花●玫瑰3種（不凋花）

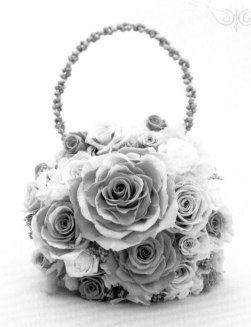

Wedding Bouquet

Part.2

Popular Flowers

人 氣 の 花

捧花主角除了玫瑰之外，

還有許多很受歡迎的花。

如清秀美麗、氣質高雅，常用於婚禮的百合花；

兼具豔麗色彩和高貴氣息的蘭花；

有著滿滿的波浪花瓣，可愛而優雅的洋桔梗；

以及有著大朵華麗的外型及鮮豔花色，近年頗受矚目的大理花……

其他還有各種全年盛開的人氣花卉喔！

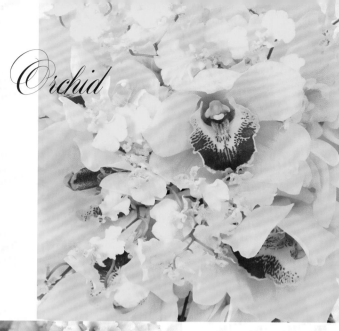

Orchid

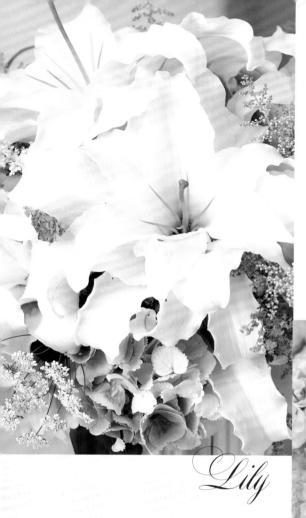

Lily

Dahlia

Eustoma

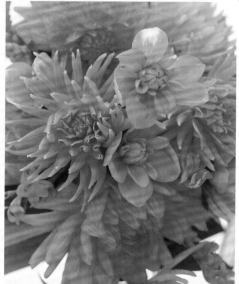

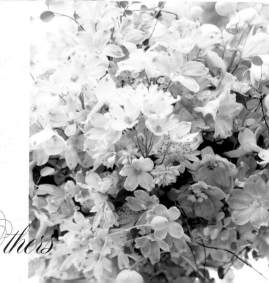

Others

Bouquet
Lily

百合花

聖母瑪利亞手中所持，象徵純潔的百合花。

加上它兼備華麗的花形與高雅的格調，

在製作婚禮捧花方面，具有相當高的人氣。

香氣芬芳也是它的魅力之一。

它擁有多樣化的色彩，大小尺寸也相當豐富。

外型美麗，即使整束都是百合，也如同畫一般迷人，

加上豐富的綠葉，白×綠的色調看起來清爽秀麗。

粉紅色或黃色的花，則散發著獨特的優雅魅力。

百合花

花語…純潔無瑕

花色…紅・粉紅・橘・黃・白・綠・褐・複色

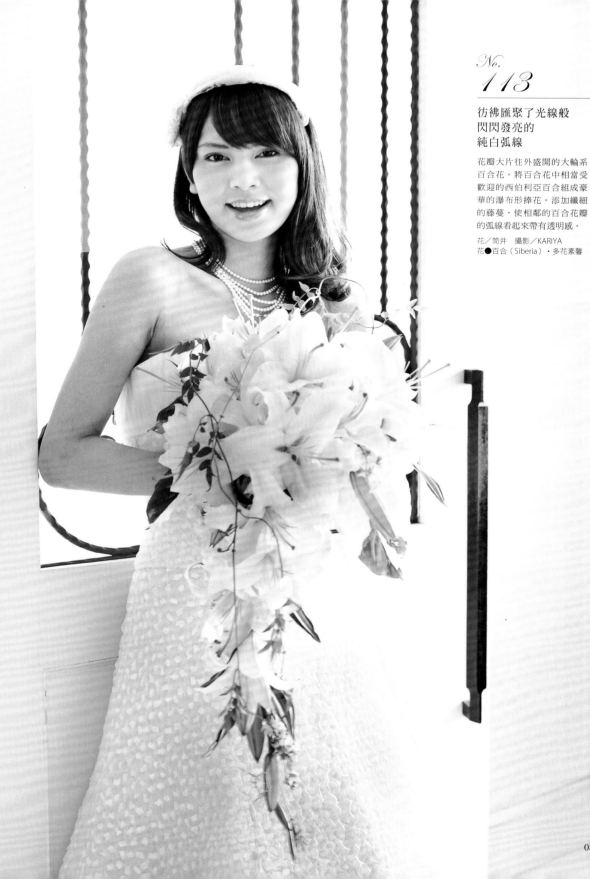

彷彿匯聚了光線般
閃閃發亮的
純白弧線

花瓣大片往外盛開的大輪系
百合花。將百合花中相當受
歡迎的西伯利亞百合組成豪
華的瀑布形捧花。添加纖細
的藤蔓，使相鄰的百合花瓣
的弧線看起來帶有透明感。

花／筒井　攝影／KARIYA
花●百合（Siberia）・多花素馨

White

WEDDING BOUQUET Lily

百合花／白

外型尖銳，花瓣生動迷人的百合花。
特別是清秀美麗且氣質高雅的白百合，
即使只使用這一種，甚至只使用花瓣，
都能打造出格調優雅的捧花。

花苞逐漸綻放
為兩人的未來
悄悄送上祝福

這款是以稀少的八重瓣白合Noble的花苞所設計的提包式捧花。預言著未來的清麗花苞，為兩人獻上祝福。搭配絨毛和珍珠裝飾，更顯出高貴氣質。

花／Design Flower花遊
攝影／中野
花●百合花（Noble）

No. **114**

只要紮起來即可
讓清爽潔淨的清麗感洋溢滿室

僅將純白的鐵砲百合紮成圓形捧花，看起來竟
如此華麗！中央帶有綠色的花顏相當清新，纖
直細長的莖也滿溢著清涼感。以藍色的緞帶緊
緊紮成一束。

花／Design Flower花遊　攝影／中野
花●鐵砲百合

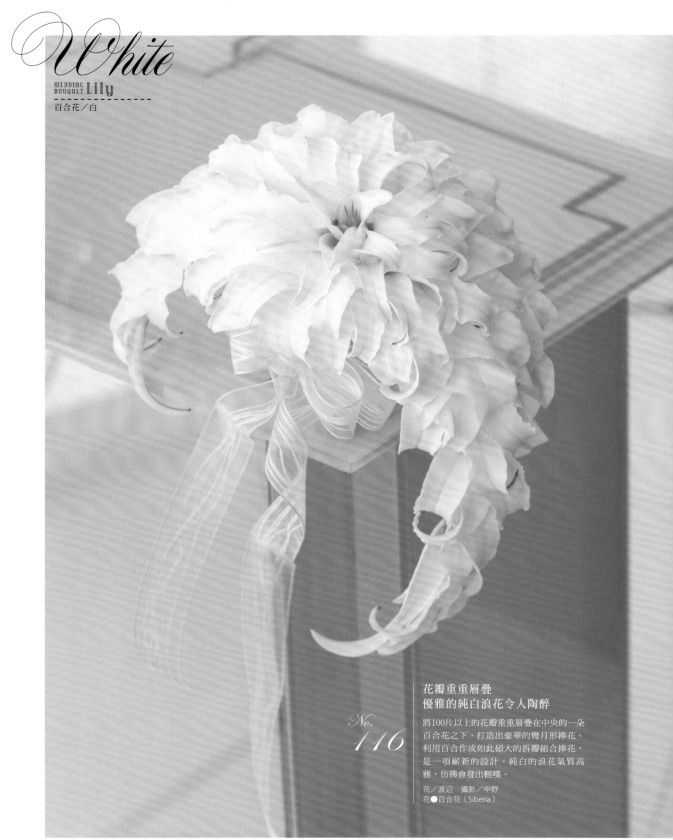

花瓣重重層疊
優雅的純白浪花令人陶醉

No.
116

將100片以上的花瓣重重層疊在中央的一朵
百合花之下，打造出豪華的彎月形捧花。
利用百合作成如此碩大的拆瓣組合捧花，
是一項嶄新的設計。純白的浪花氣質高
雅，彷彿會發出輕嘆。

花／渡辺　攝影／中野
花●百合花（Siberia）

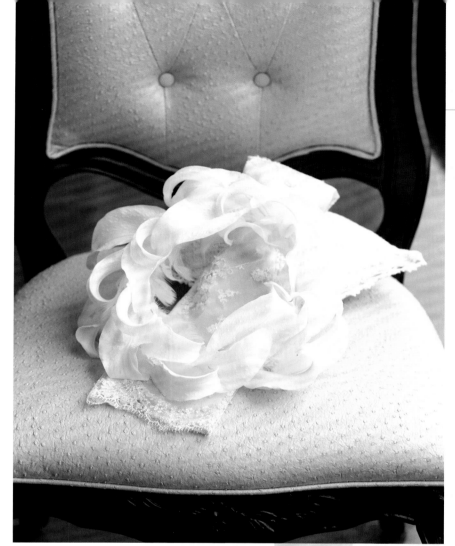

No.
117

**將百合花的花瓣
與甜美的粉紅羽毛
相互交織**

立體且表情豐富的大輪百
合，卡薩布蘭加百合。利用
它碩大的花瓣，搭配淡粉紅
色的羽毛，作成花圈。下方
的粉紅色蕾絲緞帶可以掛在
手腕上。

花／落　攝影／中野
花●百合花（Casablanca）

No.
118

**帶著微微的香氣與色彩
蕾絲花瓣也藏匿其中**

將純白的花瓣和中心帶粉紅色的花瓣交織重
疊，其中再穿插質感不同的蕾絲花瓣，打造
成一束羅曼蒂克的捧花。手邊則以古典樣式
的緞帶纏繞。

花／山本　攝影／山本
花●百合花（Casablanca・Sorbonne）

085

從花苞到盛開的花朵，抓住轉瞬即逝的光芒

從花苞、初綻到盛開，將逐漸綻放的百合所有的表情，和奔放的藤蔓一起編入花圈之中。為了讓身為主角的盛開花朵更有魄力，在周圍增添一些花瓣陪襯。

花／小黑 攝影／栗林
花●百合花（Siberia）・海芋・山防風・山歸來等

彷彿以慢動作畫面描繪，搖曳於清流中的百合

將含蓄而秀麗的鐵砲百合，穿插於不規則彎曲綠葉中的捧花。花朵各自朝向不同的方向，顯出不同的表情，再添加桃紅色的小花，增加特色。

花／大槻 攝影／中野
花●鐵砲百合・薑荷花・武竹

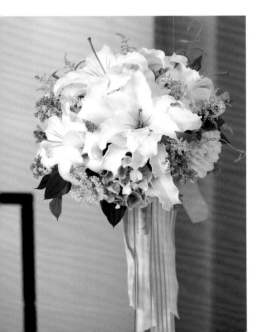

**以綠色的
蓬軟填充花材
增添豐厚感！**

為花形端莊的白百合添加花瓣，打造八重瓣般的華麗花姿。周圍以大大小小帶有綠色的花卉襯托塑形，作成一束漂亮的大圓形捧花。

花／澤田 攝影／中野
花●百合（Siberia）・泡盛草・斗蓬草・大理花・繡球花等

White

WEDDING
BOUQUET *Lily*
- - - - - - - - - - - - - - - - - -
百合花／白×綠

將百合的純淨白色襯托得更加耀眼的， 就是鮮活的綠色。
添加豐富的綠色植物， 更能表現出百合綻放於山野中時，
質樸而清麗的花姿。

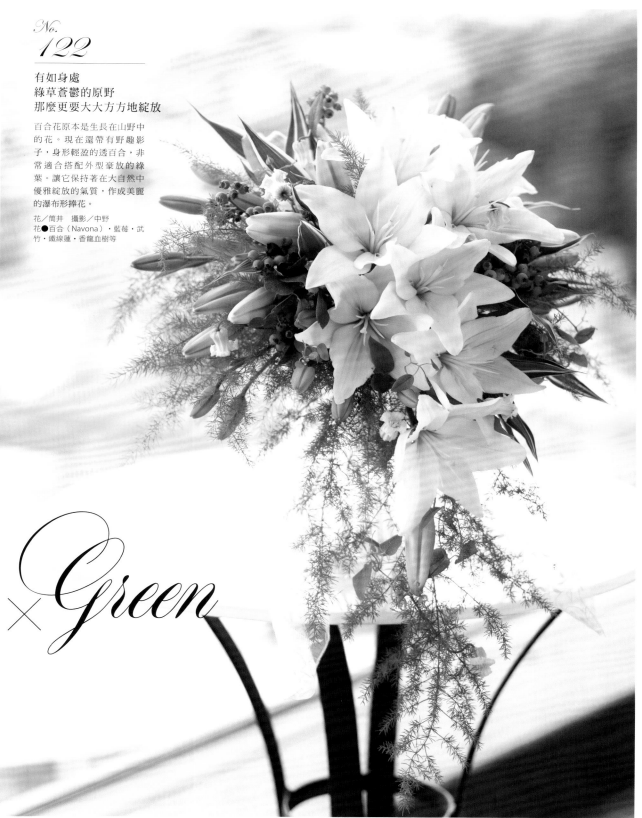

有如身處
綠草蒼鬱的原野
那麼更要大大方方地綻放

百合花原本是生長在山野中
的花。現在還帶有野趣影
子，身形輕盈的透百合，非
常適合搭配外型豪放的綠
葉。讓它保持著在大自然中
優雅綻放的氣質，作成美麗
的瀑布形捧花。

花／筒井　攝影／中野
花●百合（Navona）・藍莓・武
竹・鐵線蓮・香龍血樹等

× *Green*

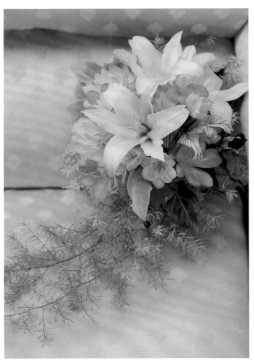

No.
123

以明亮的粉嫩色調營造開朗的氣氛

以帶有透明感的黃色百合為主角，表現出它悠然綻放的樣子。搭配明亮的橘色和黃色花朵，再將蓬鬆柔軟的綠葉垂墜於下方，即使氣質清冷的百合也會顯現出柔和的表情。

花／斉藤　攝影／鈴木
花●百合・君子蘭・大理花・羊耳石蒜等

WEDDING
BOUQUET **Lily**
- -
百合花／暖色系

粉紅色或黃色的百合，比起白色感覺更加隨性。
依搭配的花卉不同，能夠表現出各式各樣的形象。
無論設計成何種風格，格調依然不變，不愧是百合花呢！

Warm Colors

No.
124

以耀眼的八重瓣百合，搭配新鮮花卉

這款捧花大量使用生動盛開的八重瓣百合。八重瓣百合有著不像是百合的不可思議色彩及外型，搭配富含個性的花卉相當美麗。下方則以流洩的綠葉來裝飾。

花／いしい　攝影／栗林
花●百合（Asuka・Lombardia）・火鶴・菊花・常春藤等

會為迥異的
個性所吸引這點
似乎和戀愛一樣呢！

藏匿在清冷尖銳的黃色花瓣
間的，是煙燻色調的粉紅色
和米色波浪邊花卉。這些花
材色彩和外型的對比，會帶
來豐富的層次感。緞帶以長
度較長的款式大量裝飾。

花／山本　攝影／KARIYA
花●百合（Yelloween）・玫瑰
（Julia）・洋桔梗

No.
125

以異國情調的深紅花朵，點綴亞洲風格宴會

洋溢著成熟氣息的深紅色百合花。搭配藤蔓和南國風的綠
葉，作成極具魄力的亞洲風捧花，一定魅力滿分。隱藏於花
瓣間的果實，增添了一些可愛感。

花／土田　攝影／栗林
花●百合（Cigalon）・黑莓・電信蘭等

Bouquet

Orchid

蘭花

常用於贈禮的蘭花，

因為有著高級感和蝴蝶般優美的外型，

長久以來一直受到婚禮的青睞。

蘭花是以品種豐富而聞名的花，

同樣是蘭花，外型和大小非常豐富而多樣，

不同的色彩也會帶來相當不同的形象。

端莊而高雅的白色很美；

帶有異國情調，色彩鮮豔的黃色和紫色也相當華麗。

中央花蕊的顏色，更成為聚焦的特色。

蘭花

花語…我深愛著你（蝴蝶蘭）
花色…紅・粉紅・橘・黃・白・紫・綠・褐色・複色

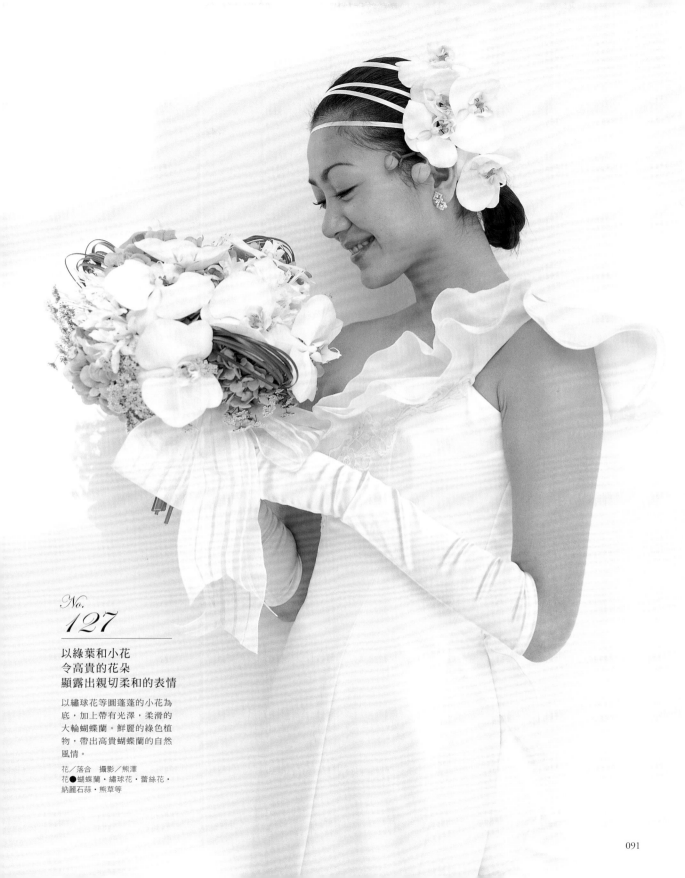

No.
127

以綠葉和小花
令高貴的花朵
顯露出親切柔和的表情

以繡球花等圓蓬蓬的小花為
底，加上帶有光澤，柔滑的
大輪蝴蝶蘭。鮮麗的綠色植
物，帶出高貴蝴蝶蘭的自然
風情。

花／落合　攝影／熊澤
花●蝴蝶蘭・繡球花・蕾絲花・
納麗石蒜・熊草等

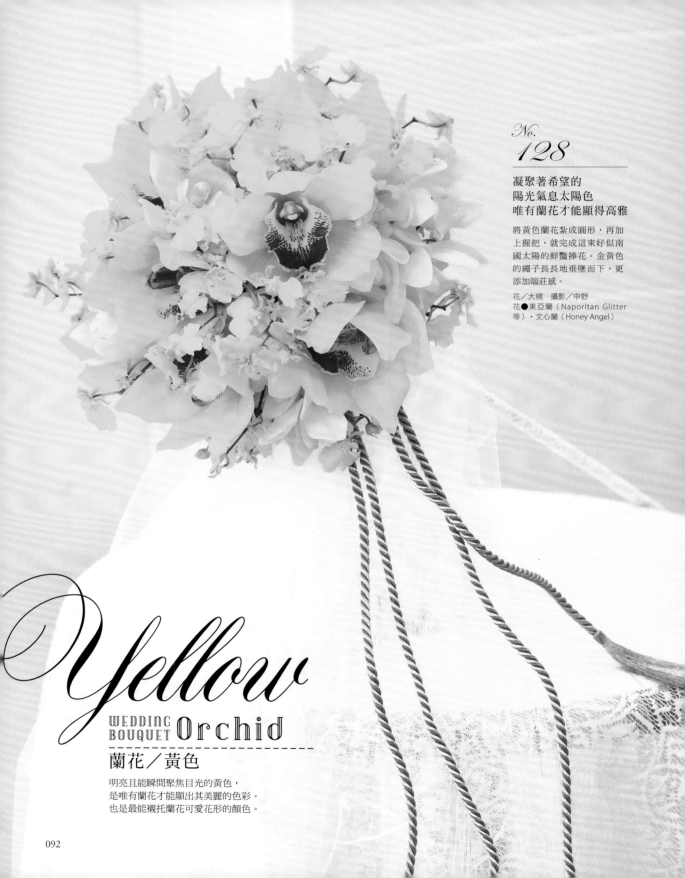

No.
128

凝聚著希望的
陽光氣息太陽色
唯有蘭花才能顯得高雅

將黃色蘭花紮成圓形，再加
上握把，就完成這束好似南
國太陽的鮮豔捧花。金黃色
的繩子長長地垂墜而下，更
添加端莊感。

花／大槻　攝影／中野
花●東亞蘭（Naporitan Glitter
等）・文心蘭（Honey Angel）

Yellow
WEDDING Orchid
BOUQUET
蘭花／黃色

明亮且能瞬間聚焦目光的黃色，
是唯有蘭花才能顯出其美麗的色彩。
也是最能襯托蘭花可愛花形的顏色。

No. 129

元氣滿滿的維他命色
讓愛心也散發耀眼光芒

以明亮的黃色搭配橘色和萊姆色。將維他命色系的蘭花組合在一起，作成可愛的愛心花圈形捧花。搭配豐富的水嫩香草，充滿新鮮氣息。

花／Design Flower花遊　攝影／中野
花●千代蘭（Tropical Orange・Leona）・石斛蘭（Lemon Green）・天竺葵・薄荷・橄欖葉等

No. 130

從天空灑落
祝福的光之甘霖

這是款彷彿黃色的花雨從天而降般，洋溢著自然風情的捧花。散落在四處的藍紫色和粉紅色小花，是讓黃色花朵顯得更加鮮明的香料。

花／MADDERLAKE　攝影／中野
花●文心蘭（Honey）・小紫薊・千日紅・姬龍膽花

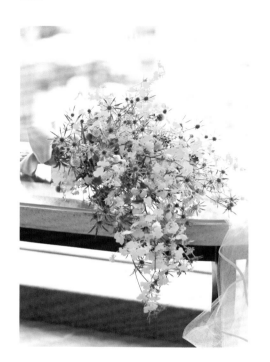

粉紅色的花蕊和串珠小花
讓捧花顯得更加耀眼可愛

將中心微微染著粉紅色的可愛蝴蝶蘭重疊擺放，作成富有立體感的提包式捧花。從花蕾旁悄悄探頭，和蘭花一樣是五瓣的花形珍珠，不但氣質高雅，也很可愛迷人。

花／大高　攝影／栗林
花●蝴蝶蘭2種

No. 131

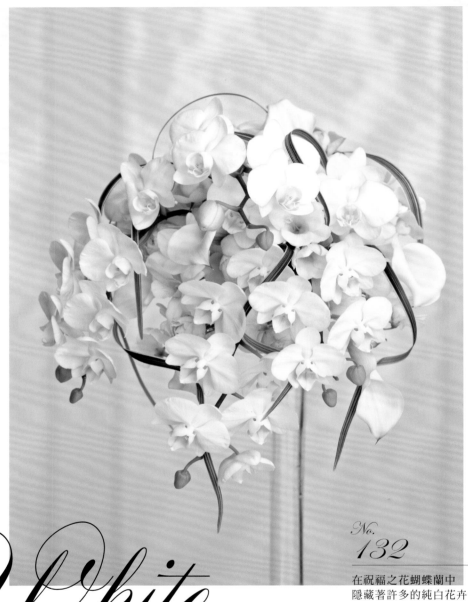

在祝福之花蝴蝶蘭中
隱藏著許多的純白花卉

這是一款仿造蝴蝶蘭盛開的獨特花姿所
設計出的放射形捧花。花間隱藏著許多
外型與色澤相異的白色花朵,雖然都是
白色,卻能表現出豐富的陰影層次。綠
色細葉描繪出帶有躍動感的曲線。

花/渡辺　攝影/中野
花●蝴蝶蘭‧海芋‧英國玫瑰(Fair Bianca)
‧春蘭葉等

White

WEDDING
BOUQUET Orchid

蘭花/白色

白色蘭花綻放的高雅姿態非常特別。
除了常見的蝴蝶蘭和嘉德麗雅蘭,
其他獨特品種的白色蘭花,氣質也都相當適合婚禮。

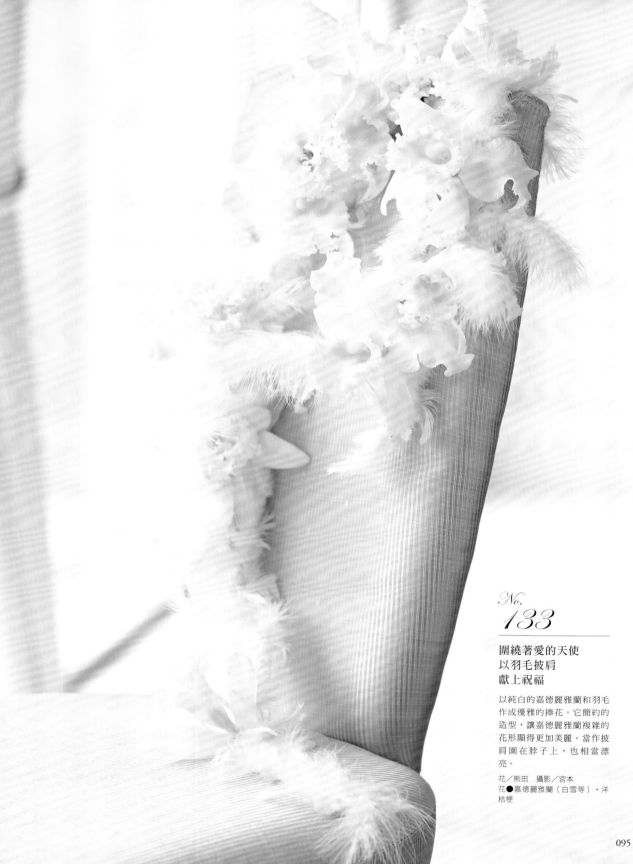

圍繞著愛的天使
以羽毛披肩
獻上祝福

以純白的嘉德麗雅蘭和羽毛
作成優雅的捧花。它簡約的
造型,讓嘉德麗雅蘭複雜的
花形顯得更加美麗。當作披
肩圍在脖子上,也相當漂
亮。

花/熊田　攝影/宮本
花●嘉德麗雅蘭(白雪等)・洋
桔梗

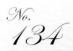

No.
134

可愛的緞帶
和純白的提籃
讓新娘彷彿深閨大小姐般

盛開的花姿洋溢著輕盈感的
石斛蘭，選用白色系花，也
能散發出優雅的氣質。將純
白的提籃插滿石斛蘭，再以
白色或珍珠粉紅的緞帶裝
飾，更添甜蜜風情。

花／落　攝影／中野
花●石斛蘭（Rora）

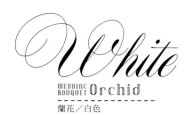

White

WEDDING BOUQUET Orchid

蘭花／白色

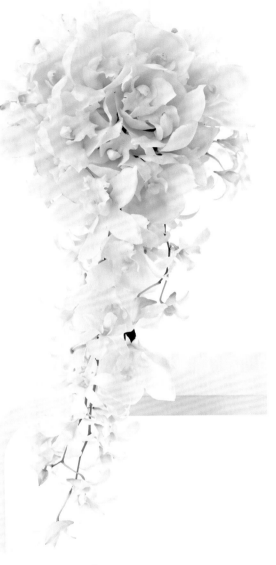

No. *135*

為小巧的蘭花，營造柔和的野花氛圍

在紮成束的纖長鐵線蓮下方，插上滿滿的小輪東亞蘭，作出這款風格自然的捧花。緞帶也採用綠色系，讓蘭花看起來也帶有野花的清秀氣質。

花／筒井　攝影／中野
花●東亞蘭（Elfin Beauty）・鐵線蓮・玉簪花・木玫瑰藤蔓

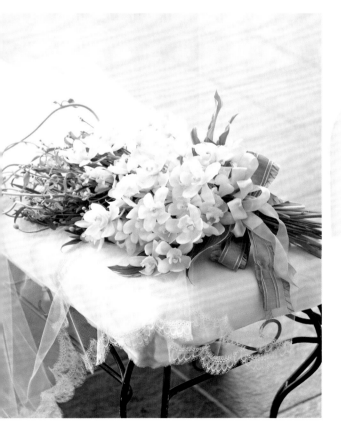

No. *136*

描繪一道柔韌的線條
純白的漸層捧花

這是款蘭花如隨風舞動般搖曳綻放，枝條向下流洩的純白瀑布形捧花。肥厚花瓣的高雅質感和花蕊的香草色或薄荷色，給予白色花朵不同的變化和存在感。

花／土田　攝影／栗林
花●東亞蘭（Alba）・石斛蘭

No.
137

搭配具有女性氣質的小物
以深沉的花色表現大人的可愛氣息

將紫紅色的東亞蘭紮成束，周圍裝飾
許多花瓣，再加上握把。外側以大量
女性風格的蕾絲和歐根紗裝飾，表現
大人風的可愛。

花／落　攝影／中野
花●東亞蘭（Jazz Red）

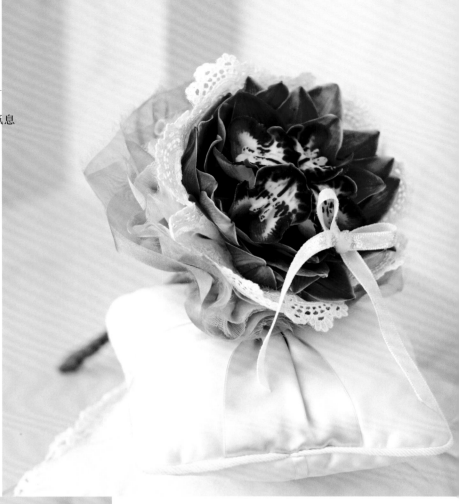

No.
138

不同於一般搶眼的存在感
與飄揚起舞的花朵簇擁綻放

以藍紫色網狀花紋為特徵的萬代蘭，
是一種極具魄力的蘭花。不過只要以
花瓣柔軟的粉紅色蘭花或蔓性植物加
以裝飾，便能表現出輕快又可愛的形
象。

花／Design Flower花遊　攝影／中野
花●萬代蘭・千代蘭・蔓生百部・福祿桐・
春蘭葉

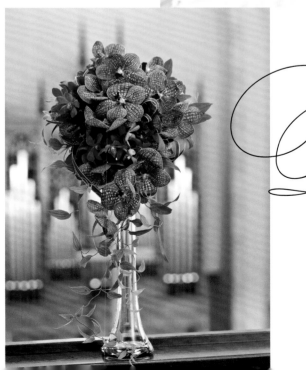

Purple
WEDDING BOUQUET / Orchid
蘭花／紫色

生長在熱帶國家，能夠讓人實際感受到強大力量的花，
就屬熱帶的紫色蘭花了。
它擁有豔麗的花姿，同時散發著高雅的氣質。

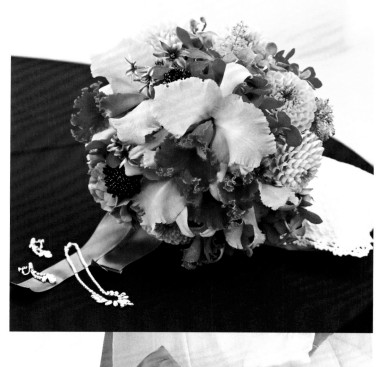

No.
139

最適合蘭花女王的風格
便是為它染上成熟的色彩

紫色的嘉德麗雅蘭，很適合蘭花女王
的稱號，洋溢著相當女性化的風格。
以花蕊色彩深濃的小巧粉紅色蘭花和
圓形花朵加以裝飾，紮成美麗的球形
捧花。

花／澤田　攝影／中野
花●嘉德麗雅蘭（Finney）・千代蘭・大理
花2種・松蟲草・陽光百合等

No.
140

大蝴蝶和小蝴蝶
映照出怦然喜悅的心情

華麗的粉紫紅色蘭花，保留較長的花
莖，便能隨步伐搖曳，展現可愛的表
情。手邊的大輪花朵和絲綢大蝴蝶結
更表現出華麗感。

花／落合　攝影／熊澤
花●蝴蝶蘭・石斛蘭

Bouquet Eustoma

洋桔梗

洋桔梗又名土耳其桔梗，名字由來是因為花形和桔梗相似，

而花色的代表色紫色，又能使人聯想到土耳其石的關係。

在婚禮中，花瓣豐富捲曲的八重瓣花，

或花瓣邊緣帶有小小荷葉邊的大輪花等豪華的款式，都很有人氣。

花的耐久度相當優良，相較起來是很適合作捧花的花，

論華麗度或可愛感，也不遜色於玫瑰。

因為花色柔和，適合搭配甜美的顏色，

為了展現豐富的花色，大膽搭配各種不同色調的花也很棒。

選用冷色系的花朵能打造柔和的形象，這點也相當有魅力。

洋桔梗

花語…希望・清秀之美
花色…紅・粉紅・橘・黃・白・紫・綠・褐・複色

滿滿荷葉邊的花瓣
洋溢著輕柔溫和的氛圍

以花瓣輕柔捲曲的八重瓣洋桔
梗為主，搭配多種花瓣有些微
色彩差異的花。甜美的色調洋
溢著柔和的氣息。

花／內海　攝影／安部
花●洋桔梗（Corsage Apricot
等）‧繡球花等

Pink

WEDDING
BOUQUET **Eustoma**

洋桔梗／粉紅色

能夠讓輕柔花瓣的可愛感顯得更加耀眼的，
就是這甜美的顏色。將花朵緊密簇擁在一起，
使波浪層疊起來，是捧花美麗的祕訣喔！

No.
142

綻放在
小小溫室之中的
是否是那纖細的愛之花？

讓人聯想到玻璃溫室的鳥籠中，
占滿了空間的淡粉紅色花瓣輕柔
躍動，是款可愛風格的捧花。純
白的羽毛和蕾絲緞帶，更襯托出
花姿的可愛。

花／紀　攝影／山本
花●洋桔梗・秋色繡球花・蘋果・愛
之蔓等

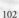

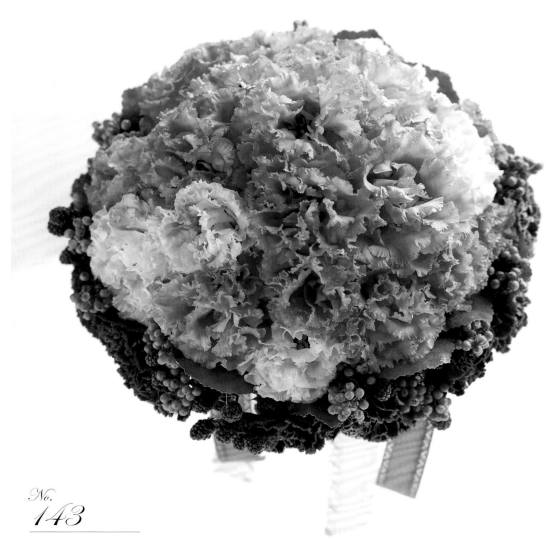

No.
143

色彩鮮豔的大輪花
好似偶像劇中的
女主角

當雙手捧著滿滿的櫻桃粉紅
色大輪洋桔梗,那鮮豔的色
彩真是令人驚嘆!將有著大
荷葉邊的花瓣以深酒紅色的
花和果實層層包覆,打造出
一束絢麗的捧花。

花╱筒井　攝影╱KARIYA
花●洋桔梗(Mousse Rose Pink・
Voyage Pink)・康乃馨等

No.
144

花草們圍繞著可愛的櫻色花朵跳著華爾滋

帶著微粉色的洋桔梗是朵清純可人的花,搭配彷彿開在原野
的花草,設計成鄉村風格。藤蔓的架構是不是很像一個鳥巢
呢?很適合用於花園式的婚禮會場喔!

花/周藤 攝影/落合
花●洋桔梗(Corsage Chamaeleon)・白芨等

Pink
WEDDING
BOUQUET *Eustoma*
洋桔梗/粉紅色

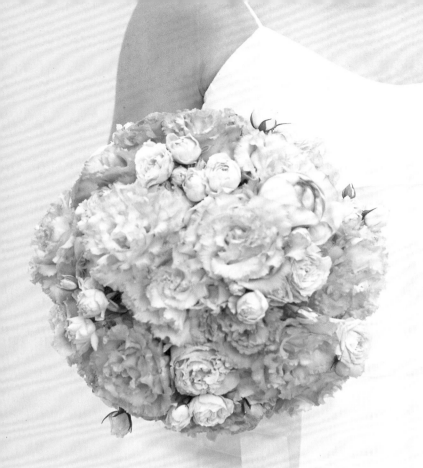

**將新娘帶往奇幻夢境的
是甜美的花瓣組合**

集結各式盛開且帶有荷葉邊花瓣的花
朵，設計出這款浪漫的圓形捧花。粉
紅色自然的漸層帶著柔和的女性氣
息，洋溢著身在夢境中的少女氛圍。

花／菊池　攝影／鈴木
花●洋桔梗〈Corsage Hard Pink・Corsage
Apricot〉・玫瑰

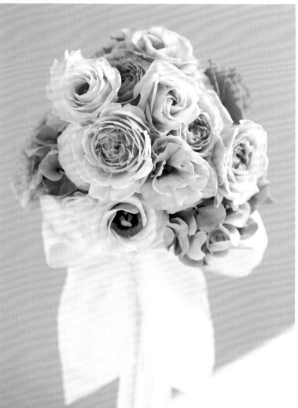

**有著容易被錯認為玫瑰的花顏
那就和玫瑰搭配在一起吧！**

以有著古典的粉紅色色彩，和雪紡般
柔軟花瓣的洋桔梗為捧花主角。平緩
的甜筒形造型也相當新鮮。中間穿插
著幾朵玫瑰，你看得出來嗎？

花／增田　攝影／KARIYA
花●洋桔梗（Clarus Pink・Rosina Rose
Pink）・玫瑰・繡球花等

No.
147

鮮活的白×綠
帶著神聖的表情

花瓣層疊簇擁在一起的華麗綠色花朵，即使只搭配鮮活的白色，也能成為符合婚禮氣圍的形象。彷彿和粒粒飽滿的多肉植物，一同與藤蔓輕快地遊玩般，是款相當有生動感風格的捧花。

花／土田　攝影／栗林
花●洋桔梗（Voyage Green・Reina White等）・綠之鈴等

Green
WEDDING BOUQUET Eustoma
洋桔梗／綠色

有許多清爽的綠色品種，是洋桔梗的特徵。
花瓣柔軟的形狀不變，
即使採用清涼色系的花朵，看起來也會很華麗。

No.
148

將禮服般純白的提包
裝滿綠色花朵

偷偷觀察一下捧花的裡面。有著美麗薄荷綠色的洋桔梗，襯托著白色的提包，一朵朵簇擁著綻放花顏。這是即使只有幾朵也相當能展現魅力的洋桔梗，才能表現出的豐滿風格。

花／野田　攝影／KARIYA
花●洋桔梗（貴公子等）・秋色繡球花等

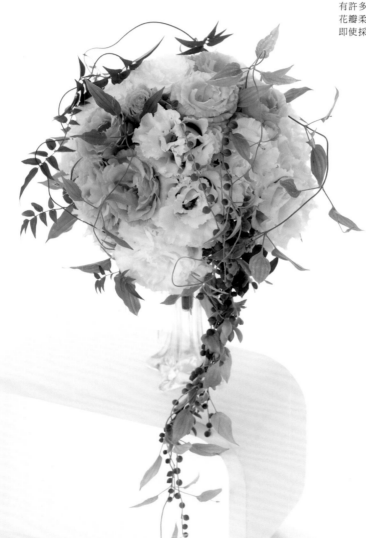

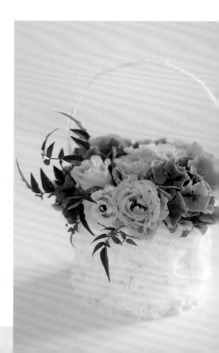

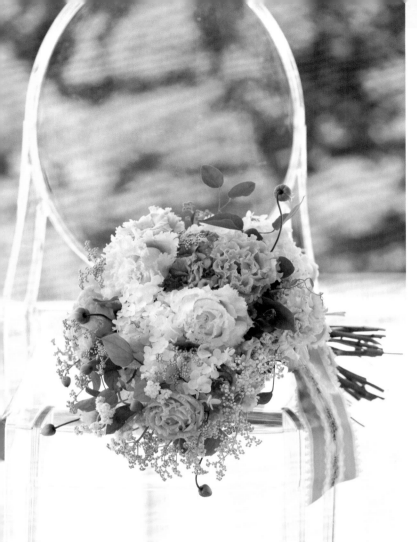

閃閃發亮的花瓣間
清涼的微風輕輕吹過

彷彿是將庭園剛摘下的花朵，隨性不
做作的紮成一束般，帶著自然風格的
捧花，有種透著微風的清涼感。後方
用於調和色調的粉紅色，更洋溢高雅
的色彩與香氣。

花／渡辺　攝影／中野
花●洋桔梗（森之雫・Frill White・Corsage
Light Pink等）・喬木繡球・鐵線蓮等

No.
150

豪華的波浪花邊扇
彷彿華麗的中國貴婦

將有著豐富荷葉邊的花瓣取下，幾片
幾片地重疊黏貼，作成格調高雅的扇
形風格。它是款洋溢著濃濃東方色彩
的捧花，適合在新娘二次進場換裝
時，搭配旗袍式的禮服。

花／落　攝影／中野
花●洋桔梗（Amber Double Mint・
Corsage Green）等

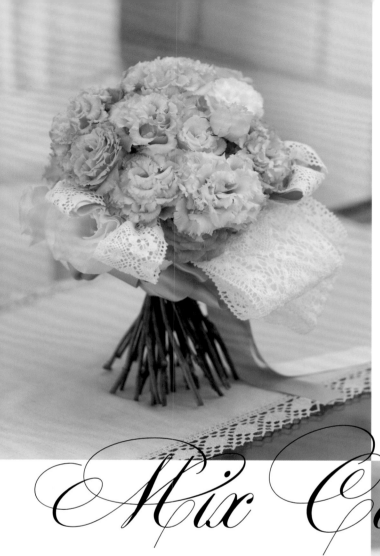

使用兩種緞帶
輕輕抓住花朵的清純感

以彷彿剛剛染上色彩的果實般可愛的
杏色花朵，搭配柔和的白色和黃色花
卉，作成自然莖捧花。綁上和花朵同
色的緞帶和白色蕾絲，看起來更可愛
了。

花／Design Flower花遊　攝影／中野
花●洋桔梗（Voyage Light Apricot・New
Rination Yellow・Aube Cocktail等）

WEDDING
BOUQUET Eustoma

洋桔梗／繽紛多色

色彩多樣豐富的洋桔梗，
是可以享受多色層次色彩搭配的花。
柔軟蓬鬆的外型，加上色彩容易調和，也是它的魅力。

Mix Color

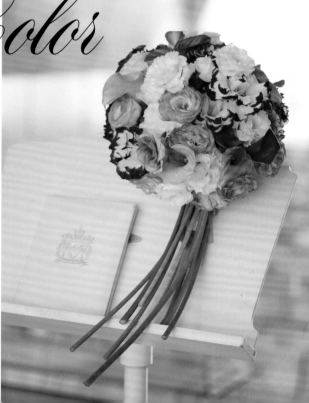

彷彿柔韌有彈性的複色花手毯
拉拉它綠色的裙襬吧！

花瓣邊緣染著紫色和粉紅色的洋桔梗，帶有輕
盈且生動的感覺。加上黃色和酒紅色的花朵，
紮成漂亮的圓形。以海芋莖取代緞帶裝飾在下
方，更增添一道特色。

花／MADDERLAKE　攝影／中野
花●洋桔梗（Excalibur Blue Picotee・Exrosa Lilas
等）・海芋等

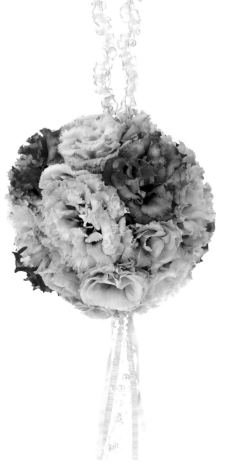

No. *153*

**柔軟地簇擁在一起的花瓣
就像一顆蓬鬆的花手毬**

將輕飄飄的花瓣作成圓滾滾的球形捧花也
相當可愛。這款捧花選用了粉紅色和紫色
等各種柔和色系的花朵，可以搭配任何顏
色的禮服。下方再加上可愛的緞帶和珍珠
裝飾。

花／奧田　攝影／栗林
花●洋桔梗（Voyage Pink・Voyage Apricot・
Claris pink・Rosina Lavender）

No. *154*

甜蜜的色彩如水彩畫般融合在一起

這是款花朵彷彿滲入了旁邊花朵的色彩般，顏色融合在一
起，粉嫩色彩相互交織的美麗捧花。以淡粉紅色系的花為
主，悄悄穿插一些銀色系的綠葉來襯托。

花／落　攝影／栗林
花●洋桔梗・銀葉菊

Bouquet
Dahlia
大理花

大理花原本是初夏和秋季綻放的花，

近年因大輪花人氣漸增，生產量也提高，

因此不論什麼季節都能買到。

小巧的花瓣緊密重疊的樣子顯得相當華麗，

除了尺寸和花形多采多姿，

色調也都相當美麗，是捧花中人氣急遽上升的新寵兒。

暖色系的品種豐富，

特別是橘色或紅色等鮮豔的顏色，

有著彷彿要讓其他花朵望其項背的豔麗與華美。

大理花

花語⋯華麗・優雅
花色⋯紅・粉紅・橘・黃・白・褐・黑・複色

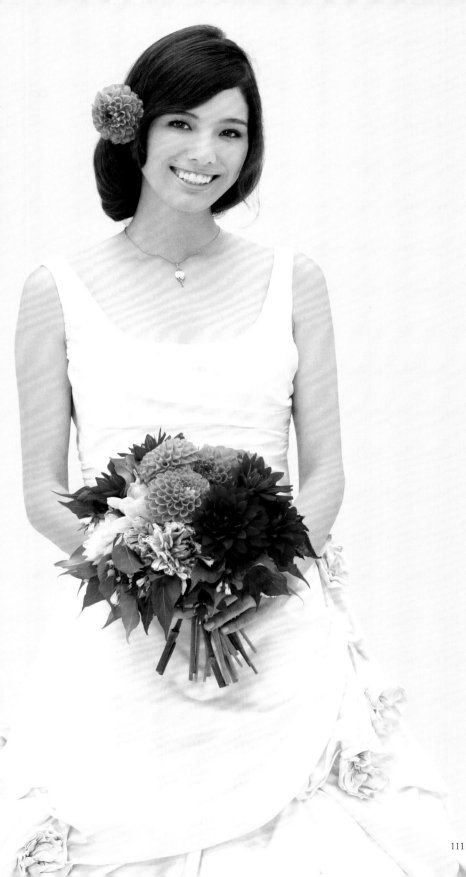

鮮豔的色彩和外型
彷彿正在演奏一曲
熱鬧的多重奏

以酒紅色的大理花為主，搭
配帶白色和紅色的花及紫紅
色花等，隨意地紮成一束。
大理花有球形開法和蓮花形
開法等不同的開花方式，即
使色系相同，感覺也相當熱
鬧。

花／高田　攝影／安部
花●大理花（Lavender Sky・
Myrtille等）・喜馬拉雅忍冬等

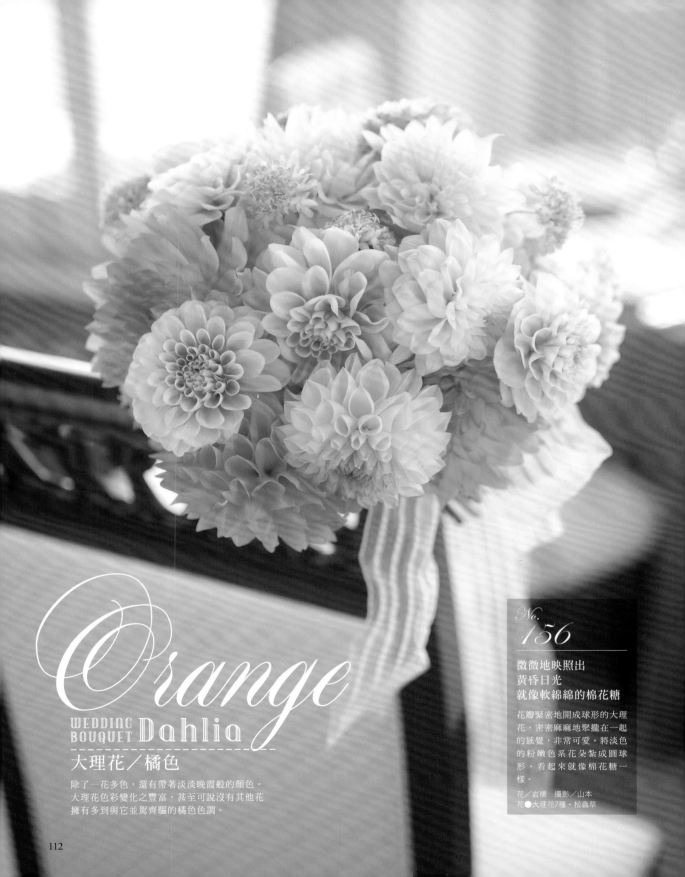

Orange
WEDDING BOUQUET Dahlia
大理花／橘色

除了一花多色，還有帶著淡淡晚霞般的顏色。
大理花色彩變化之豐富，甚至可說沒有其他花
擁有多到與它並駕齊驅的橘色色調。

No.
156

微微地映照出
黃昏日光
就像軟綿綿的棉花糖

花瓣緊密地開成球形的大理
花，密密麻麻地聚攏在一起
的感覺，非常可愛。將淡色
的粉嫩色系花朵紮成圓球
形，看起來就像棉花糖一
樣。

花／岩橋　攝影／山本
花●大理花7種・松蟲草

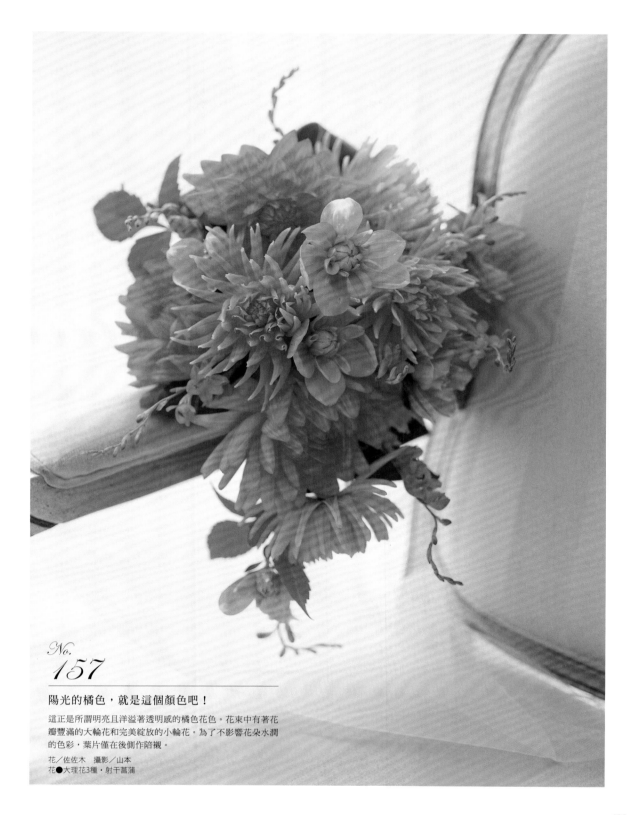

No. 157

陽光的橘色，就是這個顏色吧！

這正是所謂明亮且洋溢著透明感的橘色花色。花束中有著花
瓣豐滿的大輪花和完美綻放的小輪花。為了不影響花朵水潤
的色彩，葉片僅在後側作陪襯。

花／佐佐木　攝影／山本
花●大理花3種・射干菖蒲

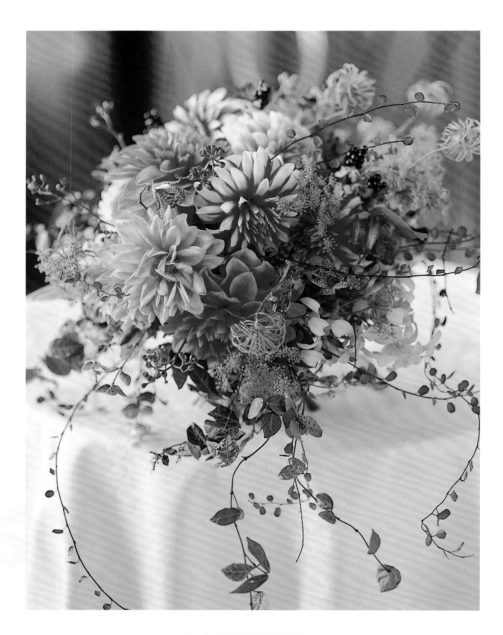

令人懷念的原野風景
好想回到少女時光踏著小碎步前進

No.
158

與白色構成複色的橘色，洋溢著休閒的氣氛。
因此搭配帶著野趣的花草紮成隨性的風格。蔓
性枝葉纏繞在圓滾滾的果實上，好似遠足般的
風格，非常有趣。

花／岩橋　攝影／山本
花●大理花4種・石斛蘭・杜鵑花・鐵線蓮果實・鈕釦
藤等

明日起兩人一同欣賞的
夕陽晚霞
就是這樣的顏色吧？

將讓心漸漸變得溫暖，彷彿
夕陽般的橘色和杏色花朵，
紮成一束渾圓的捧花。花間
穿插外型相似的深色菊花，
更加襯托出大理花纖細的色
彩。

花／深野　攝影／山本
花●大理花2種‧菊花3種

Orange
WEDDING BOUQUET *Dahlia*
大理花／橘色

No.
160

以柔軟的蜜桃橘色慶祝大人的節日

蜜桃橘色的花搭配黑色的葉子，多大膽的組合呀！這束捧花
並因此命名為大人的萬聖節。以美麗的大輪花為主角，代替
萬聖節南瓜。

花／並木　攝影／山本
花●大理花‧秋色繡球花‧櫟木葉（染色）

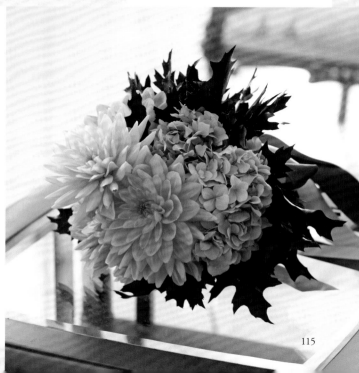

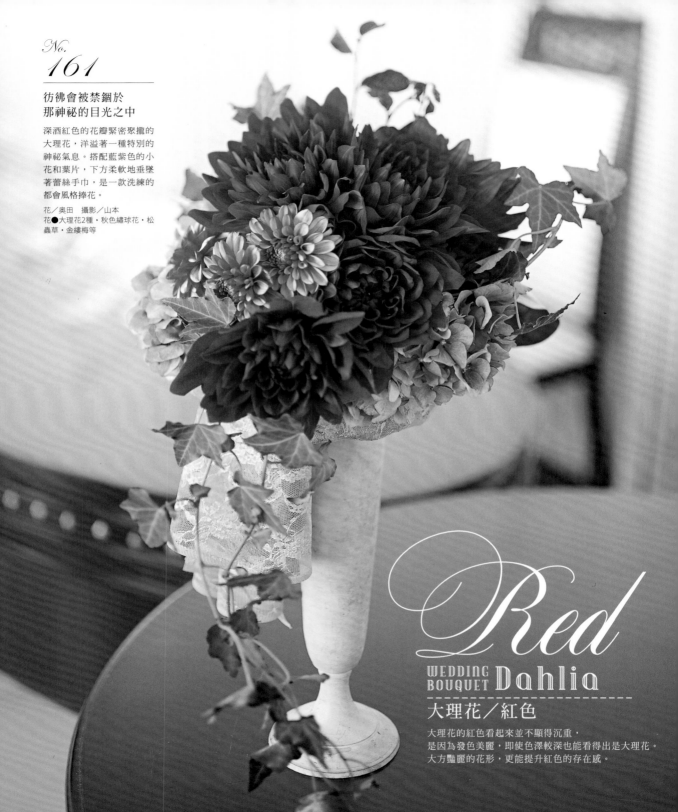

彷彿會被禁錮於
那神祕的目光之中

深酒紅色的花瓣緊密聚攏的
大理花，洋溢著一種特別的
神祕氣息。搭配藍紫色的小
花和葉片，下方柔軟地垂墜
著蕾絲手巾，是一款洗練的
都會風格捧花。

花／奧田　攝影／山本
花●大理花2種‧秋色繡球花‧松
蟲草‧金縷梅等

Red

WEDDING
BOUQUET *Dahlia*

大理花／紅色

大理花的紅色看起來並不顯得沉重，
是因為發色美麗，即使色澤較深也能看得出是大理花。
大方豔麗的花形，更能提升紅色的存在感。

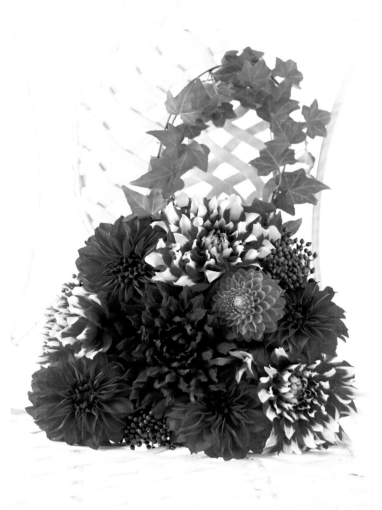

熟成的深紅色
醞釀出沉穩的氣息

提包式捧花雖然常作成可愛的樣式，不過若選
用深色調濃郁的大理花，也相當適合成熟的女
性。為了不讓捧花看起來太沉重，穿插一些花
瓣尖端帶白色的花朵作陪襯。

花／三代川　攝影／山本
花●大理花（黑蝶・黑色閃電・群金魚・原子・繪日
記）・藍莓果・常春藤等

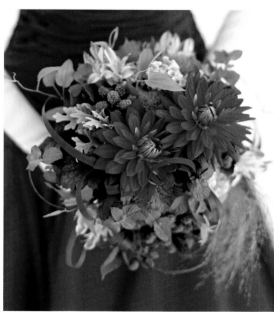

No.
163

以南國輕柔的花卉
讓紅色高雅的形象
顯得更加鮮明

微暗的紅色大理花最大的特
色就是它黃色的花蕊。鮮明
的輪廓透過蘭花的襯托，更
加散發著異國風情的魅力，
為了提高明亮感，以同色系
的蘭花，設計出輕柔流洩的
形象。

花／長塩　攝影／山本
花●大理花2種・千代蘭・文心蘭
・藍莓果等

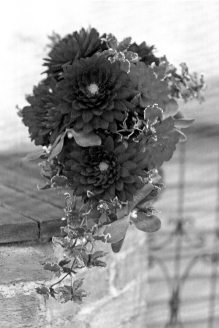

No.
164

讓主角更加顯眼的
是滿滿有著對比色的綠葉

在綠葉中心插上兩朵深紅色的大理花。令大理
花鮮豔的色彩看起來更加顯眼的，是周圍豐富
的綠葉。以各種不同外形和色調的葉子隨性組
合搭配，是為了讓對比色的紅色花朵更加突出
亮眼。

花／Design Flower花遊　攝影／栗林
花●大理花・水仙百合・美女撫子・黑莓等

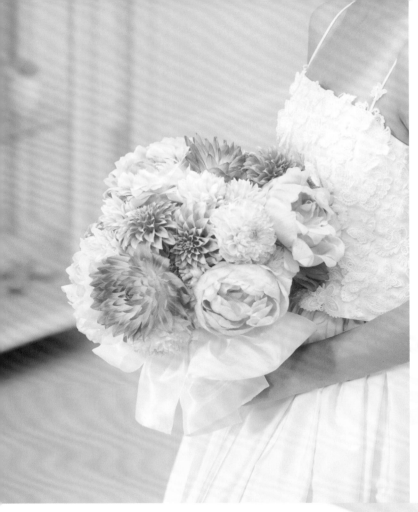

讓幸福
滿滿地綻放開來

由花瓣豐富的各式大輪花所組成的捧花，在寬
闊的會場中依然魄力滿分。整體並非統一採用
粉紅色系，而是以複色為主，混合粉紫紅色，
看起來更加華麗。

花／深野　攝影／中込
花●大理花（Blue Peach・虹）・芍藥・菊花（Silky
Girl）

以花編織的靠枕
讓粉色捧花看起更柔軟蓬鬆

在繡球花周圍插滿大理花，是一款豐滿的捧
花。大理花看起來更像主角，是由於它團團錦
簇的存在感，還有彷彿以刷毛輕輕掠過的美麗
複色的關係。

花／山本　攝影／KARIYA
花●大理花（真心・千秋美人）・繡球花・玫瑰・斑
葉海桐等

Pink

WEDDING BOUQUET Dahlia

大理花／粉紅色

帶著可愛色彩，一瞬間彷彿變回童顏的大理花。
瓣瓣層疊的小巧花瓣可愛迷人，
大輪花也散發著冶豔風采。

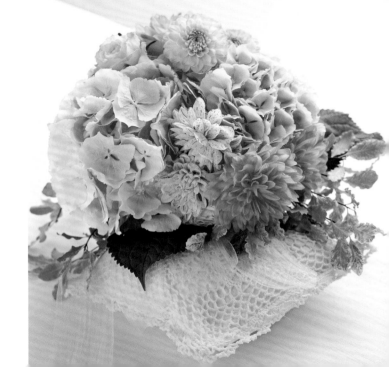

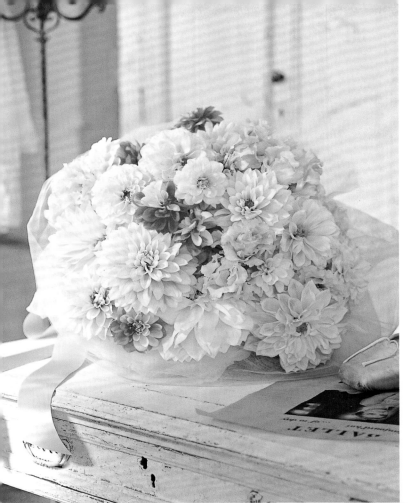

**至今依然深藏在心中
與你相遇那日的悸動色彩**

將柔和色系的花朵集結起來，色彩融合在一
起，洋溢著清純的表情。添加一些深複色的花
朵作提味，再以粉紅色的手絹裝飾，便呈現彷
彿能溶化人心的甜美。

花／落　攝影／落合
花●大理花4種・洋桔梗

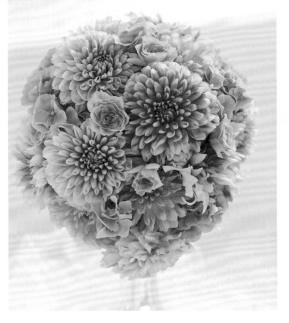

No.
168

以律動的起伏，描繪幸福的形狀

將花瓣中心色澤偏深，越往外層則越白的複色大理花，緊緊
紮成圓球形。從各處探出頭的橘色玫瑰和粉紅色小花，形成
了絕妙的特色。

花／澤田　攝影／鈴木
花●大理花（Pair Lady・Pair Beauty）・玫瑰等

Other Collections

還有這樣美麗的捧花！人氣愛用花大集合

本單元嚴選婚禮中人氣高，且容易購入的9種花卉。為您介紹最能帶出花材魅力的絕佳設計。

Chocolate cosmos
巧克力波斯菊

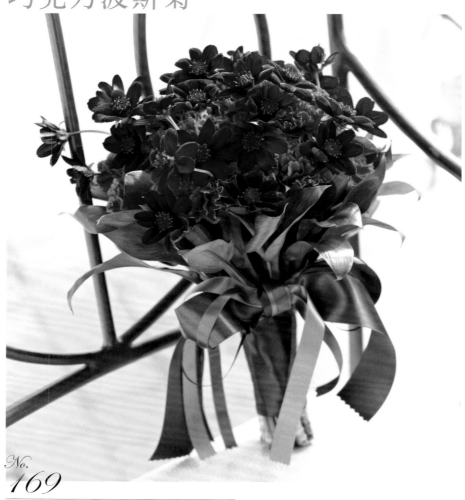

No.
169

情人節時想要捧在手中的甜蜜巧克力

除了花色，連花香也讓人想到可可香氣的巧克力波斯菊，保留長莖紮成一束。這樣一來，細長的莖在移動時更能突顯優雅的花形，讓古典的褐色花朵也變得甜美可愛。

花／阿川　攝影／山本
花●巧克力波斯菊・康乃馨・紅竹葉

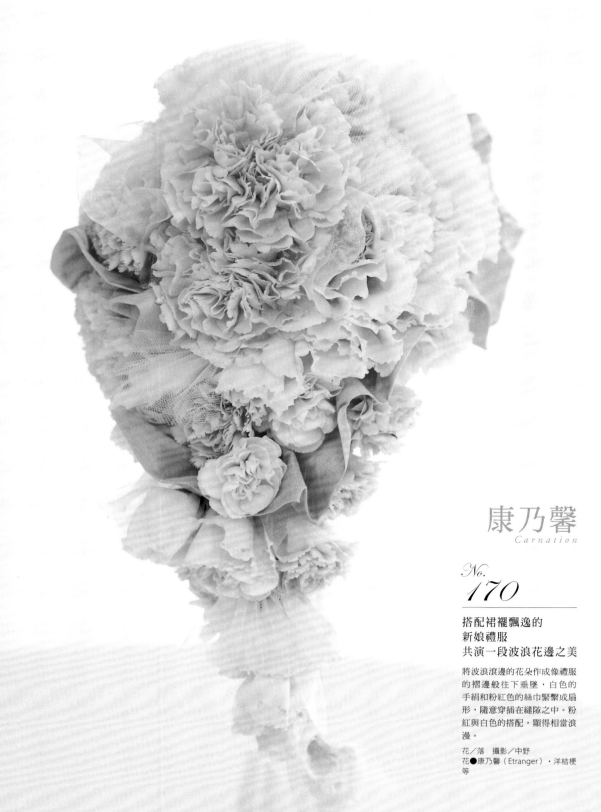

康乃馨
Carnation

No.
170

搭配裙襬飄逸的
新娘禮服
共演一段波浪花邊之美

將波浪滾滾邊的花朵作成像禮服
的褶邊般往下垂墜，白色的
手絹和粉紅色的絲巾緊繫成扇
形，隨意穿插在縫隙之中。粉
紅與白色的搭配，顯得相當浪
漫。

花／落　攝影／中野
花●康乃馨（Etranger）・洋桔梗
等

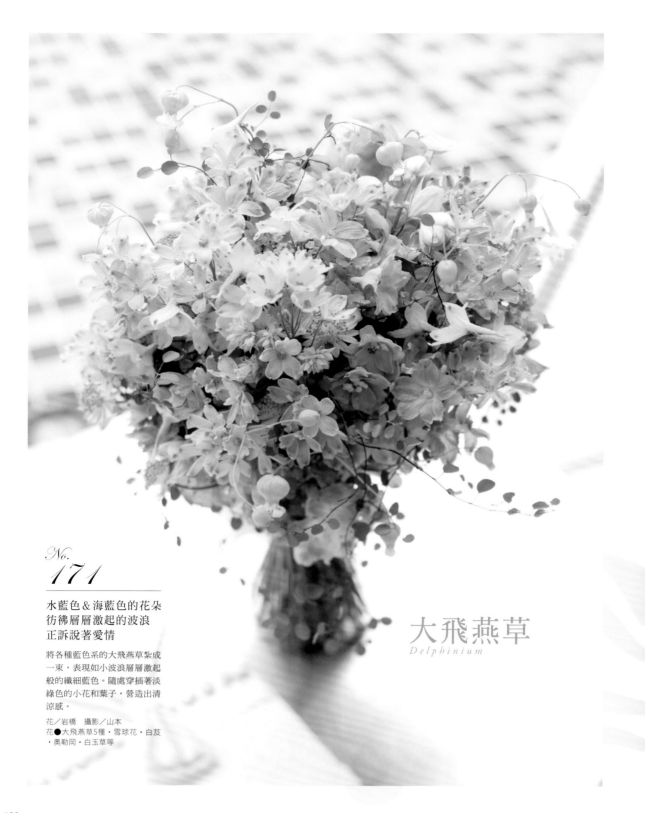

No.
171

水藍色 & 海藍色的花朵
彷彿層層激起的波浪
正訴說著愛情

將各種藍色系的大飛燕草紮成
一束，表現如小波浪層層激起
般的纖細藍色。隨處穿插著淡
綠色的小花和葉子，營造出清
涼感。

花／岩橋　攝影／山本
花●大飛燕草5種・雪球花・白芨
・奧勒岡・白玉草等

大飛燕草
Delphinium

No.
172

如珍珠般纖柔的白色，以綠色首飾點綴

有著細長的花苞和纖長青綠色細莖的海芋，活用莖的柔韌
度，直接紮成一束是最美的。將花苞的前端擺向外側，作成
一朵大輪花的樣子。

花／熊坂　攝影／山本
花●海芋（Wedding March・白妙）・石斛蘭

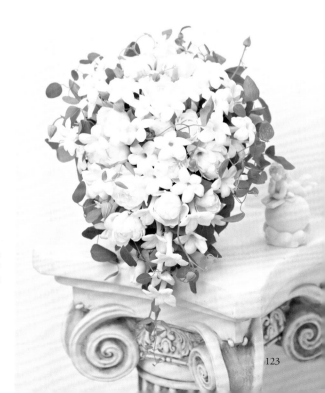

非洲茉莉
Madagascar jasmine

小星星們眨著眼睛
為新人祈願幸福

No.
173

非洲茉莉有著貝殼般潔白而圓潤的花瓣。在星
形的花卉中，帶有高雅的可愛氣質，相當特
別。這款捧花是以鐵線蓮藤蔓輕柔地圍繞著50
朵非洲茉莉。

花／菊池　攝影／中野
花●非洲茉莉・玫瑰等

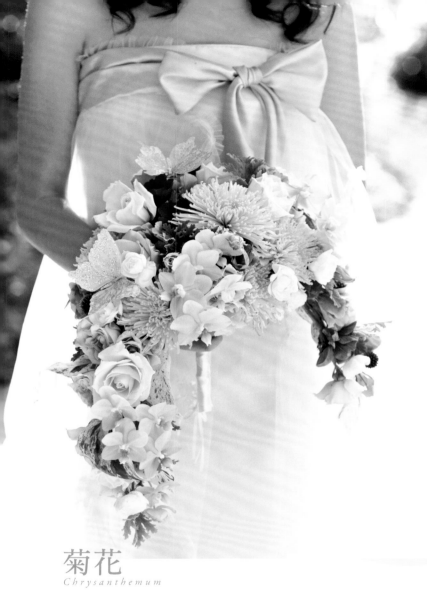

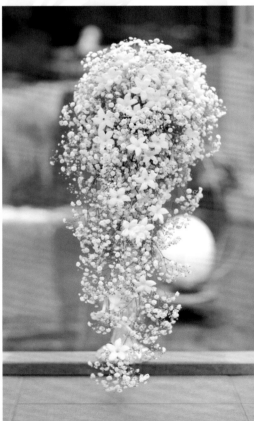

滿天星
Gypsophila

No.
175

彷彿飛濺的水花
傾洩而下的
可愛小星星

常作為陪襯花材的滿天星，
將它棉球般可愛的花朵大量
地聚攏在一起，華麗的程度
讓人訝異。穿插星形的小
花，作出大小花朵疏密不一
的層次感。

花／岩橋　攝影／山本
花●滿天星・非洲茉莉・德國洋
甘菊・白色藍星花等

菊花
Chrysanthemum

No.
174

以皎潔的螢光綠色
打造清爽的一輪彎月

菊花雖然常給人庶民的印象，不過只要選擇較
有個性的顏色，也能作成美麗時尚的捧花。例
如花瓣細長的螢光綠絲菊。再加上玫瑰或蘭花
等華麗的花材，更顯美麗。

花／落　攝影／中込
花●菊花（Anastasia Lime）・蝴蝶蘭・玫瑰・白頭翁
等

非洲菊
Gerbera

No.
176

將水亮的花顏
隱藏起來
稍稍地散發魅力

大方綻放的可愛花形是非洲
菊的特徵，不過若選擇花瓣
緊密聚攏、色調恬淡的品
種，也能作出大人風的捧
花。以淡色的粉嫩色系花材
為主來設計。

花／增田　攝影／KARIYA
花●非洲菊・玫瑰・英國玫瑰等

亞馬遜百合
Eucharis

No.
177

橫長狀的捧花
讓新娘的站姿更加清新美麗

清純的亞馬遜百合，純淨潔白的花瓣彷彿戴著
萊姆色的皇冠般。設計成能捧在手臂上的橫長
形個性捧花，洋溢著清新的氣質。最後再加上
白色緞帶和珍珠裝飾。

花／周藤　攝影／鈴木
花●亞馬遜百合・秋色繡球花等

讓 來 賓 也 一 起 欣 賞

獨具創意的桌上花布置

在喜宴會場最令人印象深刻的，其實是賓客桌。
本單元將介紹與眾不同的裝飾提案，
不但能夠表現出主客桌的一體感，同時也包含著招待賓客並帶回桌花的心意。

攝影／栗林

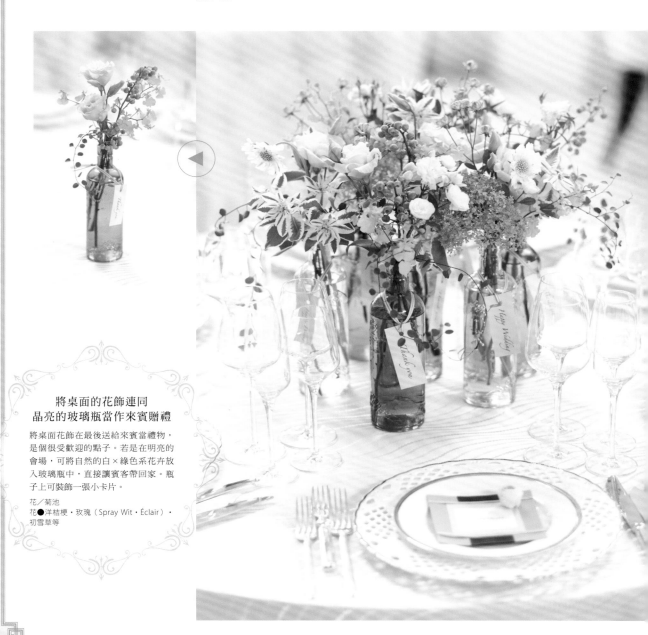

將桌面的花飾連同
晶亮的玻璃瓶當作來賓贈禮

將桌面花飾在最後送給來賓當禮物，
是個很受歡迎的點子。若是在明亮的
會場，可將自然的白×綠色系花卉放
入玻璃瓶中，直接讓賓客帶回家。瓶
子上可裝飾一張小卡片。

花／菊池
花●洋桔梗‧玫瑰（Spray Wit‧Éclair）‧
初雪草等

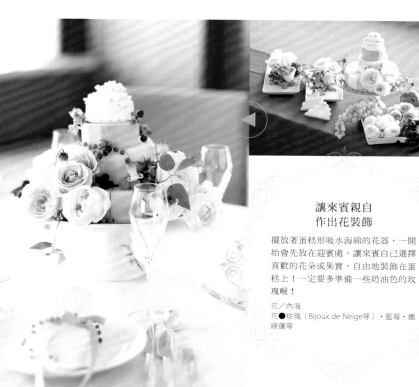

讓來賓親自
作出花裝飾

擺放著蛋糕形吸水海綿的花器，一開始會先放在迎賓處。讓來賓自己選擇喜歡的花朵或果實，自由地裝飾在蛋糕上！一定要多準備一些奶油色的玫瑰喔！

花／內海
花●玫瑰（Bijoux de Neige等）・藍莓・鐵線蓮等

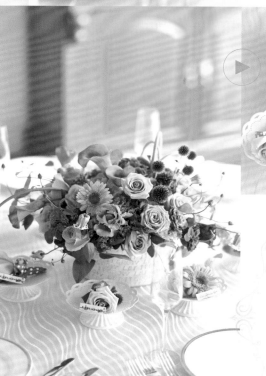

配戴和會場同款的花
讓氣氛更加高昂

擺放在中央花飾下方的花，其實是髮飾和胸花。女性可裝飾在頭髮上，男性則裝飾在口袋中，配戴和桌花同樣的花飾，讓會場祝福的氣氛更加高昂。

花／筒井
花●玫瑰（Oakland・Ocean Song）・非洲菊・海芋等

其他餐桌周邊的
創意點子

姓名桌卡

在繫有姓名卡的杯盤內，放入繡球花和香紫瓣花裝飾。也可以直接作為送客禮。花／內海

餐巾花飾

色彩鮮豔的玫瑰Ranuncula，即使只有一朵也相當顯眼。為了能當作胸花配戴，特別保留較長的花莖。花／菊池

酒杯裝飾

繫著流蘇的繡球花不凋花，特別選用了多種不同顏色。將它掛在杯緣，酒杯也能華麗變身。花／林

Seasonal Flowers

季 節 の 花

為了讓大喜之日更加深刻地留在腦海中，

選用當季花卉來訂作捧花的新娘逐漸增多。

每當到了那個季節，

那一天的感動便會在心中復甦。

能夠手持當季花卉的捧花，

也是在特定季節中舉辦婚禮的新娘的特權喔！

決定好婚禮的日子時，也務必翻閱一下屬於當季的篇章。

Spring

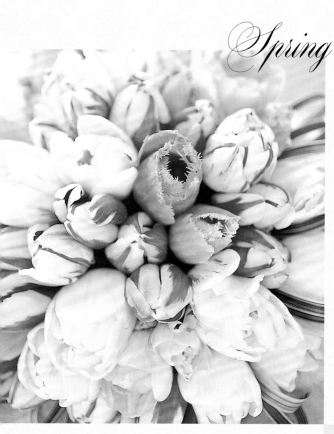

Summer

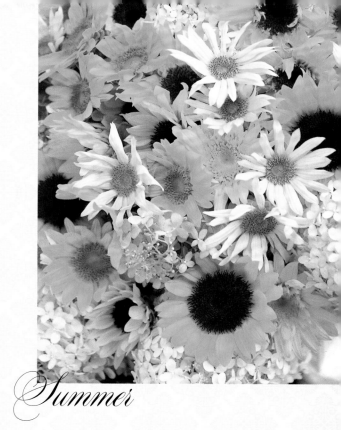

Autumn

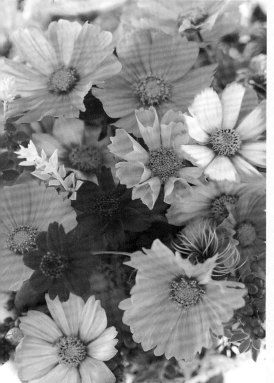

Winter

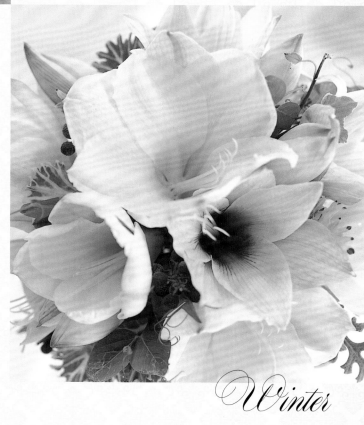

一年之中，有最多植物開花，最多彩繽紛的季
節，那就是春天了。因此，春天的新娘或許會
有個奢侈的煩惱：「捧花想使用這種花，也想
搭配那種花耶！」春天也是萬象更新的季節。
人生的新起點，就以最嶄新的捧花來點綴吧！

Tulip

鬱金香

柔韌的花莖前端，開著一朵朵光潤的蛋形花，
它的外型真的十分可愛。
擁有各種豐富的花色，彷彿能組合成色彩環。

春

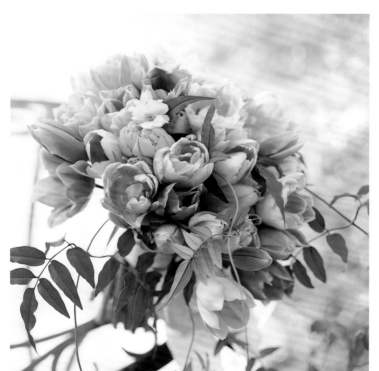

No.
178

在粉嫩色彩
花園中起舞的
翩翩櫻花

橘色・黃色・粉紅色……以
大量明亮的粉色系鬱金香，
紮成放射形捧花。淡粉紅色
的櫻花也悄悄探出頭來，整
體洋溢著春日浪漫的氣氛。

花／並木　攝影／山本
花●鬱金香（Apricot Beauty・
Huis Ten Bosch等）・櫻花2種等

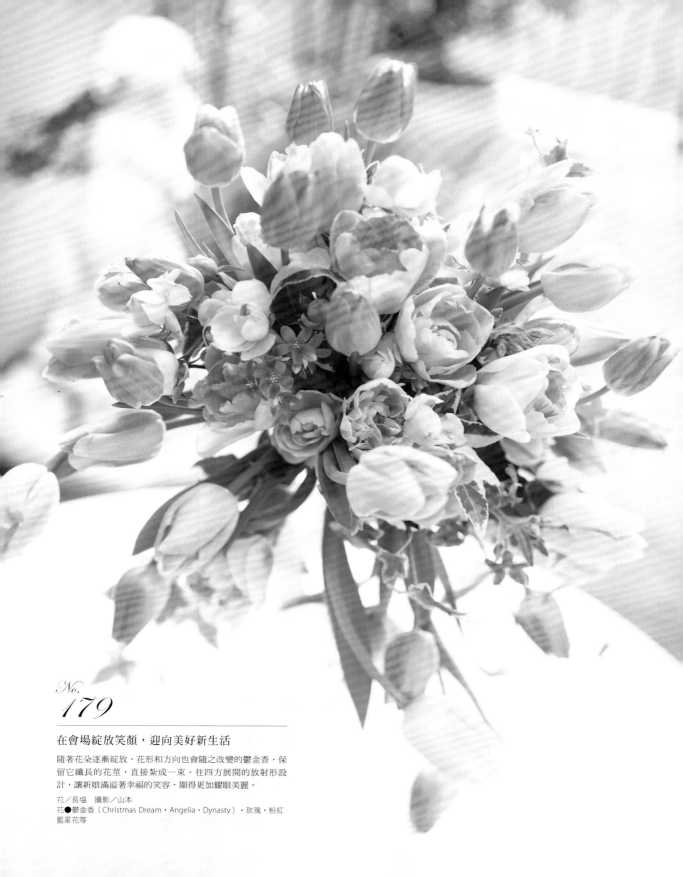

No.
179

在會場綻放笑顏，迎向美好新生活

隨著花朵逐漸綻放，花形和方向也會隨之改變的鬱金香，保
留它纖長的花莖，直接紮成一束。往四方展開的放射形設
計，讓新娘滿溢著幸福的笑容，顯得更加耀眼美麗。

花／長塩　攝影／山本
花●鬱金香（Christmas Dream・Angelia・Dynasty）・玫瑰・粉紅
藍星花等

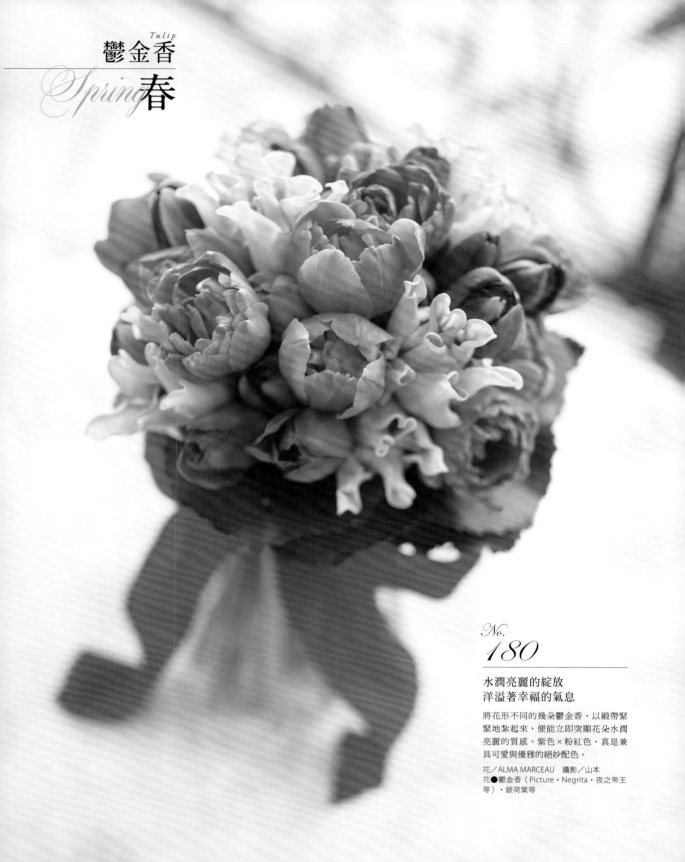

鬱金香 *Tulip*

Spring 春

No.
180

水潤亮麗的綻放
洋溢著幸福的氣息

將花形不同的幾朵鬱金香，以緞帶緊
緊地紮起來，便能立即突顯花朵水潤
亮麗的質感。紫色×粉紅色，真是兼
具可愛與優雅的絕妙配色。

花／ALMA MARCEAU　攝影／山本
花●鬱金香（Picture・Negrita・夜之帝王
等）・銀荷葉等

No. 181

彷彿沐浴在陽光下
滿盈的春日黃色嬌花！

以鬱金香為主，搭配其他春季的各式黃色花卉。是一款能讓賓客確實感受到季節的捧花。將主角固定在中央以突顯存在感，小花則大大地往外擴散。

花／岩橋　攝影／山本
花●鬱金香（Yellow Flight・Monterey）・金合歡・風信子・雪球花等

No. 182

於純白之卵
輕拂過一縷綠色羽毛
那是天使的吻嗎？

波浪邊的白色花瓣上，稍微帶點綠色的這種鬱金香，表情相當豐富。因此保留較長的花莖，簡單紮起來，打造清爽鮮明的形象。

花／小林　攝影／山本
花●鬱金香（Super Parrot）・尤加利・銀葉菊等

No. 183

將新娘喜悅的
怦然心情
悄悄地紮成花束

橘色的鬱金香，帶有亮麗活潑的形象。不過若是八重瓣的品種，則顯得華麗而高雅。穿插淡綠色的花朵，更加襯托出鬱金香透亮的發色。

花／寺井　攝影／中野
花●鬱金香（Orange Princess）・洋桔梗・菊花・千代蘭・常春藤等

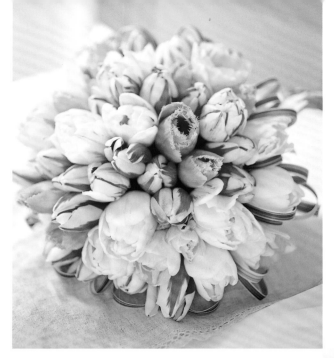

No.
184

最特別的日子，就以最喜歡的花大量裝飾

以粉紅色×白色、紅色×橘色等個性花色的鬱金香，與單色的鬱金香相互交織，作成緊緻的圓形捧花。白色帶斑的細葉，彷彿緞帶一般圍繞在花間。

花／深野　攝影／山本
花●鬱金香（Zurel・Mount Tacoma・Charming Lady・Fringed Family等）・春蘭葉

No.
185

向外舒展的綠色長莖
和鮮豔花色形成美麗對比

中央以花莖細長的黑紫色花為主，周圍以八重瓣或複色等華麗的鬱金香圍繞，是相當有個性的設計。從花束外側纏繞至莖部的綠色藤蔓，為捧花增添輕盈的躍動感。

花／大坪　攝影／中野
花●鬱金香（夜之帝王・Dolce Hess・Orange Princess等）・百香果藤蔓等

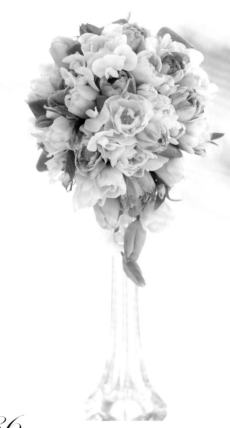

No.
186

華麗與清秀兼具的優雅八重瓣

以飽滿的八重瓣鬱金香為主，搭配兼具清秀與可愛感的粉紅×白色鬱金香。葉子油亮的淡綠色，更加襯托出花色微妙變化的色調。

花／渡辺　攝影／山本
花●鬱金香（Angelique・Pink Diamond等）・宿根香豌豆花

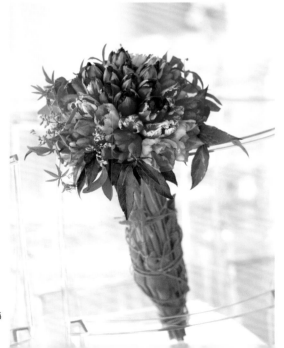

鬱金香 *Tulip*
Spring 春

No.
187

春天的節日——復活節
就以雞蛋般的白色捧花慶祝吧！

雞蛋般圓滾滾的白色鬱金香，其實花裡偷偷藏
著真正的雞蛋呢！這款捧花的設計靈感來自於
春季的復活節。捧花以顆粒型的多肉植物圍
繞，彷彿可愛的鳥巢。

花／土田　攝影／山本
花●鬱金香（Mount Tacoma）・香葉天竺葵・綠之
鈴等

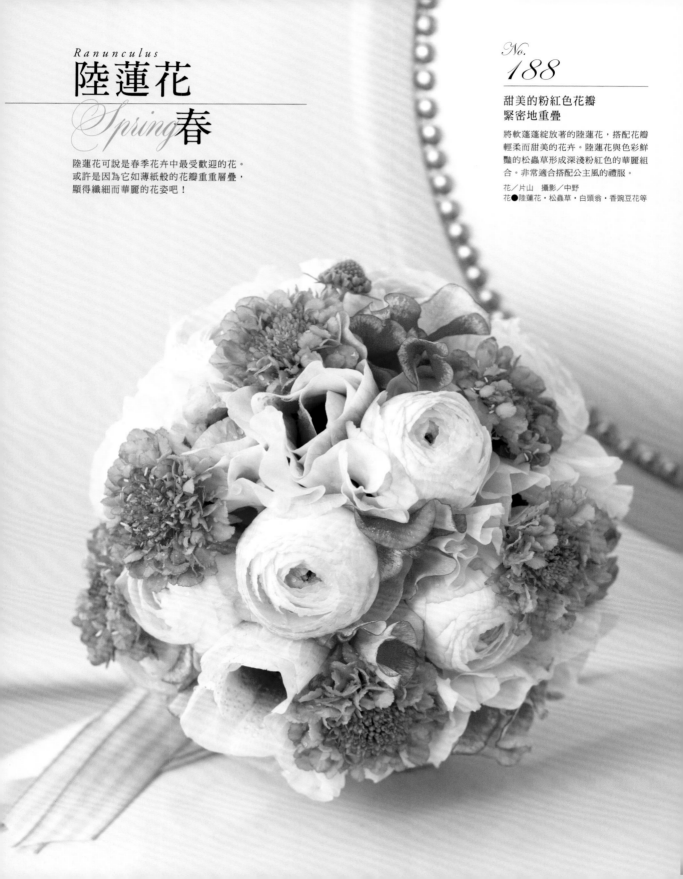

Ranunculus

陸蓮花
Spring 春

陸蓮花可說是春季花卉中最受歡迎的花。
或許是因為它如薄紙般的花瓣重重層疊，
顯得纖細而華麗的花姿吧！

甜美的粉紅色花瓣
緊密地重疊

將軟蓬蓬綻放著的陸蓮花，搭配花瓣
輕柔而甜美的花卉。陸蓮花與色彩鮮
豔的松蟲草形成深淺粉紅色的華麗組
合。非常適合搭配公主風的禮服。

花／片山　攝影／中野
花●陸蓮花・松蟲草・白頭翁・香豌豆花等

綻放的花朵 & 花苞……
甜蜜地融為一體的水嫩色彩

不搭配其他花卉和葉子，僅以春天色系的陸蓮花，作成輕盈且豐滿的捧花。黃色和深粉紅色的花朵，將粉嫩色系的花襯托得更甜美。連花苞看起來也如此可愛。

花／土田　攝影／山本
花●陸蓮花3種

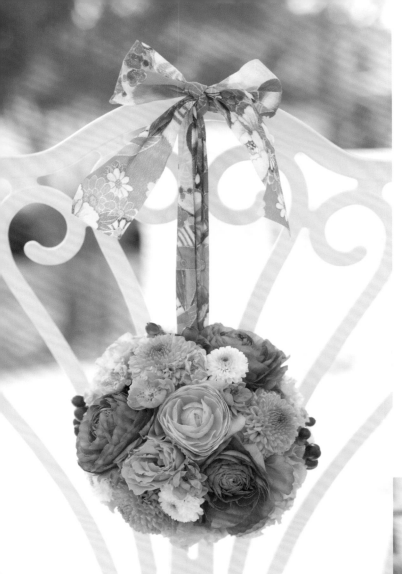

No.
190

為彩花燈籠
點亮愛的火光吧！

以粉紅色、綠色、白色等鮮活的色彩，組合成
彩花燈籠。裡面配有桃花，很適合在3月3日女
兒節結婚的新娘。是一款搭配日式禮服也相當
可愛的捧花。

花／土田　攝影／山本
花●陸蓮花・菊花2種・洋桔梗・桃花・火龍果

Ranunculus
陸蓮花
Spring 春

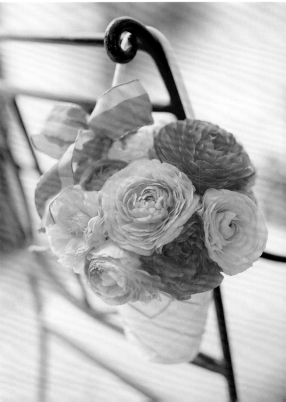

No.
191

沐浴在每日的陽光洗禮之下
綻放於爭奇奪豔的春季

花瓣豐滿的各色陸蓮花們，在絲綢製的包包中
爭相綻放。每一朵的花瓣都像是要慢慢擴展開
來的樣子，帶有漂亮的凹凸形，為花朵帶來輕
盈的形象。

花／ALMA MARCEAU　攝影／山本
花●陸蓮花5種

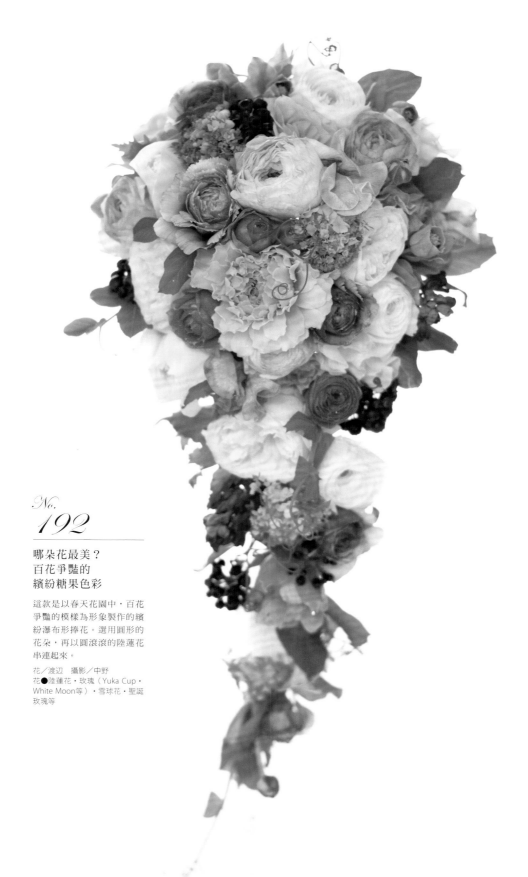

哪朵花最美？
百花爭豔的
繽紛糖果色彩

這款是以春天花園中，百花
爭豔的模樣為形象製作的繽
紛瀑布形捧花。選用圓形的
花朵，再以圓滾滾的陸蓮花
串連起來。

花／渡辺　攝影／中野
花●陸蓮花・玫瑰（Yuka Cup・
White Moon等）・雪球花・聖誕
玫瑰等

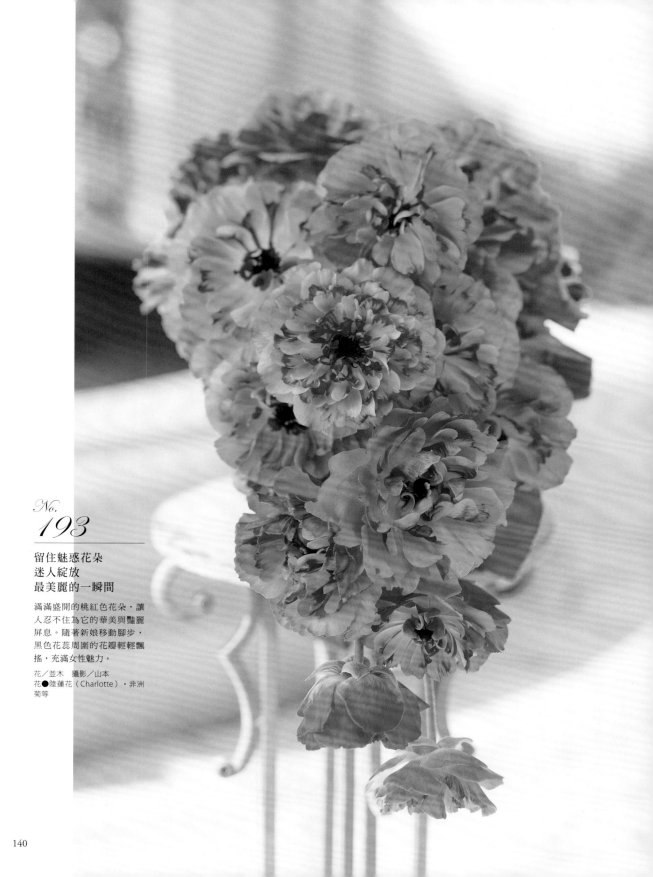

No.
193

留住魅惑花朵
迷人綻放
最美麗的一瞬間

滿滿盛開的桃紅色花朵，讓
人忍不住為它的華美與豔麗
屏息。隨著新娘移動腳步，
黑色花蕊周圍的花瓣輕輕飄
搖，充滿女性魅力。

花／並木　攝影／山本
花●陸蓮花（Charlotte）・非洲
菊等

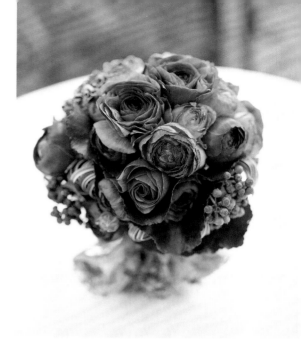

Ranunculus

陸蓮花

Spring 春

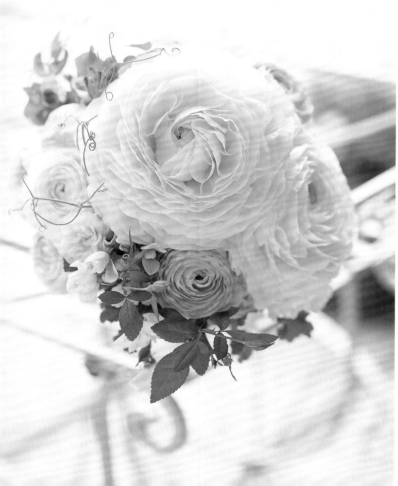

No.
194

隱藏在初綻放的花蕾中
無法言喻的思念

大量地使用尚未盛開的小巧花苞，讓輕柔蓬鬆的陸蓮花也能呈現緊緻的新形象。深紫色的花朵和褐色系的葉子＆果實，洋溢著古典氛圍。

花／山本　攝影／山本
花●陸蓮花4種・松蟲草・春蘭葉等

No.
195

編織著薄衫的大輪花
彷彿夢境般柔和迷人

直徑15公分以上的白色大輪花，有著讓人誤以為是玫瑰的魄力與華麗。纖細的花瓣層層包圍的花姿，搭配粉紅色的小輪花，是款有如夢境般甜美的捧花。

花／小林　攝影／山本
花●陸蓮花2種・玫瑰（Green Ice）・香葉天竺葵等

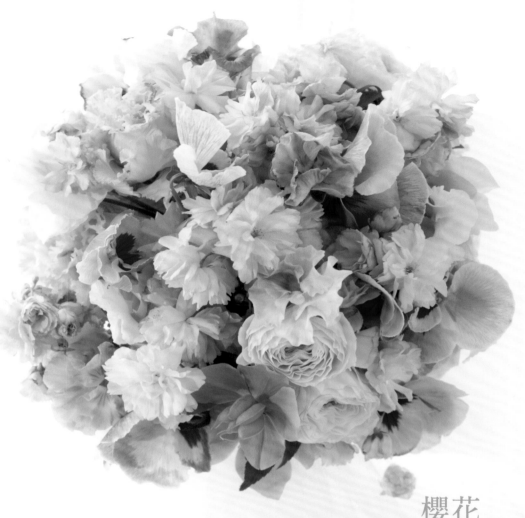

櫻花
Cherry blossoms

No.
196

代表日本之春的櫻花
帶著透明感的花瓣
輕盈飄揚

春天的代名詞——櫻花，為
了表現出它帶有透明感的花
瓣及淡粉紅色的美感，將它
搭配大量的小型花草。每當
微風吹過時，花瓣便會輕盈
飄動。

花／大髙　攝影／山本
花●櫻花（八重櫻）・三色菫・
陸蓮花・洋桔梗・香葉天竺葵等

五彩繽紛，爭豔綻放

春季の花
Spring

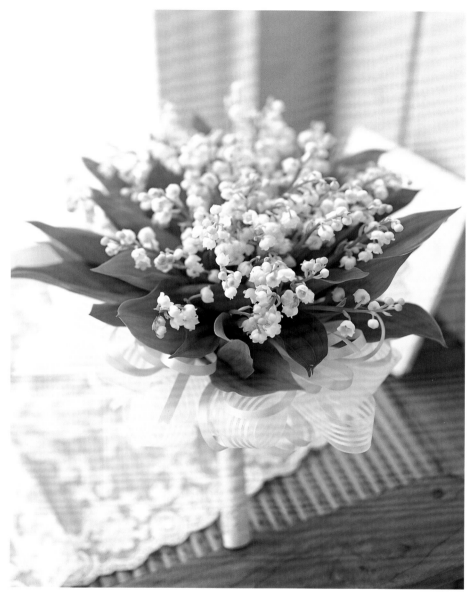

鈴蘭
Lily of the valley

幸福的鐘聲叮噹響！
響徹新綠萌芽的原野

將奔放不拘的野花鈴蘭，緊密紮成一束，並以鮮綠色的葉片包覆，作成簡約風格的捧花。其實這束捧花可是小心地紮了100朵以上的小花呢！以兩種緞帶包裝，表現出豐厚感。

花／澤田　攝影／山本
花●鈴蘭

三色菫
Pansy

No.
198

端莊的白色
因蝴蝶的祝福而閃耀

這裡有個以花園中的小花為主角時可嘗試的祕
訣，那就是搭配上玫瑰花！將純白的玫瑰花排
成一橫列，上下插滿大量的三色菫，讓玫瑰花
彷彿被蝴蝶覆蓋一般。

花／森　攝影／山本
花●三色菫・香菫菜・玫瑰（Tineke等）

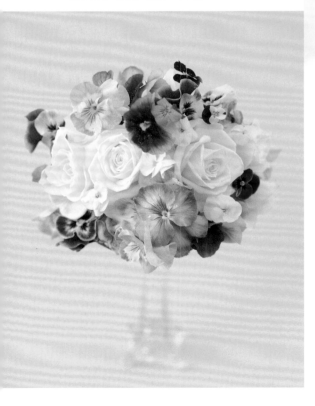

金合歡
Mimosa

No.
199

穿戴相同的花飾，洋溢著春之女神的氣息

金合歡在歐洲代表著春季來臨。將它鮮豔的黃色花朵作成三
連環，就是款可愛又質樸的捧花。可將最上方的花圈穿過手
腕，欣賞它隨步搖曳的花漾風情。

花／土田　攝影／山本
花●金合歡・尤加利葉

白頭翁

anemone

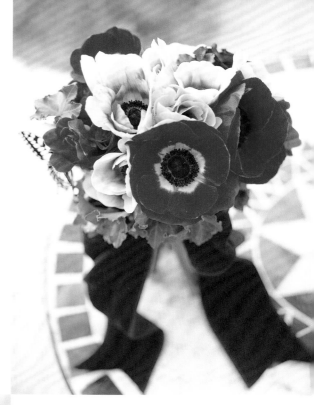

No.
200

襯托高雅的黑色
展現最美的花顏

大片花瓣染著一抹熱情豔紅
的白頭翁。搭配色彩與質感
都和花蕊極度相似的黑色天
鵝絨緞帶,作成洋溢著高質
感和高格調的捧花。穿插白
色的花朵,更添柔和風情。

花/大髙 攝影/山本
花●白頭翁2種・玫瑰・常春藤等

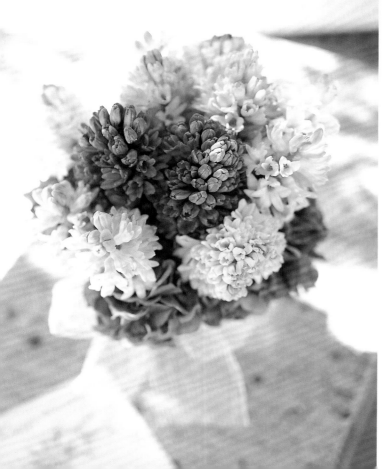

風信子
Hyacinth

No.
201

令人怦然心動的春日香氣
盈滿整個胸臆

將長直且呈尖形的風信子,整合成渾圓的外
形。星形小花繁茂集中的模樣,相當迷人可
愛。大量使用色彩和花形不同的品種,讓整個
會場滿溢著春日香氣。

花/土田 攝影/山本
花●風信子4種等

No. 203

**蕾絲般的野花
以紅色蝴蝶結妝點**

春霞般輕柔地往外散開的清純白色野花。為了不遮蔽它大方綻放的可愛花顏，只以綠色的小型玫瑰穿插在花間裝飾。手邊再添加一朵紅色玫瑰，看起來更加華麗。

花／森　攝影／山本
花●瑪格麗特2種・玫瑰（Éclair・JJ）

香豌豆花
Sweet pea

No. 202

古典色調的波浪花瓣，在手邊錦簇盛開

選擇香草色、蜜桃色、薰衣草色等微妙的粉嫩色系來搭配，讓可愛的香豌豆花不會顯得太過甜膩，能夠作出大人風格的捧花。加上寬幅的緞帶更具氣勢。

花／山本　攝影／山本
花●香豌豆花5種・珊瑚鐘等

瑪格麗特
Marguerite

No. 204

**彷彿能喚醒人般
活潑明亮的太陽色**

能瞬間吸引目光的明黃色小蒼蘭捧花，讓新娘如陽光般閃閃發亮。移步前往會場時，垂落在手邊的串珠和花瓣隨新娘輕輕搖晃，纖細柔和。

花／野崎　攝影／山本
花●小蒼蘭・萬壽菊・金盞花・蠟菊・香葉天竺葵等

Freesia
小蒼蘭

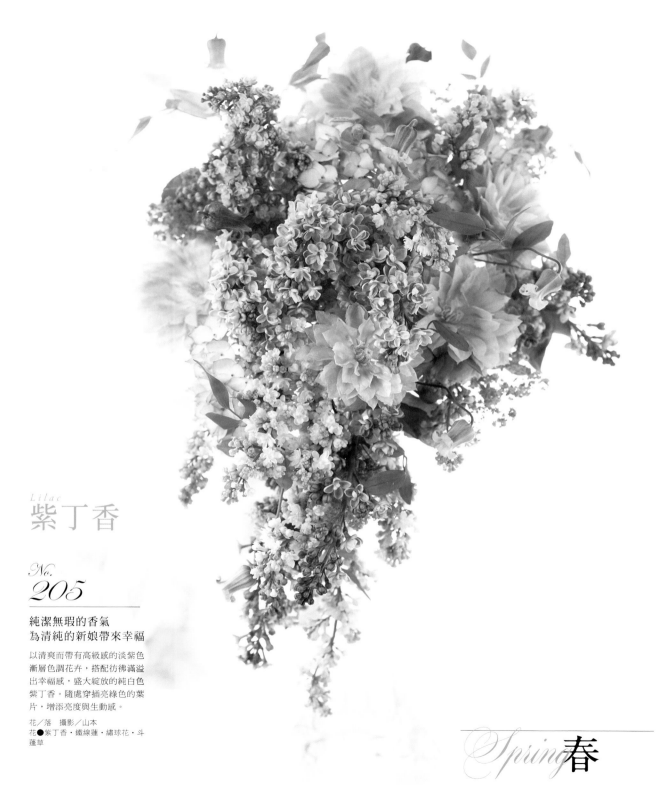

Lilac

紫丁香

No.
205

純潔無瑕的香氣
為清純的新娘帶來幸福

以清爽而帶有高級感的淡紫色
漸層色調花卉，搭配彷彿滿溢
出幸福感，盛大綻放的純白色
紫丁香。隨處穿插亮綠色的葉
片，增添亮度與生動感。

花／落　攝影／山本
花●紫丁香・鐵線蓮・繡球花・斗
蓬草

Spring 春

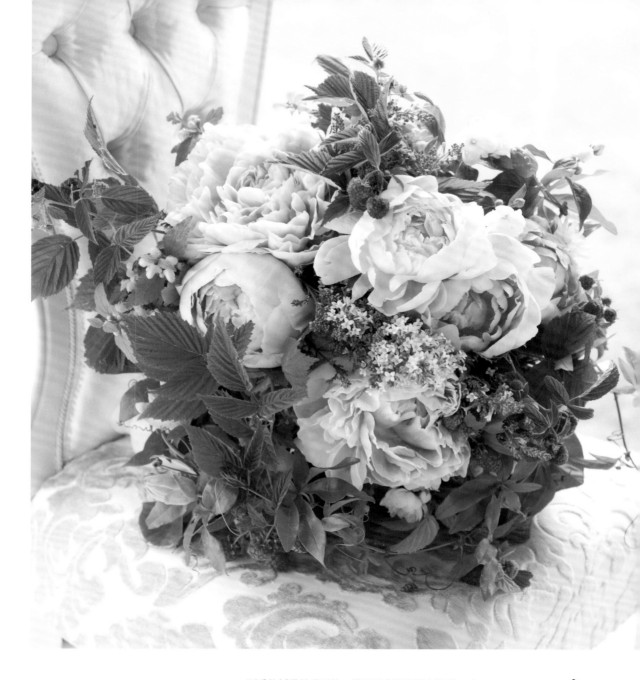

夏季的婚禮最重要的,就是要表現出清爽的感
覺。為了在炎炎夏日中特地蒞臨婚禮的來賓
們,就提供一處休憩的綠洲吧!選擇帶透明感
色調的夏季花卉,便能作成自然而水潤的捧
花。若想體驗滋潤心靈的感動,請一定要嘗試
這個季節的花卉。

搭配滿滿的綠葉
打造隨性奔放的風格

包圍在蓬鬆柔軟的粉紅色芍藥旁的，是覆盆子
豪放茂盛的葉片和紅色果實。樸素的田園風
格，彷彿能引領來賓的心前往涼爽的高原。

花／大高　攝影／山本
花●芍藥2種・覆盆子・紫丁香・日本山梅花等

在日本，芍藥是用於形容美人的大輪花。
彷彿絲綢般高雅的花瓣，
像波浪般層層重疊的花姿，優美婀娜。

芍藥
Peony

透明的冰粒
在繁茂的粉紅花瓣中
晶瑩閃耀

盛開的芍藥，搭配碎冰般的
串珠蝴蝶結，便成了能夠感
受到夏季晶瑩和清涼感的捧
花。翩翩飛舞的花瓣也相當
優雅。

花／斉藤　攝影／山本
花●芍藥3種

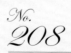

No.
208

清涼的雪酪
輕柔地在手中融化開來

純白色的芍藥周圍，圍繞著淡薄荷綠的九重
葛。不使用深色的花材，僅選用色調帶透明感
的花卉，打造滿溢著清涼感的圓形捧花。

花／Design Flower花遊　攝影／山本
花●芍藥・九重葛

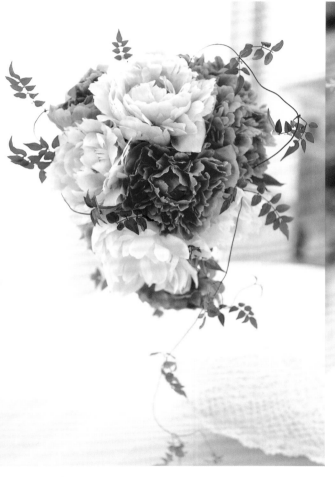

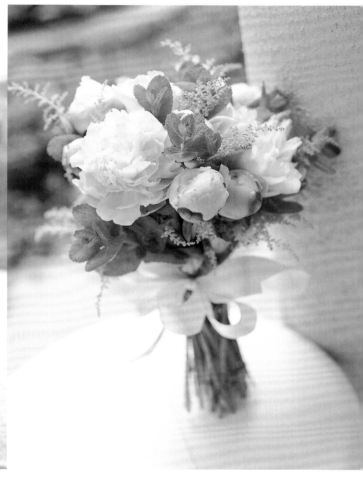

No.
209

風情萬種的色彩＆香氣
僅能以豔麗一詞來形容

碩大的花瓣，盛大綻放的優雅花姿，正是芍藥
的魅力。因此選用花瓣豐厚的品種集中組合，
顯得更加端莊豔麗。外側搭配深粉紅色的花
朵，更襯托出芍藥的輪廓。

花／澤田　攝影／山本
花●芍藥3種・多花素馨等

No.
210

清爽的初夏之白
因綠葉顯得更加純真

純白的花朵搭配青綠色綠葉的組合，讓人感到
初夏般的涼意。由於周圍圍繞著讓人神清氣爽
的芬芳香草，這樣隨性的風格也相當適合婚
禮。

花／佐佐木　攝影／山本
花●芍藥・泡盛草・蘋果薄荷

飄揚飛舞的大輪花
可愛搖擺的小輪花
每朵都是那麼輕盈迷人

這是款讓色彩和外型都相當
多彩多姿的鐵線蓮,能夠發
揮各自不同的魅力,且帶有
蓬鬆空氣感的捧花。移動
時,鐘形的花朵便會像飛舞
般左右搖晃,非常可愛!

花/岩橋　攝影/山本
花●鐵線蓮6種・繡球花・松蟲草

Clematis
鐵線蓮
Summer 夏

綻放在細長而生動的蔓莖前端,
那清新的花姿蘊含無限風情。
可愛的鐘形花朵是它的特色,是相當受歡迎的花卉。

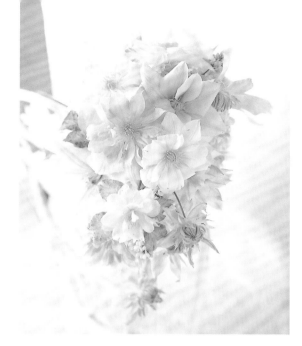

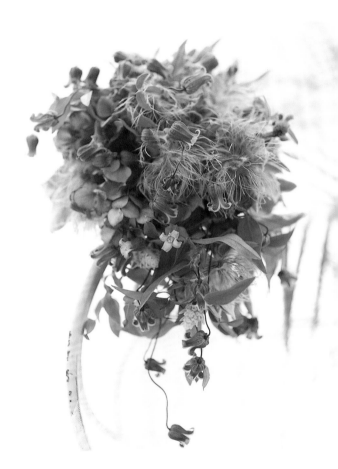

徐徐吹拂的涼風
彷彿繞著手腕嬉戲

花形圓蓬，而花瓣邊緣彎摺的鐘形鐵線蓮。
將它可愛的花姿紮成一大束捧花。加上飽滿
的綠葉和果實，洋溢著滿滿的野趣。

花／染谷　攝影／山本
花●鐵線蓮・羊耳石蠶・朝鮮白頭翁果實・繡球花
等

No.
212

令人想起夏日的朝霧
絲絲串連的優雅色調

以純白色、淡玫瑰粉色、黃綠色的八重瓣花
為主，集結各式花姿優雅的花朵。正因為捧
花花材的恬淡色彩，讓新娘看起來更加清
麗。

花／花弘　攝影／山本
花●鐵線蓮4種等

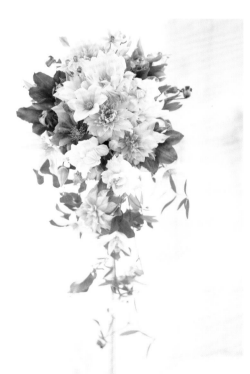

No.
214

僅選用一種花，以多彩的魅力奪取眾人目光

這束捧花所使用的花，其實只有鐵線蓮一種，真令人驚訝！
這款捧花將鐵線蓮有著單瓣、八重瓣、大輪鐘形等各式各樣
花形的魅力，發揮到極致。

花／Design Flower花遊　攝影／山本
花●鐵線蓮12種・薄荷

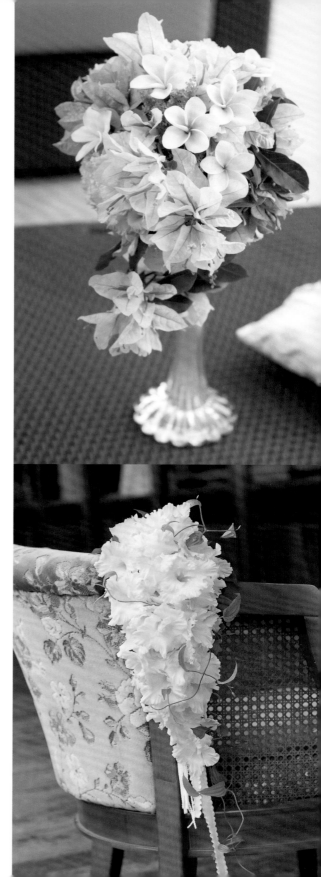

雞蛋花
Plumeria

帶來清爽微風

夏季の花

Summer

No.
215

靜謐的南國午後。
將甜蜜的誓言留在游泳池畔

這款捧花的設計背景，是在夏威夷高級渡假村
舉行的婚禮。選用多種南國的花卉，是一款帶
著滿滿夏威夷風情的捧花。低調的色彩中，白
黃相間的雞蛋花豔麗盛開，令人印象特別深
刻。

花／大高　攝影／山本
花●雞蛋花・九重葛等

劍蘭
Gladiolus

No.
216

如泉湧般
迸出的清流
滿溢出朵朵浪花

總是給人生動印象的劍蘭，
帶著荷葉邊的花瓣，緩緩盛
開的花形，其實相當優雅。
清一色的白色調也是如你所
見的華麗。以同樣帶荷葉邊
的緞帶加以裝飾。

花／山本　攝影／坂齋
花●劍蘭・玫瑰（Kelly）・蔓生
百部

向日葵
Sunflower

No.
217

染上鮮豔的夏日色彩
太陽花們的狂歡節

因想讓太陽之花——向日葵看起來清涼一
點，便為它搭配大量的白色小花。這樣一
來，無論是奶油黃色還是鮮豔的芒果色，帶
著不同個性的每朵花，都顯得更加鮮明。

花／深野　攝影／山本
花●向日葵6種・圓錐繡球

繡球花
Hydrangea

No.
219

彷彿水彩畫般
渲染纖細的色彩

這束捧花，看起來像是一朵大團的繡球花對
吧？其實是將一朵朵色彩些微不同的小花，細
心地組合成一個大圓形。這束捧花讓人能夠欣
賞到繡球花最大的魅力，也就是色彩的絕妙變
化。

花／染谷　攝影／山本
花●繡球花・胡椒果・銀荷葉等

No.
218

帶著濃郁香氣的花
單一色調
更顯得高雅

為了欣賞垂直串連的花苞前
端稍微上色的清純模樣，選
用初開的花朵作成捧花。夜
來香甜美而辛香的氣味非常
濃郁，搭配銀葉更顯得高
雅。

花／鈴木　攝影／山本
花●夜來香等

夜來香
Tuberose

秋

秋季的花卉通常不高聲宣揚存在感，且多是清秀的類型。乍看之下似乎難以作為捧花的主角，但其實不然。正因為多是外型優美的小花，只要能細細描繪出花朵的魅力，也能打造出令人印象深刻、富含深韻的捧花。

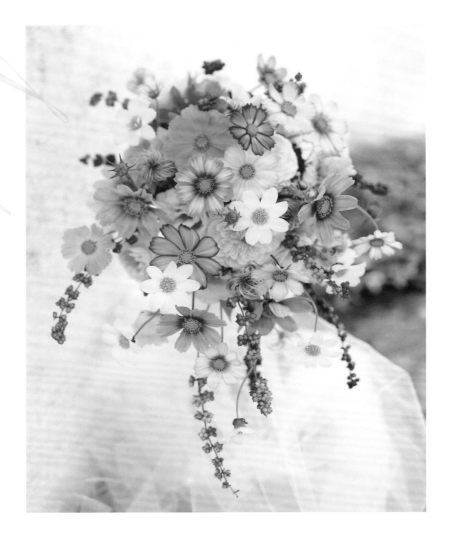

將輕薄花瓣翩然飄動的
可愛花朵紮成花束

No.
220

這款捧花是以輕風吹拂，野花遍地綻放的秋季草原為形象設計的。色彩各有些微差異的粉紅色花朵，形成恬淡且高雅的色調。為花束增添律動感的深紅色果實，特別表現出季節感。

花／渡辺　攝影／山本
花●大波斯菊・玫瑰・雪果等

Cosmos
大波斯菊

隨著秋風搖曳的大波斯菊花海……
這樣的美景，可以說是秋季的風物詩。
代表性的白色和粉紅色都有各自擁護的人氣。

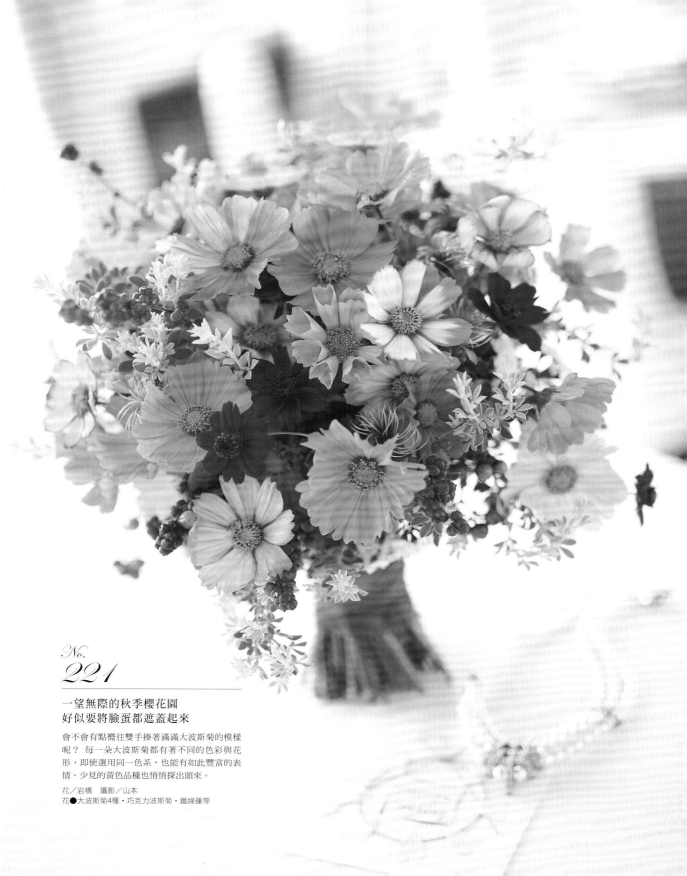

No.
221

一望無際的秋季櫻花園
好似要將臉蛋都遮蓋起來

會不會有點嚮往雙手捧著滿滿大波斯菊的模樣
呢？ 每一朵大波斯菊都有著不同的色彩與花
形，即使選用同一色系，也能有如此豐富的表
情。少見的黃色品種也悄悄探出頭來。

花／岩橋　攝影／山本
花●大波斯菊4種・巧克力波斯菊・鐵線蓮等

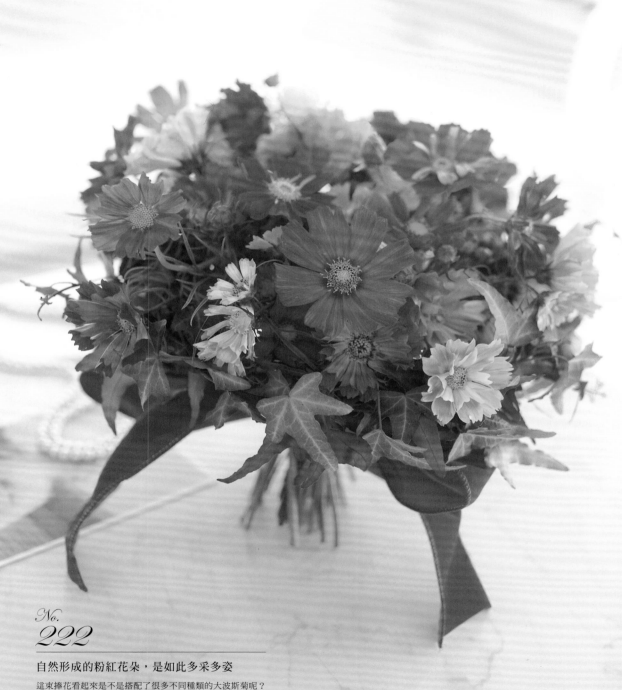

No.
222

自然形成的粉紅花朵，是如此多采多姿

這束捧花看起來是不是搭配了很多不同種類的大波斯菊呢？
其實只是選用兩種花形不同的大波斯菊而已。看它豐富美麗
的粉紅變幻色彩！周圍再以藤蔓輕輕圍繞裝飾。

花／深野　攝影／山本
花●大波斯菊2種・常春藤等

大波斯菊 Cosmos
Autumn 秋

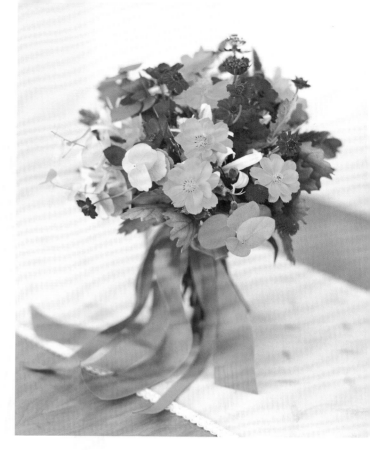

No. 223

清麗而嬌柔
表現大波斯菊原有的迷人形象

將大波斯菊花瓣隨輕風飄動，嬌柔搖曳的風情，完整地表現在捧花上。以柔韌的莖，畫出流線般的曲線，再加上輕巧的紫色花朵，增添特色。

花／佐藤　攝影／山本
花●大波斯菊・松蟲草・蔓生百部

No. 224

擷取染上一片秋色的山野
紮成一束小小的秋日

將兩種風情相異的大波斯菊同伴，紮成一束捧花。橘色和褐色的花朵，再加上大量染色的葉子，彷彿就像將小小的秋日風景捧在手中。同色系的緞帶也很引人注目。

花／林　攝影／中野
花●黃波斯菊・巧克力波斯菊・白芨・尤加利葉等

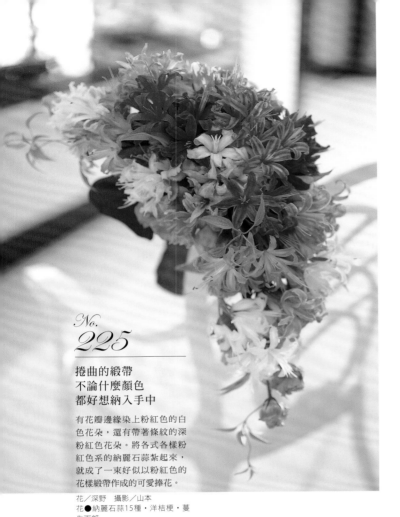

No. 226

灑著閃閃發光的砂糖
蓬鬆柔軟的棉花糖

將纖長且花瓣反摺的納麗石蒜緊緊紮成一束，
看起來就好像軟綿綿的棉花糖。為了不顯得太
過單調，加上淡綠色的花朵襯托。黃色的花蕊
也是它的特色之一。

花／內海　攝影／山本
花●納麗石蒜·康乃馨·洋桔梗·空氣鳳梨

No. 225

捲曲的緞帶
不論什麼顏色
都好想納入手中

有花瓣邊緣染上粉紅色的白
色花朵，還有帶著條紋的深
粉紅色花朵。將各式各樣粉
紅色系的納麗石蒜紮起來，
就成了一束好似以粉紅色的
花樣緞帶作成的可愛捧花。

花／深野　攝影／山本
花●納麗石蒜15種·洋桔梗·蔓
生百部

No. 227

在相互交織的
粉紅與白之中
一朵大輪玫瑰花鶴立其中

由於納麗石蒜的花瓣前端較
圓潤，作成花圈形捧花會很
有立體感，相當可愛。光潤
的葉片更突顯炫目的光澤。
加上一朵白色玫瑰，散發高
貴氣質。

花／並木　攝影／山本
花●納麗石蒜4種·玫瑰
（Princess of Wales）·常春藤

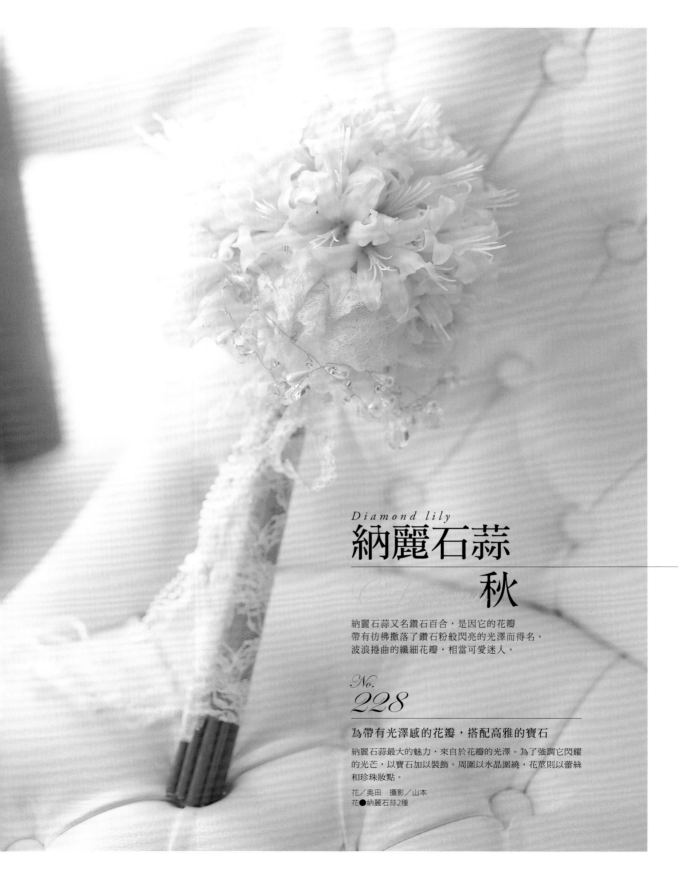

Diamond lily

納麗石蒜
秋

納麗石蒜又名鑽石百合，是因它的花瓣
帶有彷彿撒落了鑽石粉般閃亮的光澤而得名。
波浪捲曲的纖細花瓣，相當可愛迷人。

No.
228

為帶有光澤感的花瓣，搭配高雅的寶石

納麗石蒜最大的魅力，來自於花瓣的光澤。為了強調它閃耀
的光芒，以寶石加以裝飾。周圍以水晶圍繞，花莖則以蕾絲
和珍珠妝點。

花／奧田　攝影／山本
花●納麗石蒜2種

No.
229

洋溢著都會風色彩
散發慵懶的氣息

帶有深韻的玫瑰粉紅搭配灰色調的灰藍色，是
相當時尚的組合。結合雞冠花絲絨般高雅的質
感，洋溢著一股都會獨有的大人色彩風情。

花／岩尾　攝影／山本
花●雞冠花・秋色繡球花・木莓葉等

蓬鬆且柔軟地綻放

秋季の花
Autumn

雞冠花
Cockscomb

No.
230

以高掛的聖火點燃愛的火焰

將有著尖銳外型、鮮明色彩的雞冠花紮成甜筒形，看起來就
好像燃燒的火炬一樣，非常可愛。底端層層疊著豐潤的紅色
玫瑰和果實，十分華麗。

花／RAINBOW　攝影／山本
花●雞冠花・玫瑰（Red Ranuncula・Tamango等）・千日紅・胡椒
果等

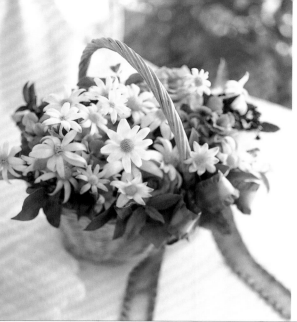

No.
231

花籃裡插上滿滿的野花
為歡騰的花園增添氣氛

為了突顯大方綻放的可愛花形及蓬鬆柔軟的質
感，以高低層次的插法為花朵保留空隙，並插
滿整個花籃。隱匿在後側的玫瑰，為自然風情
的花朵增添另一款新風貌。

花／內海　攝影／山本
花●法絨花・玫瑰（Afternoon Tea）・地中海莢蒾等

法絨花
Flannel flower

Inutade
睫穗蓼

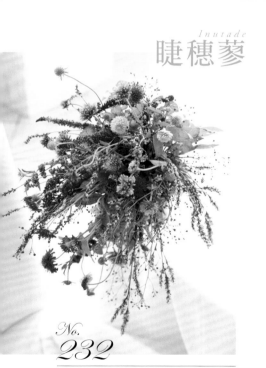

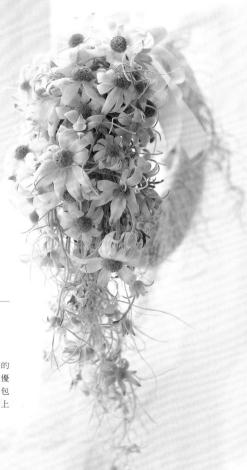

No.
232

還記得那一天的草原嗎？
勾起遙遠的懷舊心情

又稱為紅豆飯的睫穗蓼捧花，相信一定會帶給
從小一同玩家家酒長大的好友深深的感動。彷
彿跳躍出來的放射狀造型，表現出野花的生命
力。

花／並木　攝影／山本
花●睫穗蓼・蓼藍・千日紅等

No.
233

以輕柔
垂枝的花朵
紡織出一層面紗

將柔韌的法絨花纏繞線狀的
綠葉，設計成流洩而下般優
雅的曲線。握把是以緞帶包
裹的圓形握把，掛在手腕上
也非常漂亮。

花／熊坂　攝影／山本
花●法絨花・空氣鳳梨等

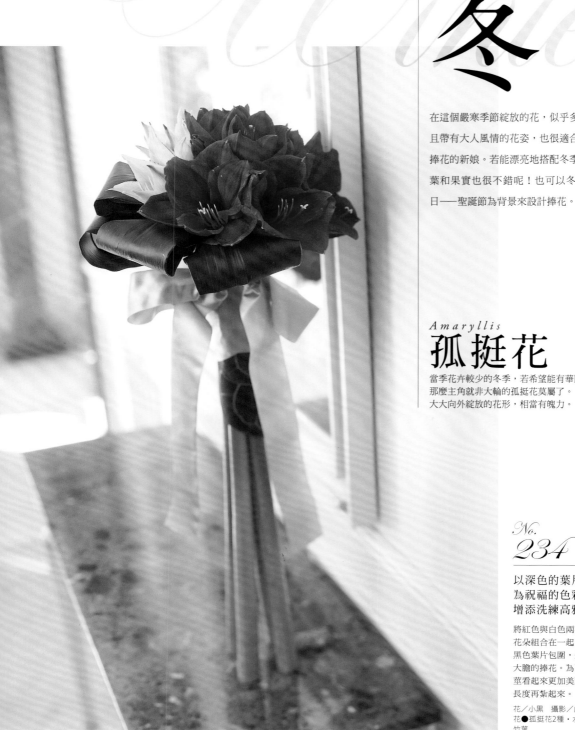

冬

在這個嚴寒季節綻放的花,似乎多是相當有個性
且帶有大人風情的花姿,也很適合喜歡與眾不同
捧花的新娘。若能漂亮地搭配冬季種類豐富的綠
葉和果實也很不錯呢!也可以冬季最浪漫的節
日——聖誕節為背景來設計捧花。

Amaryllis
孤挺花

當季花卉較少的冬季,若希望能有華麗的表現,
那麼主角就非大輪的孤挺花莫屬了。
大大向外綻放的花形,相當有魄力。

No.
234

以深色的葉片
為祝福的色彩
增添洗練高雅的風情

將紅色與白色兩種魄力十足的
花朵組合在一起,再以捲起的
黑色葉片包圍,是款色調相當
大膽的捧花。為了使纖長的綠
莖看起來更加美麗,保留一段
長度再紮起來。

花/小黑 攝影/山本
花●孤挺花2種・水晶火燭葉・紅
竹葉

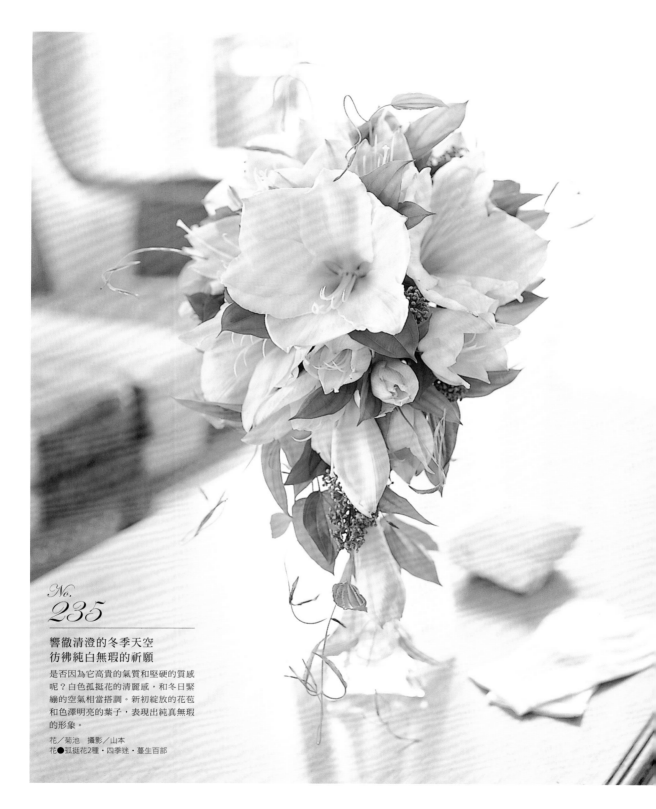

No.
235

響徹清澄的冬季天空
彷彿純白無瑕的祈願

是否因為它高貴的氣質和堅硬的質感呢？白色孤挺花的清麗感，和冬日緊繃的空氣相當搭調。新初綻放的花苞和色澤明亮的葉子，表現出純真無瑕的形象。

花／菊池　攝影／山本
花●孤挺花2種・四季迷・蔓生百部

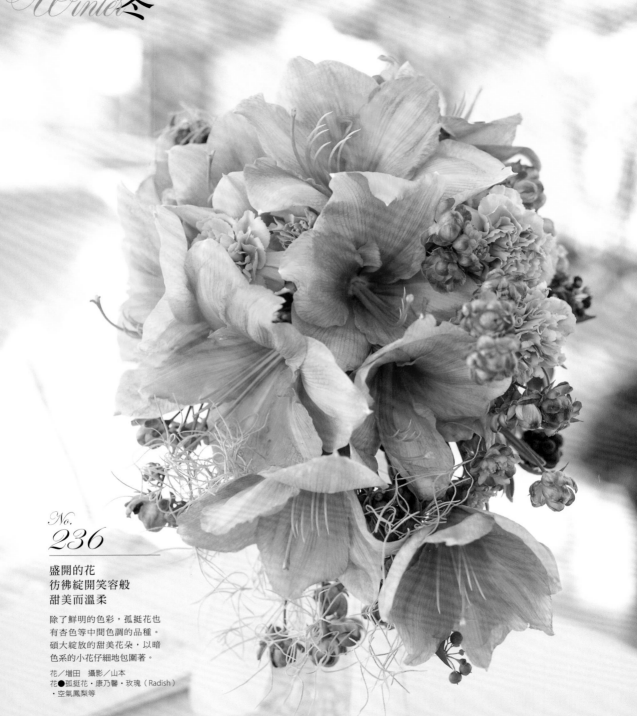

Amaryllis
孤挺花
Winter 冬

No.
236

盛開的花
彷彿綻開笑容般
甜美而溫柔

除了鮮明的色彩，孤挺花也
有杏色等中間色調的品種。
碩大綻放的甜美花朵，以暗
色系的小花仔細地包圍著。

花／增田　攝影／山本
花●孤挺花・康乃馨・玫瑰（Radish）
・空氣鳳梨等

No.
237

在寒霜凍結的
小教堂中
也會浮現一抹柔和的純白

為了讓白色不顯得太清冷，
花束添加花心帶褐色的品種
或褐色系的果實。周圍以清
新的綠葉包圍，讓白色花朵
純潔的美感，看起來更加耀
眼迷人。

花／たなべ　攝影／山本
花●孤挺花2種・小綠果・豆科植
物・銀葉菊等

No.
238

以華麗的深紅色大輪花，營造冶豔美感

以幾朵深紅色孤挺花為主的小瀑布形捧花，相當華麗而美
豔。為了不顯得太過沉重，搭配明亮色系的細綠葉和金色的
歐根紗緞帶，增添輕快感。

花／長塩　攝影／山本
花●孤挺花・菝葜・文竹等

帶入可愛感
北歐風花串捧花

染上柔和粉紅色彩的聖誕玫瑰。將它和迷你玫
瑰、吊飾等可愛的小物件，一起編入民族風的
花串中。許多細心製作的小細節也是注目的焦
點。

花／宮內　攝影／山本
花●聖誕玫瑰2種・玫瑰（Little Woods）・尤加利・
雪松等

纖細花瓣的
漸層美感魅力迷人

花瓣低調的花樣和纖細的漸層色彩是聖誕玫瑰
的魅力所在，不必添加其他顏色的花材，僅以
白與綠的花色整合全體色彩。握把旁露出些許
褐色裝飾，顯得成熟而優雅。

花／染谷　攝影／山本
花●聖誕玫瑰2種・香豌豆花・四季迷

No.
239

Hellebore
聖誕玫瑰
Winter 冬

又名鐵筷子，以聖誕玫瑰的名稱為人所知曉。
複雜的色彩和清麗的花姿，
擄獲許多花藝家的心，有著居高不下的人氣。

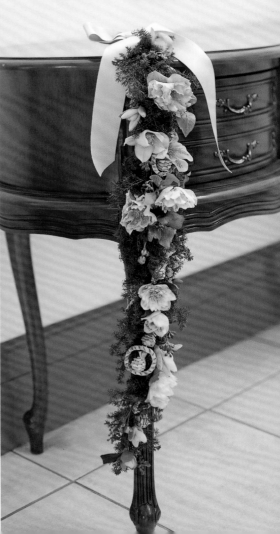

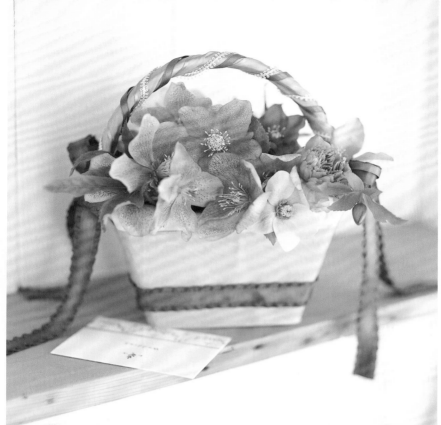

<div style="text-align: right">

No.
241

**敏感纖細的
冬季少女們
緊密依偎著悄悄耳語**

柔亮的花瓣，有著優雅紫紅色
×綠色兩色的花。同色系的粉
紅色花籃中，花朵彷彿害羞一
般，將朝下的花顏悄悄閉闔起
來。提把包覆一層深紫色緞
帶，整合全體的色彩。

花／林　攝影／山本
花●聖誕玫瑰等

</div>

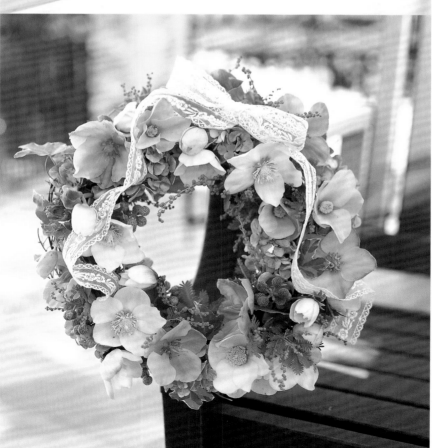

<div style="text-align: right">

No.
242

**將青澀的戀情
和光明的希望
交織成美麗花圈**

帶著複雜色彩的綠色花朵，和
明亮色系的白色花朵。將兩色
聖誕玫瑰規律排列，組合成花
圈。由於花朵是以朝上的方式
插入，讓花顏的可愛感更加清
晰。

花／たなべ　攝影／山本
花●聖誕玫瑰3種・小綠果・常春
藤・金合歡等

</div>

綻放在澄澈的空氣中
Winter 冬季の花

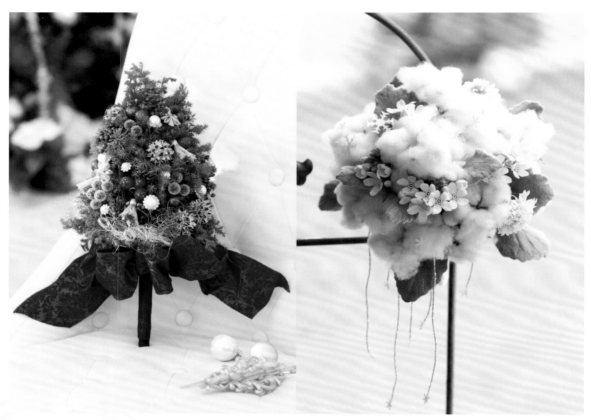

雪松
Himurosugi

棉花
Cotton

No.
243

No.
244

讓平安夜更有氣氛的迷你聖誕樹

這是款新娘拿著登場，會場必定歡騰起來的聖誕樹形捧花。
加上多彩的果實和珍珠，裝飾得更加漂亮。深紅色的緞帶是
矚目焦點。

花／長塩　攝影／山本
花●雪松・日本冷杉・藍莓果等

雙手輕捧著剛堆積起來的新雪

為有著如輕輕飄落堆積起來的雪般的棉花，搭配彷彿冬季星
星的白色藍星花，並裝飾白色紙片作的雪花結晶。看起來就
像是一幅溫暖的冬季風景。

花／長塩　攝影／山本
花●棉花・白色藍星花・松蟲草・銀葉菊

No.
245

天使也溫柔微笑的聖誕喜宴！

這也是推薦於聖誕季節結婚時使用的款式。將這款帶著奶油
色斑點的美麗聖誕紅，底部加上日本冷杉等葉子，再以天鵝
絨布和皮繩裝飾。

花／たなべ　攝影／山本
花●聖誕紅・扁柏・日本冷杉等

Poinsettia
聖誕紅

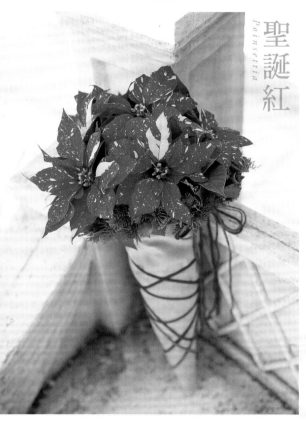

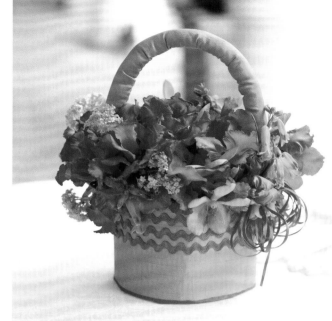

仙客來
Cyclamen
No.
246

單手挽著可愛的花，和你一起小跳步

發色漂亮的仙客來，桃紅的花色也如你所見的鮮豔。將鮮明
的螢光色花朵放入橘色的花籃中，即使花朵小，依然相當有
魅力。

花／阿川　攝影／山本
花●仙客來・千代蘭・雪球花・爆竹百合

水仙花
Narcissus

No.
247

可愛的報春使者，披著披肩露出輕鬆表情

花形相當有型的水仙，簡單紮成一束是最美的姿態。也因為
花朵較小，以蕾絲薄紗包覆，就能增添華麗感。可以選用花
色和花形不同的品種加以組合。

花／增田　攝影／山本
花●水仙4種・紫蘿蘭

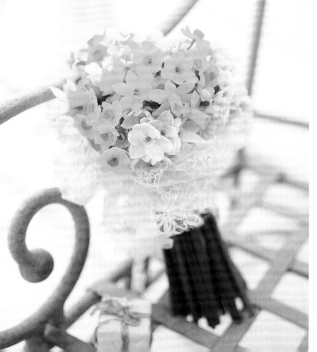

column 05

妳 想 選 擇
什 麼 樣 的 捧 花 呢 ？

季 節 花 卉 圖 鑑

本單元將介紹在P.130至P.171登場的捧花
所使用的季節花卉。
同時也標示了花色和花語，
選擇捧花主角時可加以參考喔！

*花色部分為，
紅●粉紅●橘●黃
白○紫●藍●綠●褐●
黑●，複色以◎表示。

金合歡

花莖上開滿黃色如
毛球般的小花。在
歐洲是代表春天的
花。

花色…●
花語…豐富的感受性

春

鬱金香

花色和花樣非常多采多
姿。花形有百合形、八重
瓣、鸚鵡鬱金香等各類品
種。

花色…●●●○○●●●◎
花語…戀愛告白

紫丁香

彷彿聚集在枝頭般，芳香
的紫色或白色小花茂密地
盛開。八重瓣品種也已登
場。

花色…●●○◎
花語…初戀的感動

白頭翁

有著天鵝絨般質感的花
蕊，和輕薄柔軟的花瓣的
對比相當美麗，也很有迷
人魅力。

花色…●●○○◎
花語…期待

三色菫

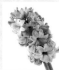

有著大方綻放的花形，相
當平易近人的庭園花卉。
另外也有波浪花瓣的大輪
花和草葉較長的品種。

花色…●●●○○●●◎
花語…純愛

陸蓮花

薄紙般纖細的花瓣，層層
重疊依然輕柔的花姿，相
當可愛。色彩和尺寸類型
非常豐富。

花色…●●●●○○◎
花語…開朗的魅力

櫻花

櫻花是象徵日本春天的
花。以染井吉野櫻為代
表，也有八重瓣或深粉紅
色的品種。

花色…●○
花語…優雅的美人

風信子

在粗韌的莖部緊密開滿一
串星形小花，酸酸甜甜的
香氣也相當豐富多樣。

花色…●●●●○○●
花語…專情的初戀

夏

香豌豆花

蝴蝶般輕盈飄動的花朵，
大量地綻放在纖細的花莖
上。有許多豐富的中間色
調。

花色…●●○○◎
花語…纖細的喜悅

小蒼蘭

在柔韌的花莖前端，開著
喇叭形的花朵。有許多芳
香的品種，也有八重瓣的
種類。

花色…●●●●○○○◎
花語…天真無邪

繡球花

為初夏增添色彩的球狀
花。不只能作為捧花主
角，也常用來作為填補縫
隙的填充花材。

花色…●●●○○◎
花語…涼爽之美

鈴蘭

圓蓬蓬的鐘形小花朵朵串
連的樣子，惹人喜愛。花
朵散發著清爽而微甜的香
氣。

花色…●○
花語…幸福的來臨

瑪格麗特

大大綻開，單瓣的清麗花
姿。以戀愛占卜之花廣為
人知。除了常見的白色，
粉紅色也很受歡迎。

花色…●●○○◎
花語…藏在心中的愛

劍蘭

花瓣柔軟，呈現透明感的
鮮艷色彩。活用長莖的設
計也很棒。

花色…●●●●○○●◎
花語…熱情之戀

鐵線蓮

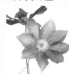

纖細的花莖加上清晰平開的花形，是較廣為人知的品種，不過另外還有可愛的鐘形和華麗的八重瓣。

花色…●●○○●●●
花語…精神上的美

芍藥

絲綢般輕薄光滑的花瓣，柔軟蓬潤綻放的大輪花。無論西式或日式風格都相當適合。

花色…●●○○○●
花語…嬌羞

夜來香

垂直排列的花朵形成的曲線線條非常美麗，它迷人的香氣在月夜會顯得更加濃郁。

花色…○
花語…冒險

向日葵

說到夏季會想到的花，就是向日葵了。有著如太陽般鮮豔的色彩和花形。古典的褐色系也很受歡迎。

花色…●●●●○
花語…憧憬

九重葛

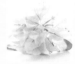

看起來像是花瓣，帶有色彩的部分其實是花苞，花則藏在花苞中心。常作為盆栽種植。

花色…●●●○●●
花語…熱情

雞蛋花

以甜蜜的香氣而知名的熱帶花卉。肥厚的花瓣很有存在感，在夏威夷常用來作花圈。

花色…●●●○○
花語…氣質

睫穗蓼

常見於路邊的野花，在日本別名為紅豆飯。小巧的粉紅花朵緊密的連接在花莖上。

花色…●
花語…希望派上用場

雞冠花

厚實且有豐腴感的花，柔軟的質感令人感到溫暖。

花色…●●●●●●●
花語…時尚

大波斯菊

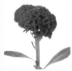

搖曳在花莖前端的動人花姿，令人聯想到秋季的原野。是相當適合用於自然風格設計的花。

花色…●●○○●
花語…少女的純潔

納麗石蒜

屬於石蒜的一種，長直的花朵牢固地綻放在花莖上。特徵是花瓣帶有閃閃發亮的光澤。

花色…●●●○○●
花語…可愛

法絨花

因為有著法蘭絨般柔軟溫暖的質感而得此名。莖較細，花姿也相當柔美。

花色…○
花語…高潔

孤挺花

粗長的花莖前端綻放著似百合般的花朵。大輪花特有的華麗感和生動感是它的魅力。

花色…●●○○●●○
花語…驚豔之美

棉花

在蒴果成熟裂開後，會分裂為4至5團棉花。柔軟蓬鬆的質感，彷彿玩偶一般。

花色…○●●
花語…優秀

仙客來

在亞洲較常見於作盆栽花卉，在歐美則較常用於花束。反摺的花姿相當優美。

花色…●●●○○●
花語…清純

水仙花

花朵中央有個杯形的突起。纖細伸長的莖很美麗，清爽的香氣也很迷人。

花色…●○○●●
花語…神祕

聖誕玫瑰

別名鐵筷子。淡色系或暗色系的花朵，彷彿低垂面容般的花姿相當惹人憐愛。

花色…●●●○○●●○
花語…安詳

聖誕紅

聖誕節不可或缺的紅葉植物。看起來像花一樣，帶有色彩的部分是苞葉，中央開著小小的花。

花色…●●●○○
花語…祝福

花の道 17
hana no michi

幸福花物語
247款人氣新娘捧花圖鑑

作　　　　者／KADOKAWA CORPORATION ENTERBRAIN
譯　　　　者／陳妍雯
發　行　人／詹慶和
總　編　輯／蔡麗玲
執　行　編　輯／劉蕙寧
編　　　　輯／蔡毓玲・黃璟安・陳姿伶・白宜平・李佳穎
執　行　美　編／周盈汝
美　術　編　輯／陳麗娜・翟秀美・韓欣恬
內　頁　排　版／造極
出　　版　者／噴泉文化館
發　　行　者／悅智文化事業有限公司
郵政劃撥帳號／19452608
戶　　　　名／悅智文化事業有限公司
地　　　　址／新北市板橋區板新路 206 號 3 樓
電　　　　話／(02)8952-4078
傳　　　　真／(02)8952-4084
網　　　　址／www.elegantbooks.com.tw
電　子　信　箱／elegant.books@msa.hinet.net

2015 年 11 月初版一刷　定價 480 元

人気の花別ウエディングブーケ 247
©2015 KADOKAWA CORPORATION ENTERBRAIN
All Rights Reserved.
First published in Japan in 2015 by KADOKAWA CORPORATION
ENTERBRAIN
Chinese translation rights arranged with KADOKAWA
CORPORATION ENTERBRAIN
through Creek and River Co., Ltd., Tokyo.

經銷／高見文化行銷股份有限公司
地址／新北市樹林區佳園路二段 70-1 號
電話／0800-055-365 傳真／（02）2668-6220

國家圖書館出版品預行編目資料

幸福花物語・247 款人氣新娘捧花圖鑑 /
KADOKAWA CORPORATION ENTERBRAIN
著；陳妍雯譯 . -- 初版 . -- 新北市：噴泉文化館
出版，2015.11
面；　公分 . -- (花之道；17)
ISBN978-986-92331-0-1 (平裝)
1. 花藝
971　　　　　　　　　104020389

Staff

- 構成＆撰文／高梨奈々
- 攝影／AI KARIYA・安部英知・落合里美・柏弘一郎・熊澤 透・栗林成城・鈴木奈美・坂齋 清・中込一賀・中野博安・宮本直孝・山本正樹
- 造型／笠井さゆり・後藤千都（CAB）・伴弥希子（CAB）
- 髮妝／奧原清一・久保りえ 浩平（HEADS）・永塚克美（HEADS）・野田智子
- 模特兒／Angie・內田ナナ・澤村花菜・Sundberg Naomi・田頭 華・水原佑果・夢子
- 插畫／いわがみ綾子
- 編輯／米永正美（《花時間》編輯部）
- 藝術指導／大賀匠津（Meta+Maniera）
- 設計／大平喜和子（Meta+Maniera）

- 拍攝協力店家／
VERA WANG BRIDE 銀座本店
Couture Maison Hisako Takayama
THE TREAT DRESSING 南青山店
JULIET ROSA
Deux Endior 銀座
Hatsuko Endo Weddings 銀座店
MARIA LOVELACE
Les Fees Couture

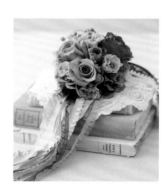

Wedding
Bouquet

Wedding
Bouquet